GO!

Q版漫畫自學全攻略

漫學館 編著

掌握Q版技法的
終極奧義！

書坊

【GO!】
Q版漫畫自學全攻略

出　　　　版／楓書坊文化出版社
地　　　　址／新北市板橋區信義路163巷3號10樓
郵 政 劃 撥／19907596　楓書坊文化出版社
網　　　　址／www.maplebook.com.tw
電　　　　話／02-2957-6096
傳　　　　真／02-2957-6435
作　　　　者／漫學館
審　　　　校／龔允柔
總　經　　銷／商流文化事業有限公司
地　　　　址／新北市中和區中正路 752 號 8 樓
電　　　　話／02-2228-8841
傳　　　　真／02-2228-6939
網　　　　址／www.vdm.com.tw
港 澳 經 銷／泛華發行代理有限公司
定　　　　價／320元
初 版 日 期／2018年1月

國家圖書館出版品預行編目資料

GO!Q版漫畫自學全攻略 / 漫學館作.
-- 初版. -- 新北市：楓書坊文化,
2018.01　面；公分

ISBN 978-986-377-334-4 (平裝)

1. 漫畫　2. 人物畫　3. 繪畫技法

947.41　　　　　　　106023077

前 言

　　精彩的故事情節和生動的人物角色是漫畫的魅力所在，也是眾多漫畫愛好者喜愛漫畫的原因。可想畫出好的漫畫作品真心不容易！我們總結多年的漫畫教學經驗，開發出這套「Go！漫畫自學全攻略」圖書，希望能幫完全零基礎、無暇系統學習的漫畫愛好者，更輕鬆地創作出專屬於自己的漫畫作品。

　　本書是本系列書中的Q版漫畫技法分冊，從最基本的什麼是Q版漫畫開始講起，先講述了Q版人物面部的繪畫表現及繪畫技巧，同時針對誇張搞笑的Q版人物表情的繪畫進行了詳細講述。髮型也是繪畫重點，是體現Q版人物主要特徵的要點之一；Q版漫畫人物的基本頭身比例和身體結構都與正常人物截然不同，因此這部分的學習可為後續的人物造型打好基礎；服飾是表現Q版角色的基礎，合身的服飾才能讓人物形象更加完整；最後，本書還介紹了如何畫出與眾不同的Q版人物形象，如何提升角色魅力及畫面豐富度等知識。本書最大特色有三：

■扁平式知識結構，更簡單易學

　　創新性地將Q版漫畫技法歸納為66個知識點，通過「基礎講解＋案例賞析＋實戰案例」的形式，幫讀者快速、高效地自學相關繪畫技巧。

■多角度案例大圖，更方便臨摹

　　精心繪製的66個專題、300餘個完整案例大圖，線條清晰、結構準確，全方位展示人物、道具、場景等一流Q版漫畫作品的風采，是讀者臨摹練習的極佳參考資料。

漫學館

目 錄 Contents

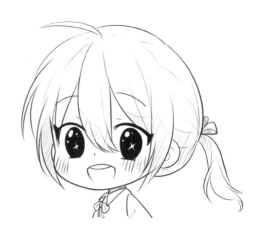

Chapter 3

做鬼臉我最行

Chapter 4

呆毛你會畫嗎

Chapter 5

搖身變Q的魔法

Chapter 6

短手短腳照樣玩

Chapter 7

一衣遮百醜

Chapter 8
堅決不做路人甲

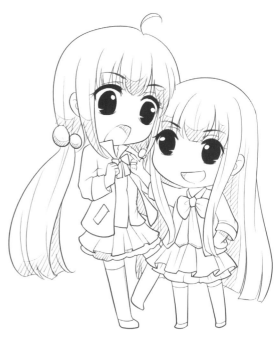

1

Chapter

Q版的
終極奧義

Q版人物是以普通人物為原型改良創作出來的漫
畫形象。它們以可愛、大方、新穎、有朝氣的
形象吸引了一眾粉絲,深受人們的喜愛。

01
LESSON

聽好!Q版漫畫不是簡筆畫

Q版漫畫與簡筆畫有著極大的區別,Q版漫畫主要以另一種繪畫方法來表現漫畫人物的可愛、萌態;而簡筆畫則是以線條表達內容,二者有著極大的不同。

【基礎講解】Q版漫畫的不同分類

Q版漫畫根據畫風的不同,也有很多不同的種類。如華麗型、普通型、簡約型、歐美型等,每一種都用自己獨特的風格吸引著大家。

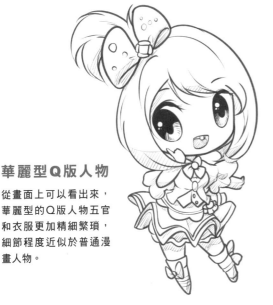

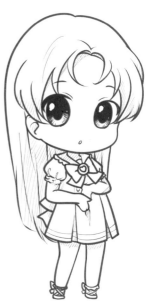

華麗型Q版人物

從畫面上可以看出來,華麗型的Q版人物五官和衣服更加精細繁瑣,細節程度近似於普通漫畫人物。

普通型Q版人物

相比於華麗型,普通型Q版人物簡單一些,保留了部分的細節,也簡化了很多內容,但是整體看上去卻很協調。

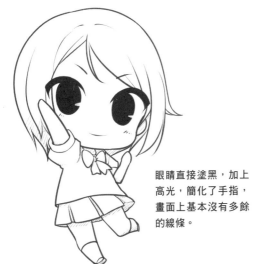

眼睛直接塗黑,加上高光,簡化了手指,畫面上基本沒有多餘的線條。

人物的動態感很強,服飾雖然簡潔,但是很寫實,眼睛和普通Q版人物有著極大區別,更偏向於寫實的畫風。

簡約型Q版人物

歐美型Q版人物

【案例賞析 】不同類型的Q版人物

Q版是漫畫中常見的風格之一，角色設定非常多，而且根據地域的不同，畫風也各有不同。我們可以通過賞析和觀察來掌握其更多的特徵。

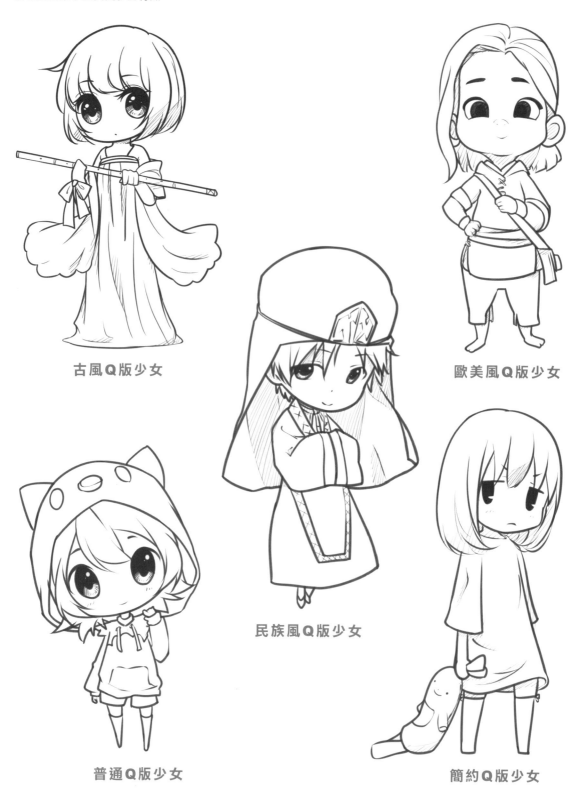

古風Q版少女

歐美風Q版少女

民族風Q版少女

普通Q版少女

簡約Q版少女

【實戰案例 】華麗風格的Q版人物

這裡我們繪製一個華麗風格的少女，因此少女的服裝和身體等部分的處理要比普通型Q版人物更加細緻。

1. 首先繪製出2個頭身比大小的人體結構。

2. 根據畫好的人體結構，勾勒出Q版人物的五官和髮型。

3. 根據之前繪製好的髮型，在上面添加頭部的裝飾品。

4. 繪製出身上的衣物，注意細小的蕾絲花邊，不要畫得太過死板。

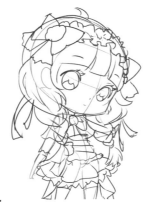

5. Q版人物的腳部和手部都簡化了，但是轉折結構還是要表達出來。

6. 添加角色手上拿著的布偶，並描線細化，使人物顯得更加生活化一些。

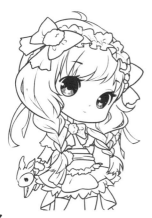

7. 清除多餘的線條，整理畫面，用細線表示衣服上的褶皺。

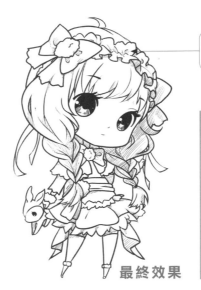

最終效果

蕾絲蝴蝶結是非常好的裝飾物，適當添加，可為畫面內容增添色彩。

| 技 巧 總 結 |

1. 華麗風格的Q版少女身體上面的細節裝飾物是非常豐富的。

2. 手和腳部結構比較複雜，所以在繪製的時候可以做適當的刪減，以降低繪畫的難度。

02

LESSON

畫Q版，不是等比縮放

由於Q版人物是經過了造型上的變形和簡化後的漫畫人物，所以我們在繪製的時候要根據人物原型進行適當的調整，使Q版人物更加吸引人。

【基礎講解】掌握合理的化繁為簡技巧

將一個普通漫畫人物繪製成Q版漫畫人物的時候，人物身上的細節處理是非常重要的，需要應用我們學習的知識合理地處理角色的細節。

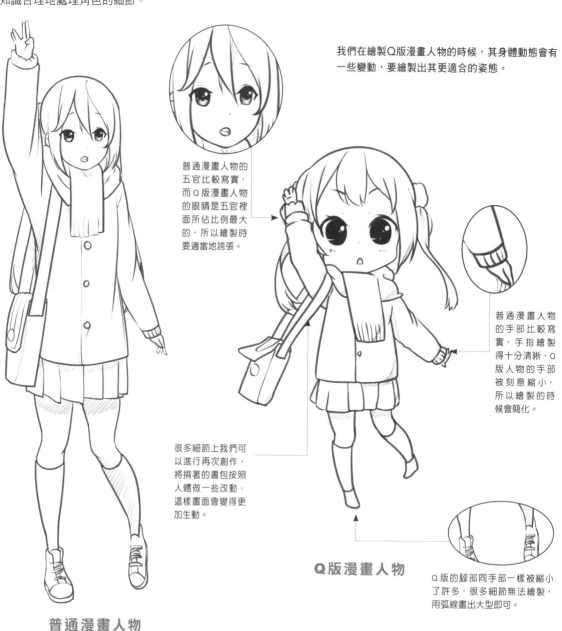

我們在繪製Q版漫畫人物的時候，其身體動態會有一些變動，要繪製出其更適合的姿態。

普通漫畫人物的五官比較寫實，而Q版漫畫人物的眼睛是五官裡面所佔比例最大的，所以繪製時要適當地誇張。

普通漫畫人物的手部比較寫實，手指繪製得十分清晰，Q版人物的手部被刻意縮小，所以繪製的時候會簡化。

很多細節上我們可以進行再次創作，將揹著的書包按照人體做一些改動，這樣畫面會變得更加生動。

Q版漫畫人物

Q版的腳部同手部一樣被縮小了許多，很多細節無法繪製，用弧線畫出大型即可。

普通漫畫人物

【案例賞析】同一個人物的不同頭身比

　　Q版漫畫人物的頭身比從2頭身到5頭身不等，最常見的是2頭身和3頭身，下面我們就來看一看一個普通漫畫少女的不同頭身比吧。

3頭身Q版漫畫人物

6頭身漫畫人物

2頭身Q版漫畫人物

【實戰案例】對照 7 頭身繪畫 2 頭身

下面我們以一個7頭身的普通漫畫少女為原型繪製一個2頭身的Q版美少女，要依據前面所講的知識進行繪製。

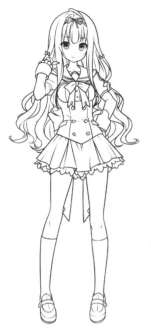

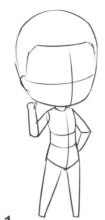

1. 首先繪製出一個2頭身Q版人物的身體結構。

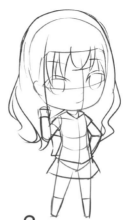

2. 在這個人體結構上繪製出人物的大致草稿。

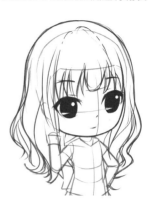

3. 按照草稿，繪製出角色的五官和髮型。

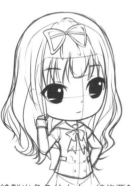

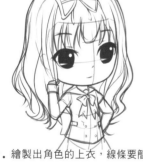

4. 繪製出角色的上衣，線條要簡潔明瞭，不用添加過多的細節。

7. 添加角色背後的蝴蝶結，給少女添加幾絲柔美。

技巧總結

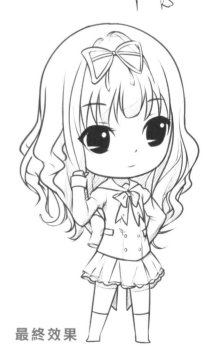

1. 繪製時應注意頭部與身體之間的比例。身體不可以過長。

2. Q版漫畫雖然簡單，但是適當地添加細節，會使得畫面看上去比較精細，也比較華麗。

5. 繪製短裙，注意蕾絲的繪製。

6. 畫出腿部，由於腳部較小，所以簡化鞋子的繪製。

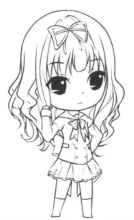

8. 清除多餘的線條，整理畫面，使畫面更具美感。

最終效果

Chapter 2

眼睛夠大了還不萌嗎

人物的個性魅力來源於豐富的情感表達，因此面部表情的表現尤為重要，一張契合人物情緒的少女面部會為整個人物增色不少。

03

為什麼這張臉夠可愛

Q版人物的頭部與眼睛大大的，嘴巴小小的，很萌，但是面部各部位是有一定的比例關係的，比例關係相差太大的話會變得很奇怪哦！

【基礎講解】頭部特點細緻分析

Q版人物的頭部略圓，五官集中在頭部中下部，頭髮覆蓋面積較大，這樣會更萌。Q版人物臉部各部位所佔比例與正常人物不盡相同：眉毛位於髮際線到耳朵½處；眼睛位於頭部的⅓處；鼻子位於眼睛到下巴的⅓處；嘴巴位於鼻尖到下巴的½處。

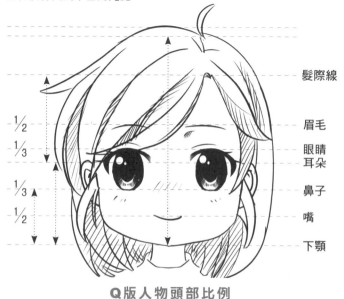

髮際線

½
⅓

眉毛
眼睛
耳朵

⅓
½

鼻子
嘴
下顎

Q版人物頭部比例

☆ 重點分析 ☆

1. 人物頭部是個球體，所以延長的等高線呈弧形。

2. 耳朵頂部在外眼角的延長線上，底部在嘴角延長線上，有時候為了讓角色更萌，可以適當小一些。

下面我們來看一下Q版各年齡段的表現。

Q版嬰兒頭部比例

嬰兒的頭部接近正圓形，眼睛在頭部的½處。

Q版少年頭部比例

Q版少年和少女頭部的比例一樣，眼睛在頭部的⅓處。

Q版成人頭部比例

眼睛稍微畫小點，這樣可以使人物年齡稍大，這是畫年長者的最好方法。

【案例賞析】Q版人物的頭部展示

不同人物的臉部五官也不同，隨著角度變化其位置也會變化，下面我們來欣賞一下各種Q版的頭部吧。

驚訝的少年頭像

害羞的少女頭像

微笑的少女頭像

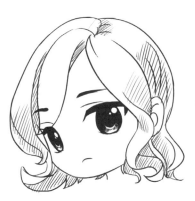

抿嘴的少女頭像

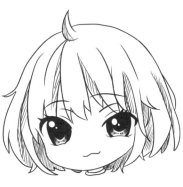

擠眼的少女頭像

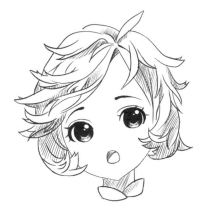

張嘴的少年頭像

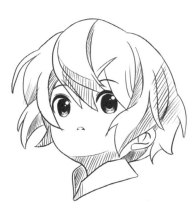

木然的少年頭像

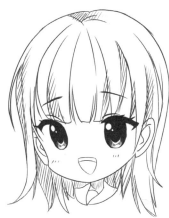

開心的少女頭像

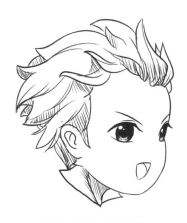

開心的少年頭像

【實戰案例】長髮少女頭部

Q版人物頭部的繪製十分簡單，描繪出圓圓的眼睛、眼神中透露出的神采以及微微上翹的嘴巴即可。

1. 先畫出少女面部輪廓，用十字線表示眼睛和中線，再加上脖子。

2. 然後畫出少女的臉部曲線，並畫上耳朵。

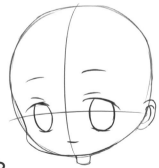

3. 根據十字線的位置畫出臉上各部位的大致形狀。

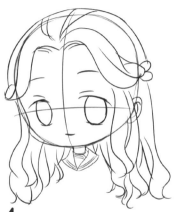

4. 在草圖上描繪出少女柔順的髮絲，再給她加上水手服。

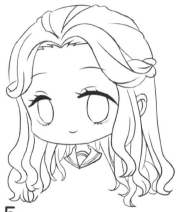

5. 擦去被頭髮蓋住的頭部輪廓，並細化全圖。

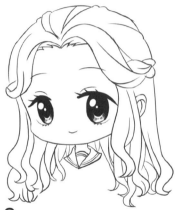

6. 畫出眼睛的黑色瞳孔和下部的反光，畫面變得生動可愛起來。

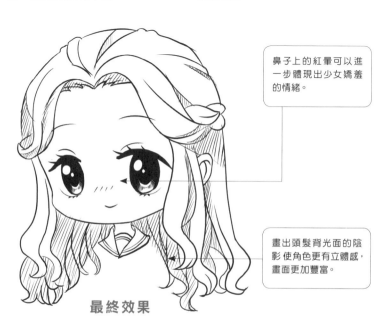

鼻子上的紅暈可以進一步體現出少女嬌羞的情緒。

畫出頭髮背光面的陰影使角色更有立體感，畫面更加豐富。

最終效果

| 技 巧 總 結 |

1. 頭部要畫得飽滿才能讓角色更加可愛。
2. 一些情緒可以添加適當的符號來描繪，這樣會更加生動有趣。

04
LESSON

360° 認清Q版人物頭部

　　Q版人物因為頭身比的關係頭部很突出，視覺的中心一下就集中到了頭上，所以畫好一個好看又萌萌的頭部是很重要的。

【基礎講解】Q版人物腦袋大大的

　　Q版人物一般為5頭身、4頭身、3頭身或2頭身，比例越小，頭部越大。Q版人物不同於正常人物的地方在於其頭身比比較小，像極了英文字母「Q」。

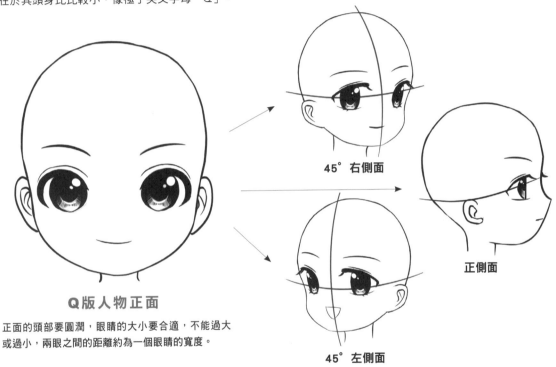

45° 右側面

正側面

45° 左側面

Q版人物正面

正面的頭部要圓潤，眼睛的大小要合適，不能過大或過小，兩眼之間的距離約為一個眼睛的寬度。

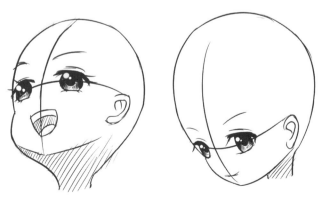

Q版人物仰視和俯視

畫各種角度頭部的時候，用十字線能區分臉部的朝向。仰視的時候，眼睛位置靠上，下顎離畫面最近，所以變大；反之俯視的時候，眼睛位置偏下，頭頂離畫面最近，變大，下巴變尖。

☆ **重點分析** ☆

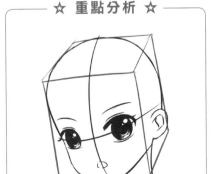

也可以把頭部看作是一個嵌入長方體中的橢圓體，在繪製時，可以將其放在一個長方體裡進行繪製，臉部即是長方體的正面。

【案例賞析】各種角度下的人物頭部

角度不同，人物臉型、眼睛的形狀和大小也各不相同，下面我們看一下各個角度下的Q版人物頭部吧。

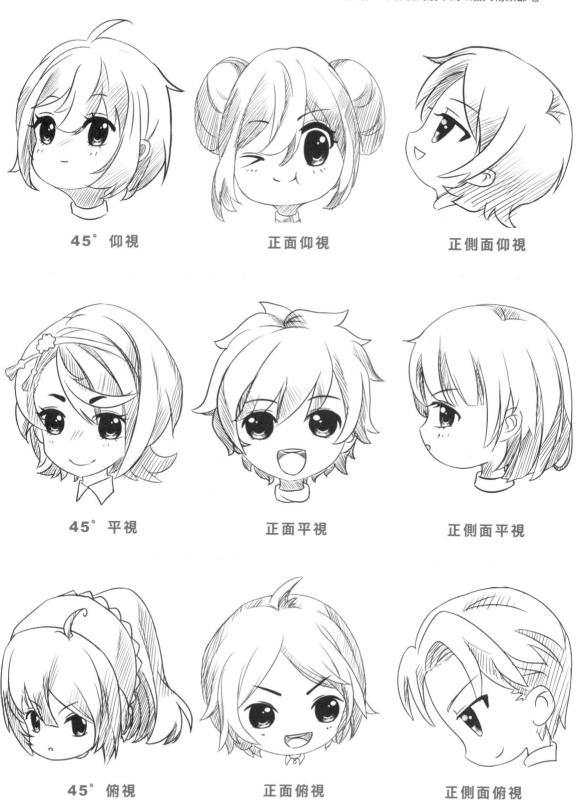

45°仰視　　　　　正面仰視　　　　　正側面仰視

45°平視　　　　　正面平視　　　　　正側面平視

45°俯視　　　　　正面俯視　　　　　正側面俯視

【實戰案例】3/4側面仰視的少女頭部

　　這裡我們要畫一個¾側面仰視的頭像，靠內側的眼睛與外側眼睛相比要小一些，仰視的頭部下巴要抬高一些。

1. 首先畫出一個¾側面的頭部結構，畫出十字線確定五官位置。

2. 進一步細化人物的長髮結構，表現出凌亂的髮絲。

3. 在草圖上勾出眼睛的大致輪廓和嘴巴的位置。

4. 繼續在草圖上重新勾畫出細緻的圓潤臉頰。

5. 細化頭髮，注意頭髮的前後關係以及穿插。

6. 塗黑瞳孔，畫出眼睛上部的高光及下部的反光，鼻子部位畫點斜線。

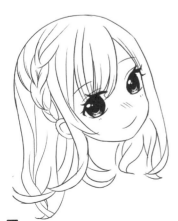

7. 擦去草稿線條，一個少女頭像基本就完成了。

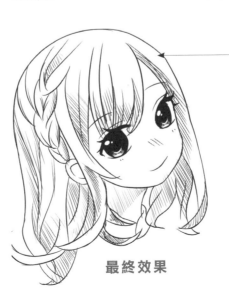

最終效果

人物頭部旋轉一定的角度能讓畫面更加生動自然。

> ▎技 巧 總 結 ▎
>
> 1. 頭部要畫得飽滿一些才能讓角色更加可愛。
> 2. 注意人物頭部的旋轉角度，五官的位置及透視要隨著變化。

05
LESSON

萌萌噠包子臉是流行趨勢

在眾多漫畫作品中，包子臉比較適合可愛風的漫畫創作，一般被用來表現萌萌的蘿莉與正太，使漫畫角色更加生動。

【基礎講解】好想捏一下的包子臉

包子臉嘴角兩旁可以看到微微鼓起的弧線，從下巴到臉頰兩側，倒立來看就像一個包子形狀，給人肉肉的感覺，因此被形象地稱為包子臉。

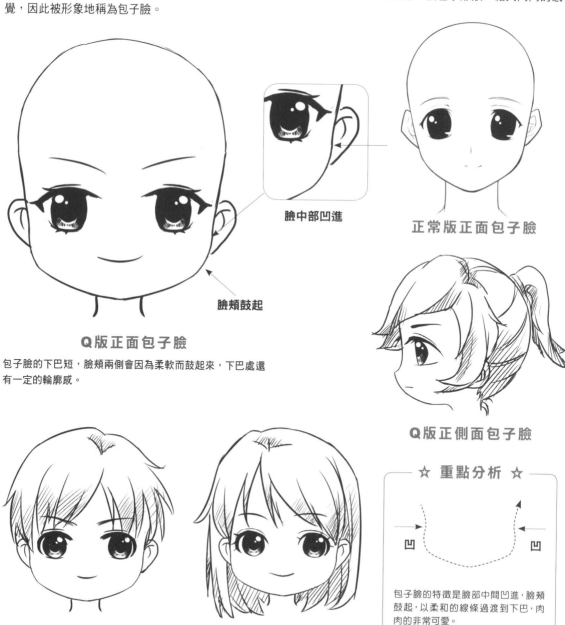

臉中部凹進

正常版正面包子臉

臉頰鼓起

Q版正面包子臉

包子臉的下巴短，臉頰兩側會因為柔軟而鼓起來，下巴處還有一定的輪廓感。

Q版正側面包子臉

☆ 重點分析 ☆

凹 凹

包子臉的特徵是臉部中間凹進，臉頰鼓起，以柔和的線條過渡到下巴，肉肉的非常可愛。

包子臉少年

包子臉少女

【案例賞析】包子臉適合的人物面部

包子臉有很多種表示方法，下面我們就來看看不同的Q版包子臉人物。

瞇眼的包子臉少女

木然的包子臉少女

嬌羞的包子臉少女

帥氣的包子臉少年

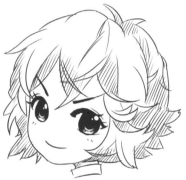

微笑的包子臉少女

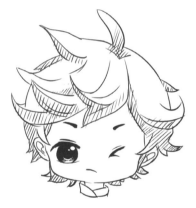

擠眼的包子臉少年

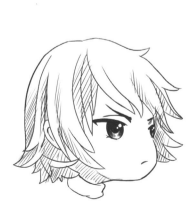

微怒的包子臉少年

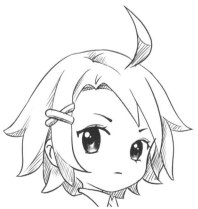

清秀的包子臉少女

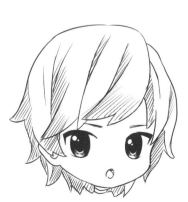

張嘴的包子臉少年

【實戰案例】包子臉少女

女孩子最能體現包子臉的可愛之處，下面我們來一起學習一下包子臉少女的畫法吧！

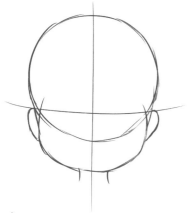

1. 首先畫出一個包子臉少女的頭部結構。

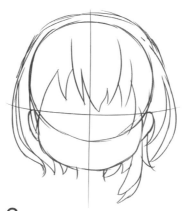

2. 根據頭部輪廓進一步勾畫出少女細碎的短髮造型。

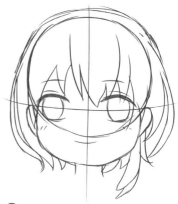

3. 然後簡單勾出少女的五官大小及位置。

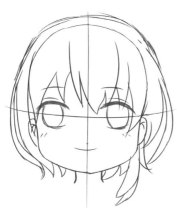

4. 用更加肯定的線條描繪包子臉的輪廓，臉中間凹進，臉頰凸起。

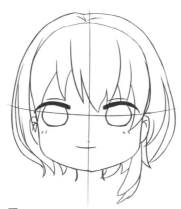

5. 細化人物頭髮和臉部的線稿。

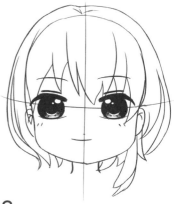

6. 進一步畫出少女眼睛的瞳孔、高光及反光。

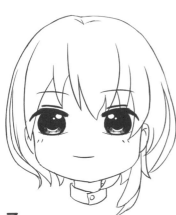

7. 擦去被頭髮蓋住的頭部輪廓及十字輔助線，再為她加上衣領。

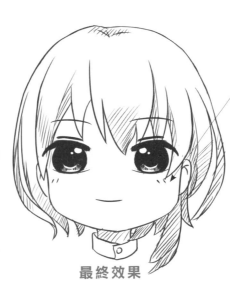

畫上短斜線表現少女臉部的紅暈，使角色更加生動。

最終效果

技巧總結

包子臉重點是要畫出臉中部的凹進和突出的臉頰。

06
LESSON

方形臉是用來搞笑的嗎

方形臉在漫畫中一般用來表現樸實憨厚好欺負的人物，或表現平易近人、性格直爽的鄰家大哥哥大姐姐角色。

【基礎講解】方形臉並不是想像中那麼方正

方形臉是人群中常見的一種臉型，它完美揉合了憨厚與堅強的個性，不足之處在於對於女性來說顯得不夠柔和。但對於男性來說，方形臉則顯得陽剛氣十足，非常霸氣。

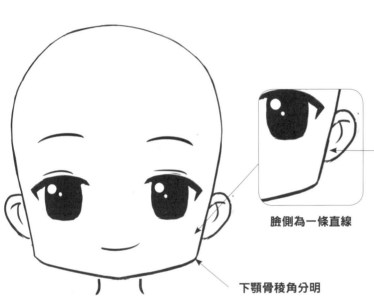

臉側為一條直線

下顎骨稜角分明

Q版正面方形臉

方形臉輪廓分明，極具現代感，給人意志堅定的感覺。

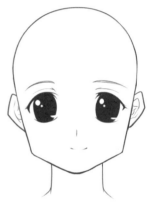

正常版正面方形臉

Q版正側面方形臉

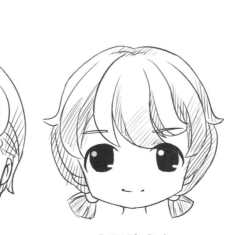

方形臉少年　　**方形臉少女**

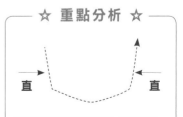

☆ 重點分析 ☆

直　　　　　直

方形臉的臉型類似方形，下巴較短。但並不是說方形臉的稜角就像桌子邊緣一樣，還是有一定弧度的。

【案例賞析】方形臉適合的人物面部

方形臉在漫畫中也經常出現，下面我們看一下這些方形臉到底好不好看吧！

調皮的方形臉少女

木然的方形臉少年

微笑的方形臉少年

爽朗的方形臉少年

開心的方形臉少女

哭泣的方形臉少女

擠眼的方形臉少年

微笑的方形臉少女

耿直的方形臉少年

【實戰案例】方形臉老師

根據方形臉的特徵，這次我們來畫一個方形臉的老師形象。

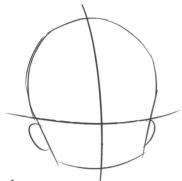

1. 首先畫一個上圓下方的頭部結構草圖。

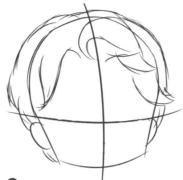

2. 進一步勾畫出老師的捲髮走勢，並為頭髮分組。

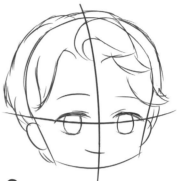

3. 根據十字線繪畫出面部五官的大致位置。

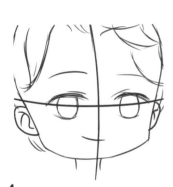

4. 繼續細化臉部輪廓，用小弧度弧線中和一下硬朗的方形臉。

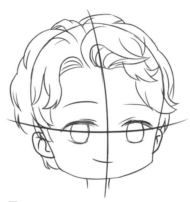

5. 細化髮型，為幾組頭髮分別加上柔順的髮絲，並分出頂面和底面。

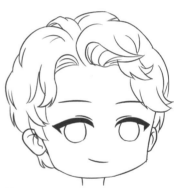

6. 然後細化眼睛，畫出細長的眼線和嘴巴。

7. 塗黑瞳孔並點上高光，使人物更加有神，加上頭髮暗部陰影，表現出頭髮的立體感。

最終效果

最後加一副眼鏡來表現老師這個角色的特徵。

技 巧 總 結

1. 畫之前先想想他應該有哪些特徵，然後依次表現出來。

2. 方形臉下巴短，表現出了角色獨特的性格，眼鏡表現出了人物的博學，適合老師的形象。

07

中規中矩的圓臉造型

　　漫畫中的圓臉角色隨處可見，可用於表現活潑好動、熱情大方的人物，所以學會畫圓臉人物也是非常重要的。

【基礎講解】用圓潤的線條表現圓臉

　　圓臉的額頭、顴骨、下頜的寬度基本相同，比較圓潤飽滿，像嬰兒一樣，所以又被稱為娃娃臉。圓臉人物顯得比較活潑、可愛、健康，很容易讓人親近。

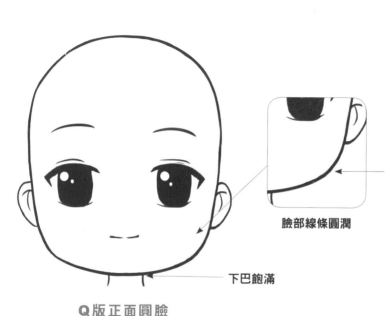

臉部線條圓潤

下巴飽滿

Q版正面圓臉

圓臉的腮部和下巴比較圓，分界不明顯。

正常版正面圓臉

Q版正側面圓臉

圓臉少年

圓臉少女

☆ **重點分析** ☆

圓　　　　圓

圓臉的長寬近似，下巴較圓。圓臉的面部形狀是逐漸彎曲的線條，不會出現硬角。

【案例賞析】圓臉適合的人物面部

圓圓的臉蛋會顯得嬌小可愛,一起來看看不同的可愛圓臉吧!

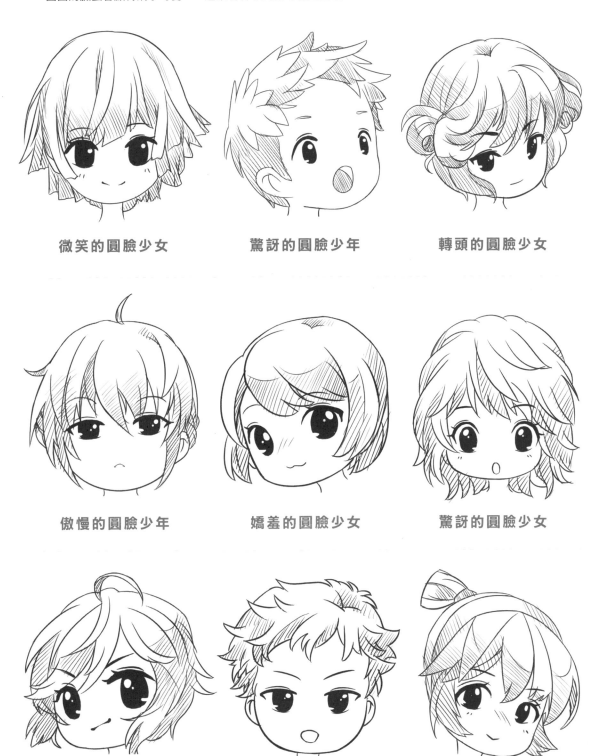

微笑的圓臉少女

驚訝的圓臉少年

轉頭的圓臉少女

傲慢的圓臉少年

嬌羞的圓臉少女

驚訝的圓臉少女

開心的圓臉少女

木然的圓臉少年

害羞的圓臉少女

【實戰案例】圓臉小姑娘

少女長著圓嘟嘟的臉型會給人溫柔、調皮的感覺，下面讓我們一起來畫一個圓臉少女吧！

1. 首先畫出一個頭部結構，畫出十字線輔助繪畫。

2. 然後進一步畫出人物五官的大致位置。

3. 在草圖上勾畫出人物頭髮的大致輪廓。

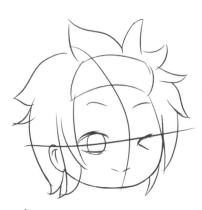

4. 再細緻地勾出少女圓圓的臉蛋，並擦去之前的草稿。

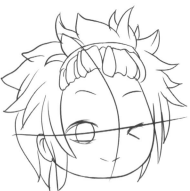

5. 繼續細化頭髮，給頭髮分好組。畫上髮夾固定額前頭髮。

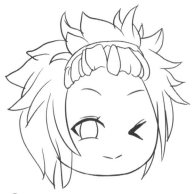

6. 擦去十字線，細化眼睛的輪廓線，畫面顯得更精緻了。

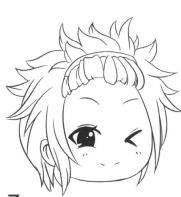

7. 將瞳孔繪製成黑色，再畫些更細碎的頭髮，並在臉頰處畫上紅暈。

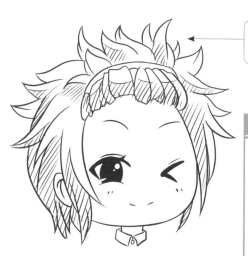

最終效果

> 圓臉可以從腮部直接過渡到下巴，讓臉型顯得更圓潤。

技巧總結

1. 一定要抓住圓臉的特徵描繪人物。
2. 可以添加適當的表情來描繪，使人物更加生動有趣。

08

眼睛大 ≠ 可愛

眼睛是心靈的窗戶，有時候不說話別人也能從眼中讀懂你的意思，所以畫好一雙水汪汪的大眼睛也是重中之重。

【基礎講解】眼睛佔的面積比較大

為了表現出萌系少女的特點，通常我們會把眼睛畫得大一些，並點上高光，看起來晶瑩剔透。Q版人物的眼睛要繪製得比一般漫畫人物眼睛更大一些。

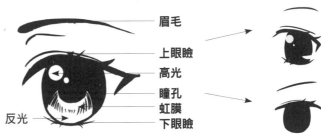

眉毛
上眼瞼
高光
瞳孔
虹膜
下眼瞼
反光

眼睛結構示意圖　　　　　不同表現方式

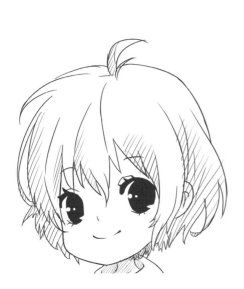

Q版角色的眼睛

☆ 重點分析 ☆

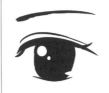 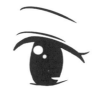 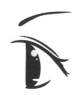

正面眼睛　　　半側面眼睛　　　正側面眼睛

正面的眼睛因未受到角度的影響顯得較圓。　半側面的眼睛因為頭部的轉動稍顯瘦長。　正側面的眼睛瞳孔更窄，且外側呈直線。

眼睛的大小和位置會使角色的年齡發生變化。

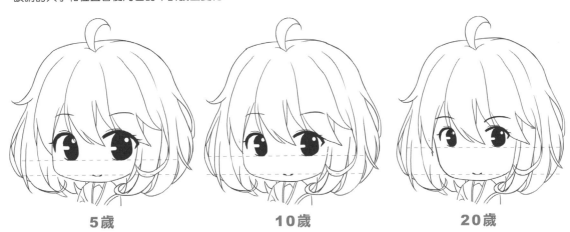

5歲　　　　　　10歲　　　　　　20歲

【案例賞析】Q版人物眼睛的不同畫法

下面我們就來看看不同眼睛的表現方式。

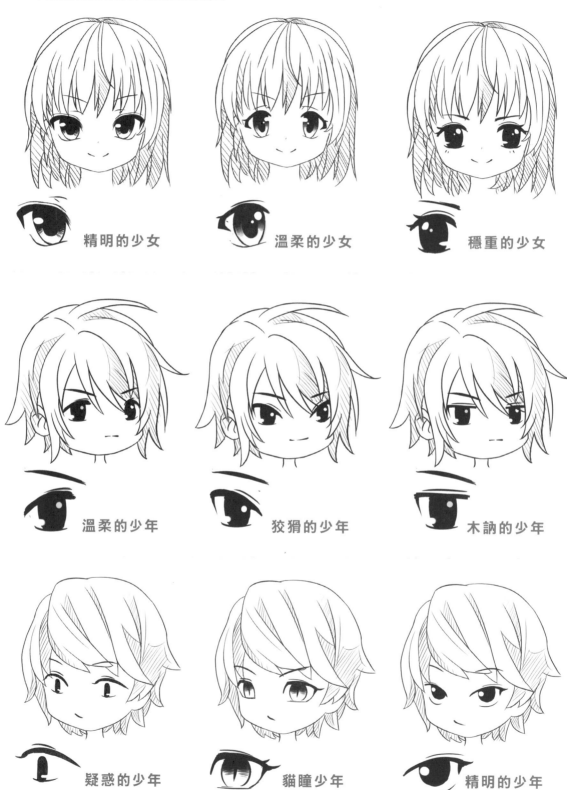

精明的少女

溫柔的少女

穩重的少女

溫柔的少年

狡猾的少年

木訥的少年

疑惑的少年

貓瞳少年

精明的少年

【實戰案例】大眼Q版美少女

眼睛是頭部很重要的器官，一雙漂亮的眼睛能使一幅畫熠熠生輝。

1. 首先畫一個少女的頭部結構，並畫上十字線。

2. 然後進一步勾畫出少女細碎的短髮造型。

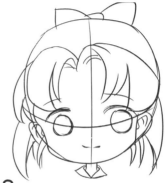

3. 細緻地描繪出少女的臉頰和眼睛的位置。

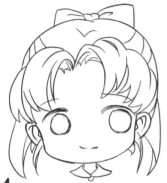

4. 用更加確切的線條描繪出頭髮及髮飾。

5. 細緻勾畫出眼睛的輪廓及高光與反光的位置。

6. 然後塗黑瞳孔，將美少女的眼睛顯現出來。

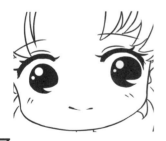

7. 畫上捲翹的睫毛和可愛的雙眼皮，並在臉蛋上點上紅暈。

眼睛中的高光不能點得過多過大，適合的眼睛能讓角色更出彩。

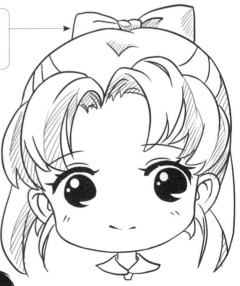

最終效果

技 巧 總 結

1. 根據眼睛的結構畫出眼睛，描繪的細緻程度非常重要。
2. 眼睛的形狀和角度，及高光的位置與形狀能影響人物的情緒。

09
LESSON

五官的簡化要看情況

每個人物都有自己的個性特徵，Q版人物的臉部五官和正常漫畫人物的畫法不一樣，要根據人物的情感來簡化五官。

【基礎講解】其他五官同樣重要

每個人物的眼睛裡都有非常豐富的個性特徵，但眼睛只是人物面部器官之一，鼻子、嘴巴、耳朵也同樣重要。

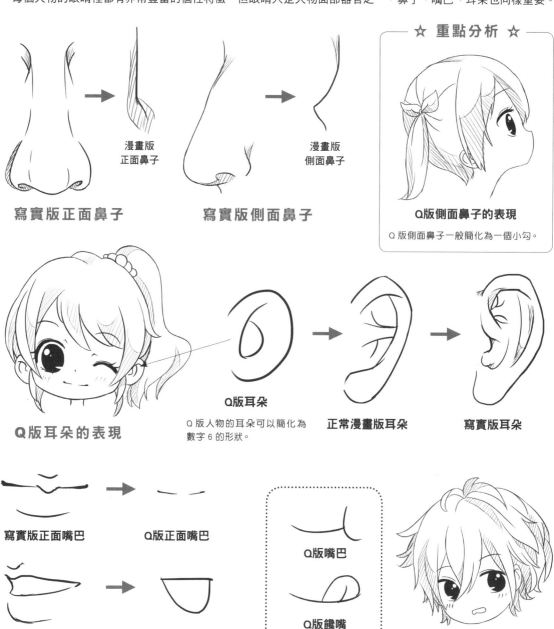

寫實版正面鼻子　　漫畫版正面鼻子　　寫實版側面鼻子　　漫畫版側面鼻子

☆ 重點分析 ☆

Q版側面鼻子的表現

Q版側面鼻子一般簡化為一個小勾。

Q版耳朵的表現　　Q版耳朵　　正常漫畫版耳朵　　寫實版耳朵

Q版人物的耳朵可以簡化為數字6的形狀。

寫實版正面嘴巴　　Q版正面嘴巴

寫實版45°開心的嘴巴　　Q版45°開心的嘴巴

Q版嘴巴

Q版饞嘴

Q版嘴巴的表現

【案例賞析】不同的五官組合

　　Q版角色的五官誇張或簡化後造型生動有趣，賦予了角色鮮明的性格特徵，下面我們來看一下各種不同的五官組合吧。

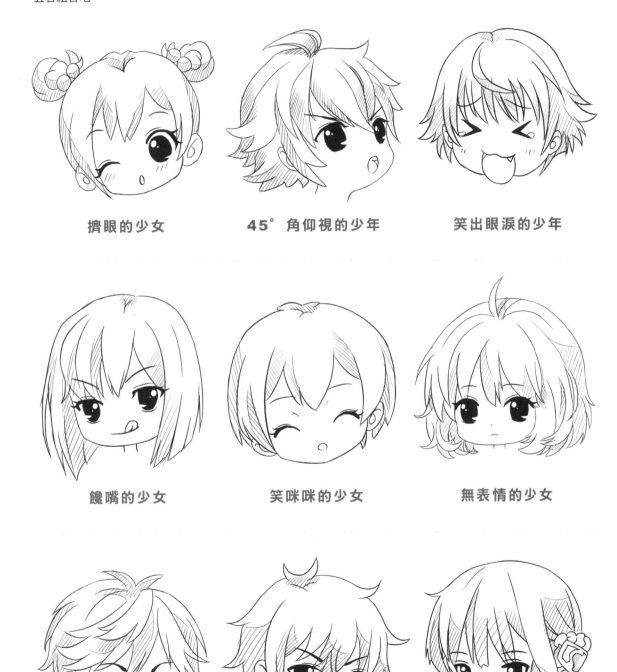

擠眼的少女　　　　45˚角仰視的少年　　　　笑出眼淚的少年

饞嘴的少女　　　　笑咪咪的少女　　　　無表情的少女

笑臉少年　　　　發怒的少年　　　　沉思的少女

【實戰案例】小蘿莉的精緻五官

一幅人物畫把臉畫美就成功了一半，下面我們根據前面所講的Q版五官知識來畫一個萌萌的小蘿莉吧！

1. 畫一個球體，描繪出正面的結構，並用十字線標注眼睛和中線位置。

2. 進一步勾畫出小蘿莉的頭髮輪廓，並為頭髮分好組。

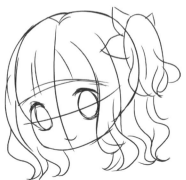

3. 根據十字線畫出眼睛和嘴巴的大致位置。

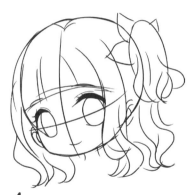

4. 細化眼睛的輪廓，使之更清晰明瞭，並畫出耳朵的位置。

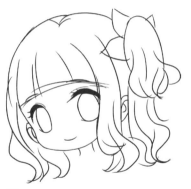

5. 細化出臉部的精確輪廓，擦除十字輔助線，少女的形象清晰起來了。

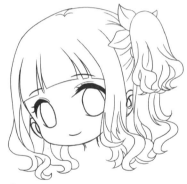

6. 繼續細化出人物每一組髮絲的走向，然後擦去多餘線條。

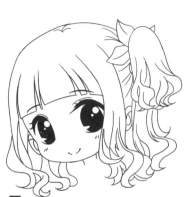

7. 細化眼睛，在臉部點出些許紅暈，再細化嘴角位置並著重加深，整理耳朵的線條，畫出清晰的輪廓。

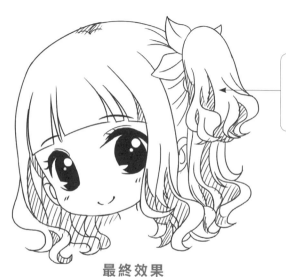

增加髮絲的數量能提高畫面的精細程度，頭髮有捲，這樣更像小公主！

最終效果

Chapter **3**

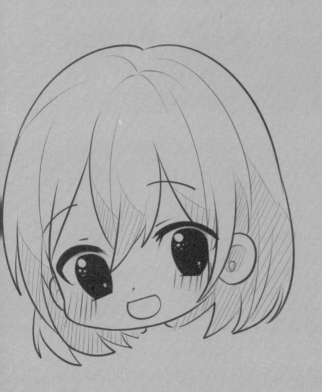

做鬼臉我最行

Q版人物的表情都帶著一股特有的萌感,瞭解了人物五官的不同類型後,我們應該學會歸類組合,將它們組成各種不同的表情。

10 拒絕面癱要掌握這幾點

LESSON

五官是組成表情的元素，要繪製出一個生動的面部表情就需要我們把握好五官的合理組合。Q版人物的表情往往更具靈動性。

【基礎講解】表情與五官的關係

Q版人物的五官佔據頭部的位置較大，而眉、眼、嘴是五官表情中變化最多的元素。表情大致可以分為正面情緒表情與負面情緒表情。

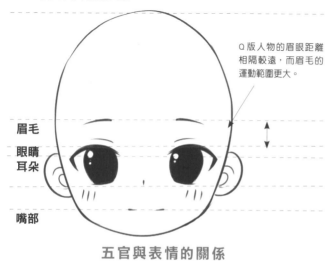

Q版人物的眉眼距離相隔較遠，而眉毛的運動範圍更大。

眉毛
眼睛
耳朵

嘴部

五官與表情的關係

Q版人物的五官佔據了臉部的五分之三，而眼睛是所佔面積最大的五官。鼻子通常與下眼瞼平行。

☆ 重點分析 ☆

半側面時，五官中心線微微偏向一側，偏遠的一側五官寬度略窄。

半側面五官表現

正側面時只能看到一半的五官，眼睛長度為正面時的一半，耳朵為完整的半弧形。

正側面五官表現

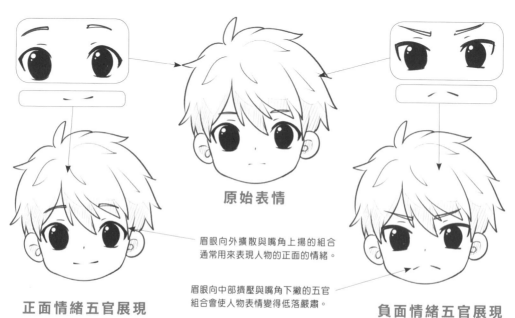

原始表情

眉眼向外擴散與嘴角上揚的組合通常用來表現人物的正面的情緒。

眉眼向中部擠壓與嘴角下撇的五官組合會使人物表情變得低落嚴肅。

正面情緒五官展現

負面情緒五官展現

【案例賞析】由喜轉怒的過渡表情

人物情緒由喜到怒會有一個過渡轉變，下面來看看表情轉變的過渡過程吧。

●由喜轉怒的表情過渡

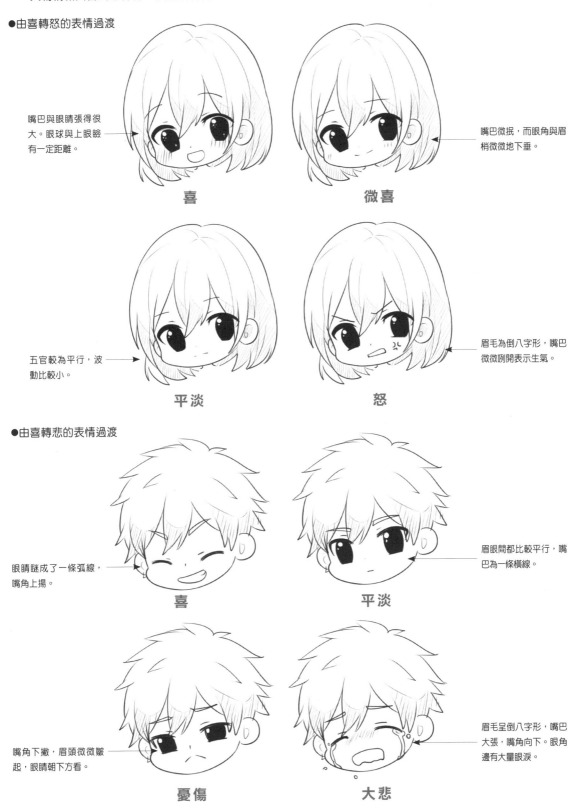

嘴巴與眼睛張得很大。眼球與上眼瞼有一定距離。

喜

嘴巴微抿，而眼角與眉梢微微地下垂。

微喜

五官較為平行，波動比較小。

平淡

眉毛為倒八字形，嘴巴微微咧開表示生氣。

怒

●由喜轉悲的表情過渡

眼睛瞇成了一條弧線，嘴角上揚。

喜

眉眼間都比較平行，嘴巴為一條橫線。

平淡

嘴角下撇，眉頭微微皺起，眼睛朝下方看。

憂傷

眉毛呈倒八字形，嘴巴大張，嘴角向下。眼角邊有大量眼淚。

大悲

【實戰案例】微笑的少女

Q版人物在微笑時五官的變化不大，大多表現為眉眼整體微微向上揚，兩者間距離變大，嘴角微微上翹。

1. 繪製一位短髮少女頭部微微偏向一側的草圖。

2. 勾勒出頭髮與服飾的線條，頭髮由於重力關係也微微偏向一側。

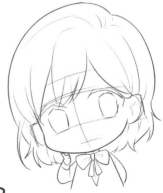

3. 在面部基準線上繪製出五官的大致輪廓。

4. 用向上凸的圓滑弧線繪製出人物高挑的眉毛。

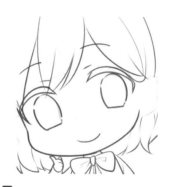

5. 繪製出上眼瞼與眼球的外框，眼球下端由於向上擠壓而顯得平整。

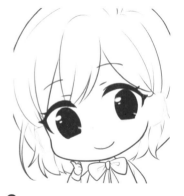

6. 用油漆桶工具將眼眶等塗黑，在上眼瞼處繪製出上翹的眼睫毛。

7. 用半圓形弧線來表示耳朵，由於是半側面角度，人物的左耳被遮擋住了一部分。

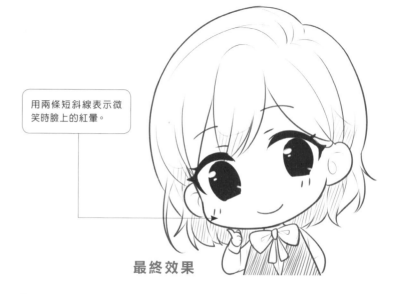

用兩條短斜線表示微笑時臉上的紅暈。

最終效果

11

不准不開心

開心的表情是Q版人物常見的正面情緒表現之一，是人物高興的體現。人物開心時通常會張開嘴巴，展露笑意。

【基礎講解】決定開心程度的眉眼

Q版人物的開心表情變化大多體現在眉眼上，在開心時，人物的眉毛上翹程度較大，眼睛根據人物情緒的不同而進行壓縮變化。

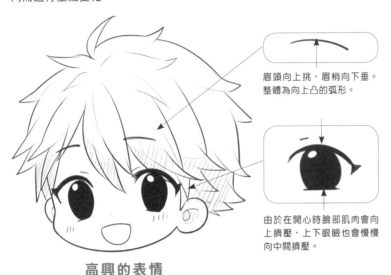

眉頭向上挑，眉梢向下垂。整體為向上凸的弧形。

由於在開心時臉部肌肉會向上擠壓，上下眼瞼也會慢慢向中間擠壓。

高興的表情

☆ **重點分析** ☆

笑到飆淚的表情

可以用傾斜的V字形來表現因大笑而緊閉的眼睛，並在眼角處繪製出向外噴出的淚花，以此增強Q版人物開心的誇張效果。

●不同程度的開心情緒下五官表現也是不同的。

較為開心時，下眼瞼微微向上收，嘴巴用彎彎的弧線表示。

很開心時，眉眼邊角處向下微垂，眼睛稍稍瞇起。

開心到極致時，眼睛會不自覺地瞇起，用向上凸的弧線表示。

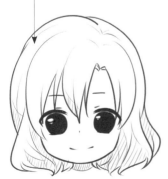

較為開心

很開心

超級開心

【案例賞析】多種開心的笑容

當Q版人物開心時，會露出不同程度的笑容，我們一起來看看不同類型的笑容吧。

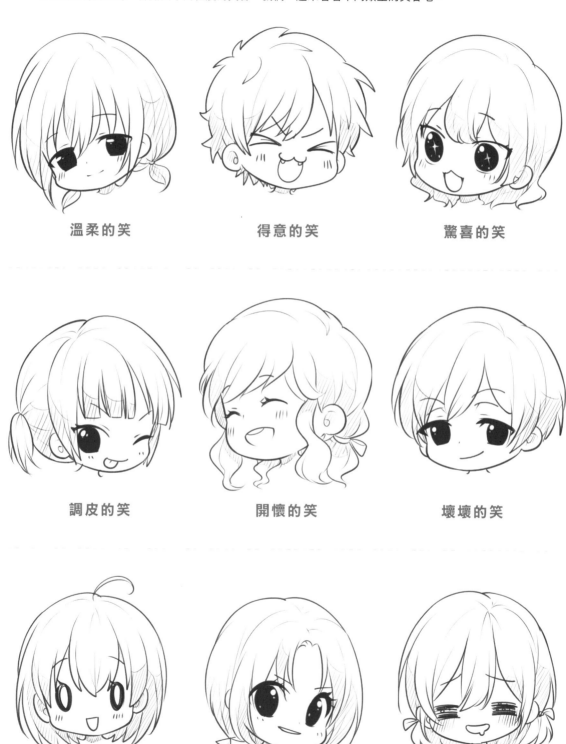

溫柔的笑　　　　　　　得意的笑　　　　　　　驚喜的笑

調皮的笑　　　　　　　開懷的笑　　　　　　　壞壞的笑

呆呆的笑　　　　　　　自信的笑　　　　　　　花痴的笑

【實戰案例】開心的小妹妹

在繪製Q版人物的開心狀態時，其眼睛會不自覺地睜大，這時可以用眼眶與眼球間的距離來表現人物的不同高興程度，人物越高興，眼眶與眼球的距離越大。

1. 繪製出人物頭部微微揚起，頭上帶有翹起呆毛的草圖。

2. 用流暢的弧線勾勒出頭髮的輪廓與細節，用長弧線標出五官的間距。

3. 繪製出睜大的眼睛的輪廓與張大的嘴巴的草圖。

4. 用向上翹起的弧線繪製出八字形的眉毛，眼眶與眼球之間有間隔。

5. 在眼球裡多繪製幾個高光來表現人物開心時亮閃閃的眼神。

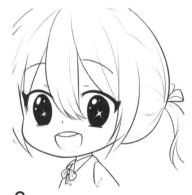

6. 嘴巴的輪廓呈碗狀，在邊角處勾勒出一條弧線表現人物的牙齒。

7. 繪製出人物被頭髮遮擋住一部分的耳朵，並在臉頰處多繪製幾條斜線表示臉部的紅暈。

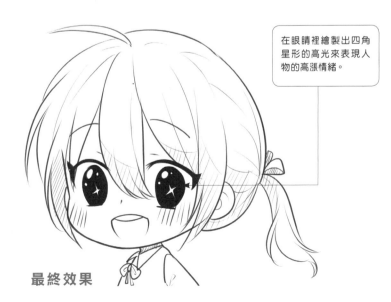

在眼睛裡繪製出四角星形的高光來表現人物的高漲情緒。

最終效果

12
LESSON

偶爾我也會生氣

當人物情緒產生負面波動時，就會出現生氣的表情，而Q版人物的生氣表情比正常人物的生氣表情顯得更誇張一點。

【基礎講解】小嘴也能張得很大

當人物生氣時，面部一般為眉眼向中心處聚攏，嘴巴張大。而Q版人物嘴巴張大的程度可以更為誇張。

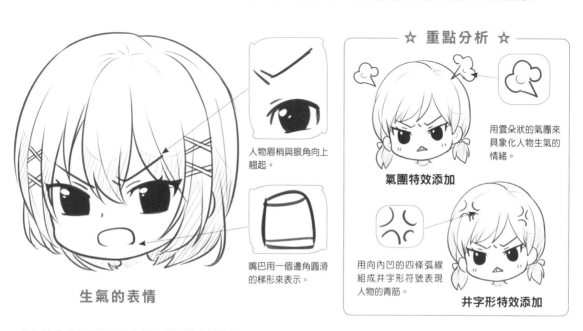

人物眉梢與眼角向上翹起。

嘴巴用一個邊角圓滑的梯形來表示。

生氣的表情

☆ 重點分析 ☆

用雲朵狀的氣團來具象化人物生氣的情緒。

氣團特效添加

用向內凹的四條弧線組成井字形符號表現人物的青筋。

井字形特效添加

●生氣的表情隨著情緒的加深也可以越來越誇張。

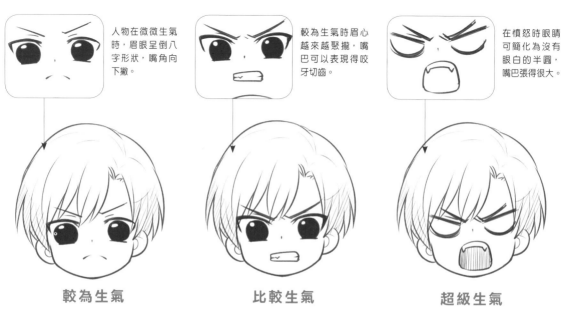

人物在微微生氣時，眉眼呈倒八字形狀，嘴角向下撇。

較為生氣時眉心越來越聚攏，嘴巴可以表現得咬牙切齒。

在憤怒時眼睛可簡化為沒有眼白的半圓，嘴巴張得很大。

較為生氣

比較生氣

超級生氣

【案例賞析】多種生氣的表情

生氣時人物的表情也是多種多樣的，下面一起來看看各種生氣的表情吧。

隱隱生氣的表情

怒瞪對方的表情

怒火中燒的表情

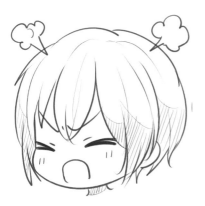

氣沖沖的表情

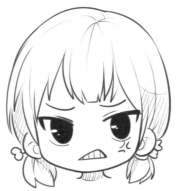

不爽的表情

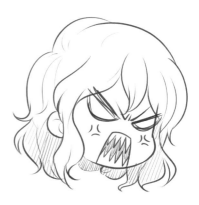

憤怒的表情

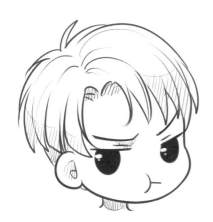

生悶氣的表情

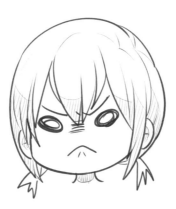

憋住怒意的表情

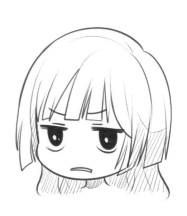

微微生氣的表情

【實戰案例】憤怒的少年

要繪製出充滿憤怒情緒的少年，除了讓眉梢與眼角上挑以外，還可以借助一些輔助特效來表示生氣的情緒。

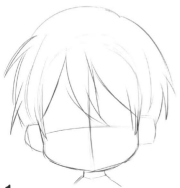

1. 繪製Q版少年的正面頭部結構，在臉部繪製出十字形面部基準線。

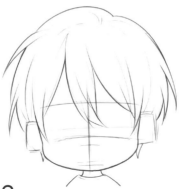

2. 用柔順的弧線繪製出少年的髮絲，進一步標出五官比例。

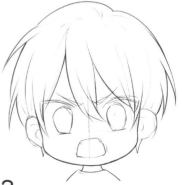

3. 繪製出嘴巴張大、眼睛睜大的瞪著前方的表情草圖。

4. 用稍微粗黑的線條繪製出倒八字形的眉毛。

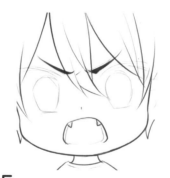

5. 用一個小黑點表示人物的鼻子，嘴部則用一個邊緣圓滑的梯形表示。

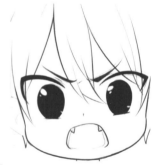

6. 繪製出上挑的眼眶，眼眶與眼球分離表示人物生氣。

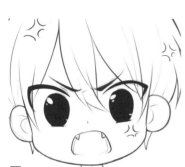

7. 耳朵的輪廓線條流暢圓滑，在頭部與臉上繪製出井字形符號表現憤怒時的青筋。

眼睛裡的高光也要隨著眉眼的角度向上傾斜，顯得人物更為憤怒。

嘴裡添加兩顆小虎牙，為Q版人物增加萌感。

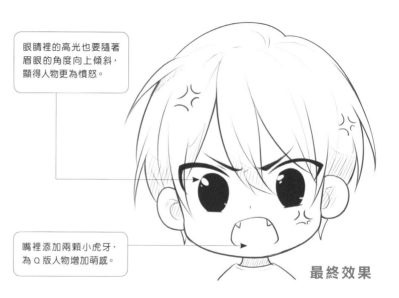

最終效果

13

你走開！我傷心了

當人物遇到不開心的事情時便會產生傷心情緒，傷心時多數伴隨著眼淚。但其實沒有眼淚也能表現出悲傷情緒。

【基礎講解】淚流滿面的傷心

Q版人物傷心時眉毛通常向眉心處聚攏，嘴角向下垂或嘴巴張開，可以將眼淚作為傷心表情的輔助元素。

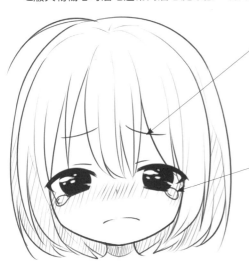

傷心的表情

眉頭上翹，眉梢向下垂，整體為一條斜斜的弧線。

眼睛向中部擠壓，眼角處常帶有圓形淚珠。

☆ 重點分析 ☆

圓形眼淚的表現

圓形的眼淚在滾落時會在臉部形成一條長弧線軌跡。

長條形眼淚的表現

長條形眼淚由兩條有一定間隔的弧線組合而成。

波浪形眼淚的表現

波浪形眼淚可用兩條有一定間隔的波浪線組成，常用於表現誇張的Q版人物表情。

●不同的傷心表情眉眼皺起的程度也不同。

在輕微傷心時，眉頭微微向中部聚攏，嘴角下垂。

很傷心時，眉梢向中上部翹起，眼角可繪製出淚珠。

傷心到極致時，閉著的眼睛用稍粗黑的弧線繪製，嘴巴張大。

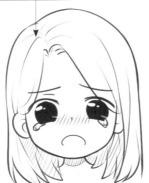

較為傷心

很傷心

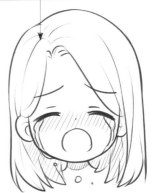

超級傷心

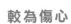

【案例賞析】多種悲傷表情

Q版人物在傷心時有很多種表情，讓我們一起來看看不同的悲傷表情吧。

微微的悲傷　　　　委屈的悲傷　　　　故作堅強的悲傷

悔恨不已的悲傷　　嚎啕大哭的悲傷　　牙關緊咬的悲傷

激動不已的悲傷　　心如死灰的悲傷　　強忍悲傷

【實戰案例】傷心的蘿莉

　　在繪製Q版人物的傷心表情時，應該著重表現出其淚汪汪的眼神與誇張地向下撇的嘴角，以增添人物惹人憐愛的感覺。

1. 繪製出頭部微微揚起，紮有兩個小辮子的人物草圖。

2. 繪製出人物髮型細節，人物五官的輔助弧線隨著頭部上揚而向上凸起。

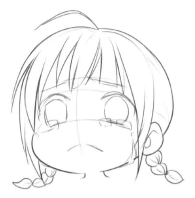

3. 繪製出人物大眼睛的眼眶與向上皺起的眉毛。

4. 眉毛呈八字形，中間用小短線表現皺起。眼眶與眼球用圓滑的弧線表示。

5. 將眼眶與眼球塗黑，用雲朵形的白色色塊表現出眼睛的高光，在眼角處繪製出雲朵狀的淚珠。

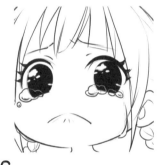

6. 嘴巴向上凸起，用兩條小短線表現嘴巴下面的褶皺。

7. 在臉部多繪製幾條斜線，表示臉部的紅暈。

用微微下垂的呆毛側面表現出人物傷心時心情的低落感。

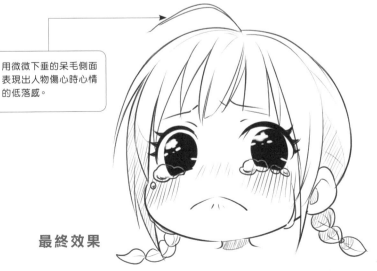

最終效果

用黑影表現害怕

當受到外界事物的負面刺激時，人物往往會出現發抖或是呆滯等反應，這是害怕情緒的表現。Q版人物的害怕表情可以表現得更加誇張。

【基礎講解】塗黑不是黑眼圈

當Q版人物處於害怕狀態時，我們通常將其眼瞳縮小，在其臉部用不同面積的黑影來表現人物的恐懼程度，黑影越多恐懼程度越深。

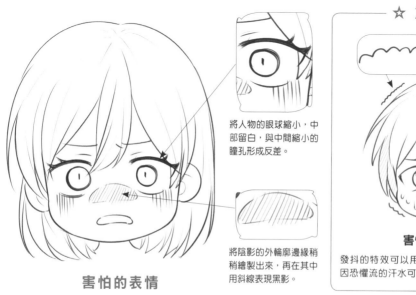

將人物的眼球縮小，中部留白，與中間縮小的瞳孔形成反差。

將陰影的外輪廓邊緣稍稍繪製出來，再在其中用斜線表現黑影。

害怕的表情

☆ **重點分析** ☆

害怕特效的添加

發抖的特效可以用多條弧線組成的波浪線表示，因恐懼流的汗水可以用不完整的水滴表示。

●陰影與汗水伴隨著恐懼情緒的加深而增多。

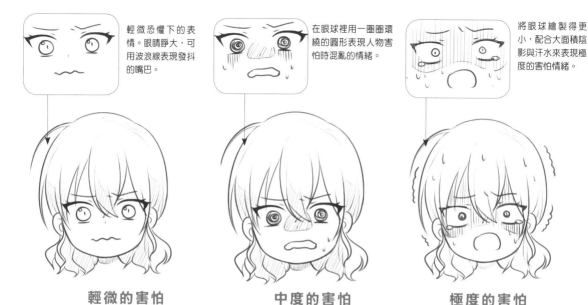

輕微恐懼下的表情。眼睛睜大，可用波浪線表現發抖的嘴巴。

在眼球裡用一圈圈環繞的圓形表現人物害怕時混亂的情緒。

將眼球繪製得更小，配合大面積陰影與汗水來表現極度的害怕情緒。

輕微的害怕　　　　**中度的害怕**　　　　**極度的害怕**

【案例賞析】多種恐懼表情

Q版人物在害怕時表現出的恐懼表情也是多種多樣的,下面一起來看看吧。

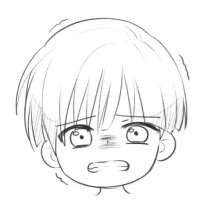
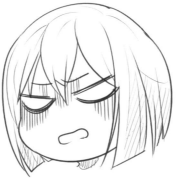
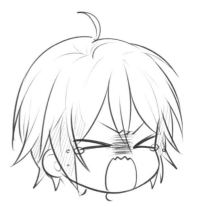

咬牙發抖的害怕　　　　**翻白眼的害怕**　　　　**情緒激動的害怕**

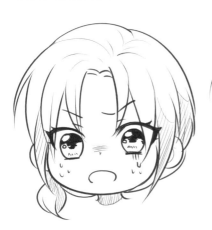

目瞪口呆的害怕　　　　**心有餘悸的害怕**　　　　**震驚不已的害怕**

極度的害怕　　　　**毛骨悚然的害怕**　　　　**隱隱的害怕**

【實戰案例】被嚇壞的小女孩

　　要繪製好一個害怕的小女孩，可以繪製出其因恐懼而睜大的眼睛與張大的嘴巴，再在其周圍添加發抖與汗水等特效加以輔助。

1. 畫出扎了兩個辮子的髮型，十字輔助線要隨著頭部角度微微上揚。

2. 用向上凸的弧線按面部比例標出五官的大概位置。

3. 繪製出人物皺起的眉眼與張開嘴巴的草圖。

4. 用細滑的弧線繪製人物的眉毛，上眼瞼塗黑，眼球用圓形線條繪製。

5. 將眼球的上部按M字形塗黑，用大片的留白表現人物的恐懼眼神。

6. 用橢圓形表現眼角的淚珠，張開的嘴巴呈橢圓形，耳朵只露出一部分。

7. 在鼻子處添加半球形的斜線黑影。眉毛與眼睛下的黑影則用竪向的直線表示。

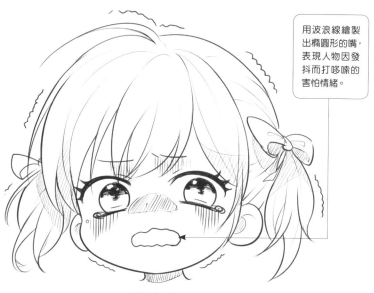

> 用波浪線繪製出橢圓形的嘴，表現人物因發抖而打哆嗦的害怕情緒。

最終效果

15
LESSON

讓表情活起來的「符號君」

人們常用一些標點符號及英文字母來表現面部的五官，以直觀地表現出人物的情緒。而這些符號組合也適用於Q版人物的表情描繪。

【基礎講解】打造更具表現力的Q版表情

將各種符號表情進行合理的渲染後添加到Q版人物臉上，往往會使面部表情顯得更為生動活潑而又誇張。

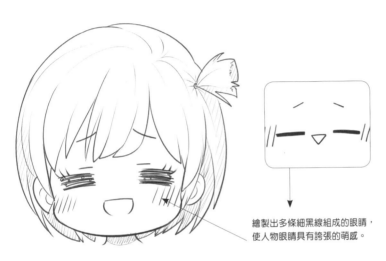

符號表情的Q版人物

繪製出多條細黑線組成的眼睛，使人物眼睛具有誇張的萌感。

☆ 重點分析 ☆

各種符號的應用

一些帶有手部動作的表情也同樣能活用到Q版人物身上。握緊向上的拳頭就可以用上翹的圖形符號表示。

●下面介紹幾種常用的Q版符號表情。

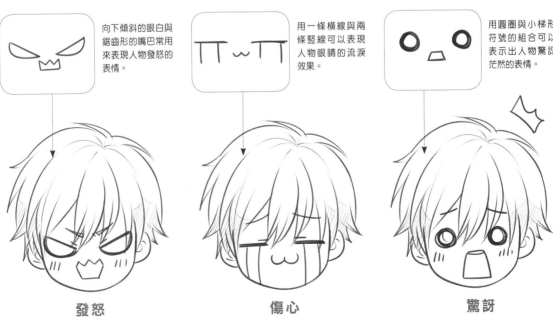

向下傾斜的眼白與鋸齒形的嘴巴常用來表現人物發怒的表情。

用一條橫線與兩條竪線可以表現人物眼睛的流淚效果。

用圓圈與小梯形符號的組合可以表示出人物驚訝茫然的表情。

發怒　　　　　**傷心**　　　　　**驚訝**

【案例賞析】各種誇張的面部表情

面部誇張的表情可以給Q版人物帶來不一樣的萌感，讓我們一起來看看不同的誇張表情吧。

哭泣　　　　　　　後悔　　　　　　　得意

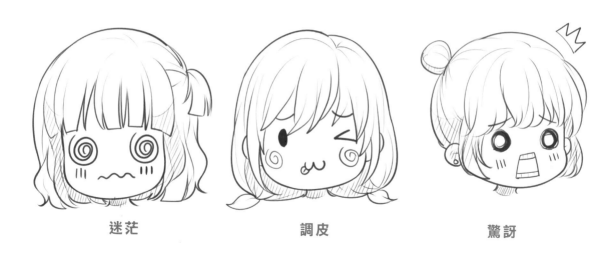

迷茫　　　　　　　調皮　　　　　　　驚訝

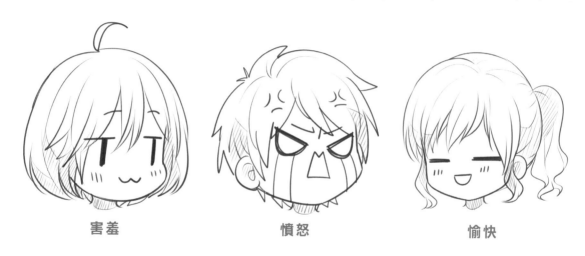

害羞　　　　　　　憤怒　　　　　　　愉快

【實戰案例】疑惑的少年

Q版人物的疑惑表情可以通過眉眼動作來表現，眼睛朝上看表示在思考，眉毛可以設定為一上一下來表現人物的疑惑糾結。

1. 繪製出人物頭部向上揚起、一隻手支於臉頰下方的動態。

2. 用柔順的線條繪製人物頭髮，沿著頭部傾斜弧度繪製五官輔助線。

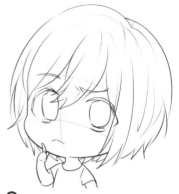

3. 繪製五官的大概框架，人物疑惑時的眼球稍大會更顯可愛。

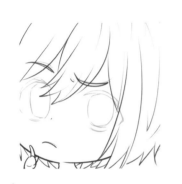

4. 用向上凸與向下凹的弧線以一高一低的角度繪製出表現困惑的眉毛。

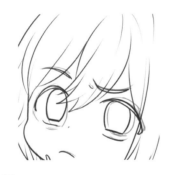

5. 眼睛朝上看，所以眼球挨著上眼瞼，與下眼瞼之間有一定的距離。

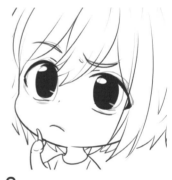

6. 將眼球與眼睛塗黑，在眼球上方與中部添加圓形與小橫線高光。

7. 在頭部的左上方繪製幾個問號特效，能更直接地輔助表現人物的困惑表情。

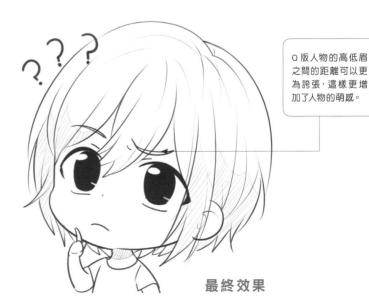

Q版人物的高低眉之間的距離可以更為誇張，這樣更增加了人物的萌感。

最終效果

4

呆毛你會畫嗎

呆毛是Q版人物髮型的最大特點之一,不同動態的呆毛可以給人物的髮型帶來不同效果。本章我們就來教大家繪製Q版人物可愛髮型及呆毛的技巧與方法。

頭髮「分塊」更好畫

Q版角色的髮型和普通漫畫人物的髮型有很大的區別，Q版人物的髮型，髮束要「分塊」來畫，分塊的意思就是將髮束以大塊的方式簡單描繪。

【基礎講解】如草般生長的頭髮

人物頭髮的基本生長原理和小草一致。人物髮型和小草都是從髮根即髮旋的位置開始以傘狀的方式分開向下自然生長的。

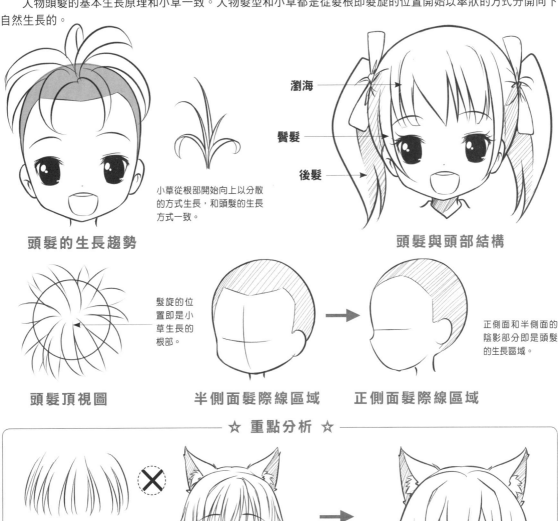

小草從根部開始向上以分散的方式生長，和頭髮的生長方式一致。

頭髮的生長趨勢

瀏海

鬢髮

後髮

頭髮與頭部結構

髮旋的位置即是小草生長的根部。

頭髮頂視圖

半側面髮際線區域

正側面髮際線區域

正側面和半側面的陰影部分即是頭髮的生長區域。

☆ 重點分析 ☆

髮絲太密

分塊的髮束

✕

普通漫畫人物髮型

將普通漫畫人物的髮型轉化成Q版髮型，必須減少髮絲的線條，然後用分塊髮束表現。

Q版漫畫人物髮型

【案例賞析】Q版人物的基本髮型

Q版人物的基本髮型主要是以長髮、短髮、捲髮為主，其他髮型都是從這些基礎髮型變形而來的。

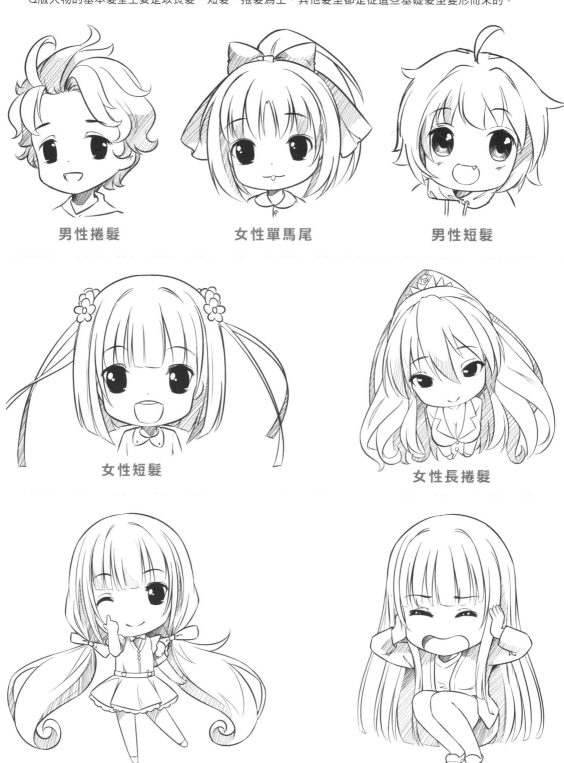

男性捲髮 女性單馬尾 男性短髮

女性短髮 女性長捲髮

女性雙馬尾 女性長直髮

【實戰案例】長髮的Q版少女

　　長髮是Q版少女最常見的髮型之一。Q版少女的長髮一般超過肩部，最長的髮絲也可以長到腳踝處。下面我們就來繪製一個長髮少女吧。

1. 繪製一個2頭身左右的少女，標出髮際線的區域。

2. 劃分出瀏海、鬢髮、後髮這3個基本塊面。髮絲的長度在腳踝處。

3. 在大塊面髮型基礎上細分出小的髮束基本走向，鬢髮飄在身體前面。

4. 然後運用微微彎曲的線條自然地描繪出瀏海，注意瀏海的交接點不要超過髮際線的高度。

5. 長髮的鬢髮髮絲也很長，順著兩側瀏海的弧度拉一根長弧線描繪即可，髮尾有一點分叉。

6. 順著頭髮的飛揚弧度畫出後面的髮絲，髮尾是一個尖角的樣式。

長髮的髮尾可以是尖角的，也可以是平直的，讓髮絲更平順、自然。

最終效果

17
LESSON

頭髮表現四要素要牢記

頭髮的繪製不僅要知道其基本的幾個塊面，還要明白頭髮表現的四大要素。髮質、髮色、髮量、頭髮長度就是頭髮表現四要素。

【基礎講解】畫好頭髮的祕訣

畫好頭髮的祕訣是要瞭解髮質的軟硬適合哪種Q版人物角色，及不同的髮色可以突出人物什麼氣質和身分。

●髮量的變化過程

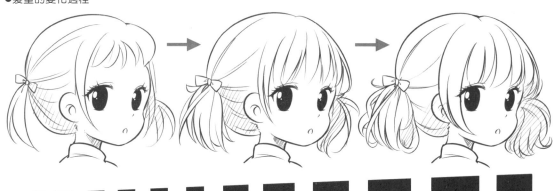

髮量少　　　　　　　**髮量適中**　　　　　　　**髮量多**

●髮質的表現

柔軟髮質髮絲細膩，順著頭皮，很服帖。

柔軟髮質

毛糙髮質髮尾是向外捲翹的，頭髮很蓬鬆，頭部很大。

毛糙髮質

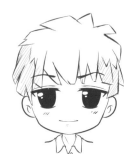

粗硬髮質的髮絲很硬，以直線為主，線條很粗，髮尾平直。

粗硬髮質

☆ 重點分析 ☆

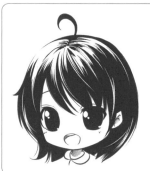

黑色髮絲　　**金色髮絲**　　**栗色髮絲**　　**棕色髮絲**　　**酒紅色髮絲**

不同髮色的表現上圖已經基本展示出來了。金色適合公主高貴的身分氣質；黑色適合穩重的人物；栗色適合可愛的人物；棕色適合活潑的人物；酒紅色適合心高氣傲的人物。

【案例賞析】不同的Q版人物髮型

不同髮色和質感的髮型也能給人帶來不同的性格特徵。

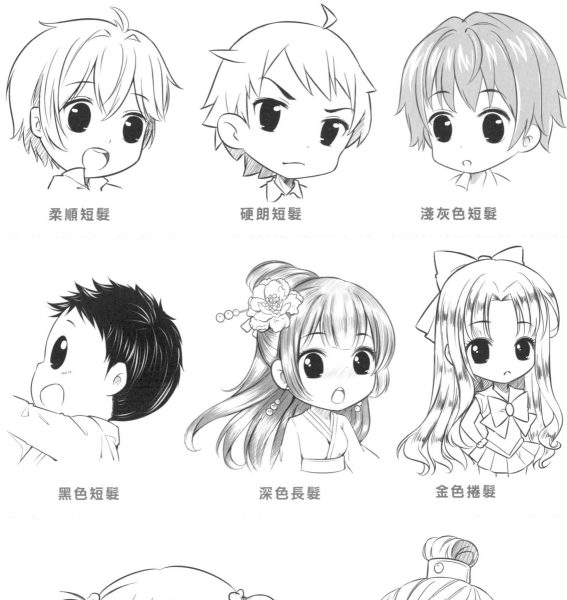

柔順短髮　　　　　硬朗短髮　　　　　淺灰色短髮

黑色短髮　　　　　深色長髮　　　　　金色捲髮

少髮量髮型

多髮量髮型

【實戰案例】金髮少女

金色屬於淺色系，我們一般以線條的方式表現髮絲的色澤和光澤感。金髮少女給人的感覺十分貴氣、華麗。

1. 首先畫出一個半側面的少女頭部，描繪出髮際線。

2. 以塊面的方式簡單勾畫出少女短髮的輪廓，髮絲長度在下頷處。

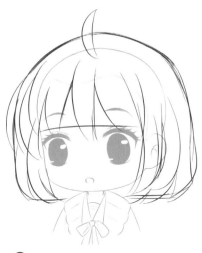

3. 進一步細分出髮絲的塊面，還有人物髮旋中間的可愛呆毛。

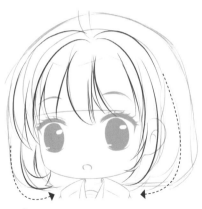

4. 用微彎的弧線畫出少女瀏海的蓬鬆感，注意鬢髮髮尾是內扣的。

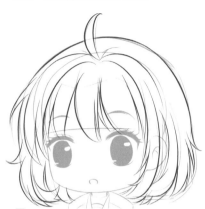

5. 沿著頭部輪廓描繪出頭髮的厚度，邊緣的髮絲有一些向外捲翹，髮尾向內捲曲。

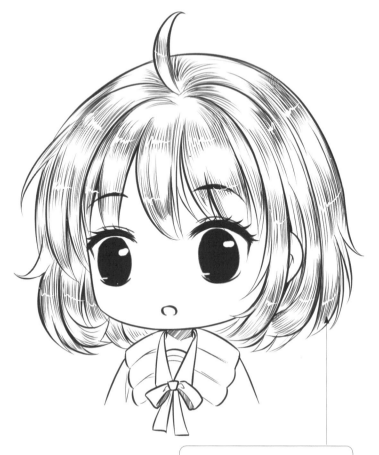

最終效果

以短小的細碎線條沿著光源的方向繪製出金色髮絲閃閃發光的色澤感。

18 常見的直髮

直髮是常見的髮型之一，直髮最大的特點是髮絲是用直線描繪的。直髮適合各種文靜、可愛的Q版人物角色，下面我們一起來學習吧！

【基礎講解】用順直的線條表現直髮

直髮繪製的最大祕訣就是要用順直的線條表現順滑的直髮；但是所用的直線不是一根呆板的直線條，而是粗細變化靈活的直線條哦。

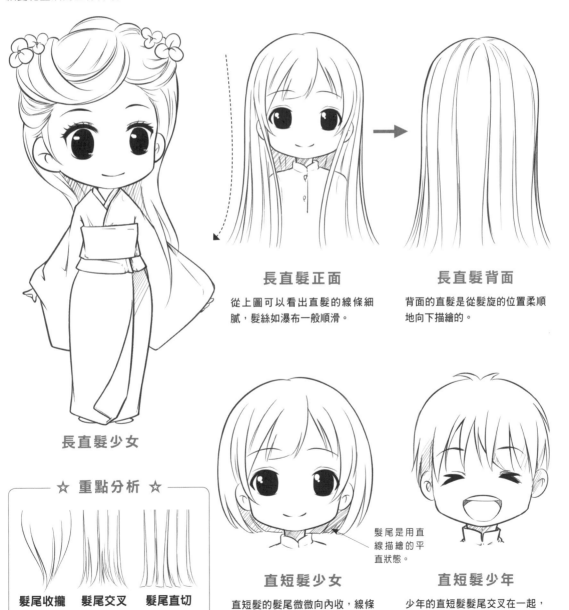

長直髮正面

從上圖可以看出直髮的線條細膩，髮絲如瀑布一般順滑。

長直髮背面

背面的直髮是從髮旋的位置柔順地向下描繪的。

長直髮少女

☆ 重點分析 ☆

髮尾收攏　髮尾交叉　髮尾直切

髮尾是用直線描繪的平直狀態。

直短髮少女

直短髮的髮尾微微向內收，線條十分細膩順滑。

直短髮少年

少年的直短髮髮尾交叉在一起，髮絲自然地包裹著頭部。

【案例賞析】各種直髮的表現

直髮的最大特點是髮絲柔順平直，下面我們來欣賞一下各種不同造型的直髮。

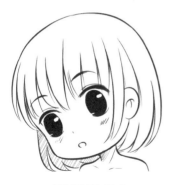

直短髮少女

斜瀏海直短髮少年

細碎直短髮少年

直髮古風少女

中分直短髮少年

齊瀏海長直髮少女

雙馬尾直髮少女

蓬鬆長直髮少女

【實戰案例】直髮妹子的表現

　　直髮妹子繪製的最大難點是要注意頭髮厚度與頭部輪廓厚度的把握，以及如何用順直的線條描繪出自然而不做作的直髮。

1. 首先畫出一個微微偏著頭的正面少女，髮際線有美人尖。

2. 用簡單的線條勾畫出頭髮的三大區域結構。

3. 接著以塊面的形式大致描繪出頭髮的結構與輪廓。

4. 齊瀏海以直線為主切割髮絲的曲面，兩側的瀏海遮住了耳朵的一半。

最終效果

5. 頭部與頭髮的距離較大，裡面的髮絲向內扣，外面的髮絲向外翹。

技巧總結

1.直髮線條並不是沒有變化，而是有自然、靈活的弧度。

2.髮絲一般是下垂的狀態。

19

魔力捲髮很Q彈

捲髮的最大特點是線條像蛇一樣扭動彎曲，而且線條的彎曲程度和疏密很大程度上決定了捲髮的造型。

【基礎講解】用捲曲的線條表現捲髮

捲髮的曲線是以S形走向為主的，自然地連接在一起或者是髮絲之間有層次地交疊在一起。捲髮分螺旋捲、豎捲、大波浪捲和普通的小捲髮幾類。

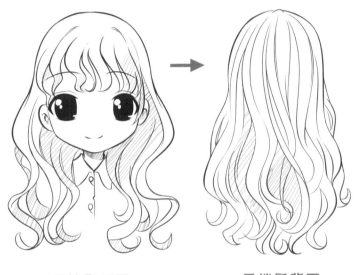

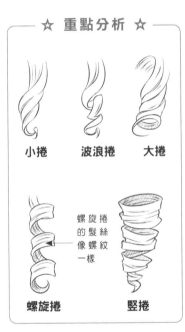

☆ 重點分析 ☆

小捲　　波浪捲　　大捲

螺旋捲的髮絲像螺紋一樣

螺旋捲　　　　豎捲

長捲髮正面

可愛的長捲髮是以S形的狀態自然地彎曲的，髮絲之間還互相交疊在一起。

長捲髮背面

從背面看髮絲的S形曲線更加的明顯和自然，髮尾捲曲著連接在一起。

● 不同捲曲程度的捲髮

螺紋捲髮

螺紋捲髮的特點是髮尾部分以S形曲線的彎曲方式形成螺紋捲。

小捲髮

小捲髮只是髮絲有彎曲的弧度，給人一種自然捲髮的感覺，有點凌亂。

髮尾有點捲的捲髮

髮尾有點捲的捲髮，其上面的髮絲是直線，接近髮尾的髮絲是彎曲的曲線。

【案例賞析】各種捲髮的表現

捲髮的表現最關鍵之處在於曲線的鬆緊程度，下面我們來看看各種捲髮的表現。

髮尾內捲的短髮

S形曲線捲髮

迷你短捲髮

三七分捲髮

大波浪內捲髮

豎捲

大波浪長捲髮

S形長捲髮

【實戰案例】捲髮小正太

捲髮給人的感覺比直髮更加洋氣。捲髮的捲曲程度一般是後天形成的，下面我們來繪製一個捲髮小正太吧！

1. 先繪製一個歪著頭的正太頭部，繼續描繪出其髮際線。

2. 用簡單的線條勾畫出捲髮的基本輪廓，注意捲髮的蓬鬆度。

3. 進一步細分出捲髮的髮束，外側的髮束是向外捲曲的，十分可愛。

4. 從髮旋開始用捲曲的S形線條描繪大片的髮束，表示捲髮的瀏海。

瀏海一般都是左右捲髮，向中間彎曲會更加自然、漂亮。

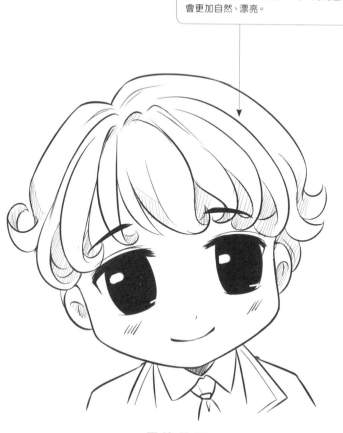

5. 最後從髮旋的位置開始描繪捲髮的外輪廓，可以看出髮旋的位置有一點線條的過渡。

最終效果

20

萌點暴漲的小魔法──呆毛

呆毛是Q版人物的最大標誌性特點之一。呆毛的添加可以讓角色立即可愛100倍，所以掌握這一技巧描繪Q版人物髮型就簡單多了。

【基礎講解】呆毛是人物心情的陰晴表

呆毛不僅僅是一根跳出來的髮束，還可以根據不同狀態和人物的心情轉換成各種形狀來表現人物當時的情緒。

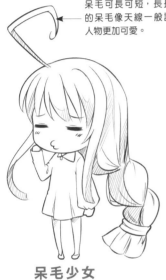

呆毛可長可短，長長的呆毛像天線一般讓人物更加可愛。

呆毛少女

長呆毛

長呆毛的特點是一束長長的髮絲站起來了。

片狀呆毛

片狀呆毛的特點是髮束很寬、很短。

一根線呆毛

這種呆毛的特點是它不是一個髮束，可以隨意改變形態。

●不同表情的呆毛繪製

生氣表情的呆毛

生氣時人物像受到了晴天霹靂一般的打擊，所以可以將呆毛演變成閃電的形狀。

喜歡表情的呆毛

喜歡或花痴狀態的呆毛跟眼睛一樣，自動變成了一顆心形。

悲傷表情的呆毛

悲傷會傳遞，這時呆毛和人物的心情一樣，低低地垂下。

【案例賞析】各類呆毛的表現

呆毛是髮旋位置跳出的一小束髮絲，也是Q版人物髮型的標誌之一，下面我們就來欣賞一下。

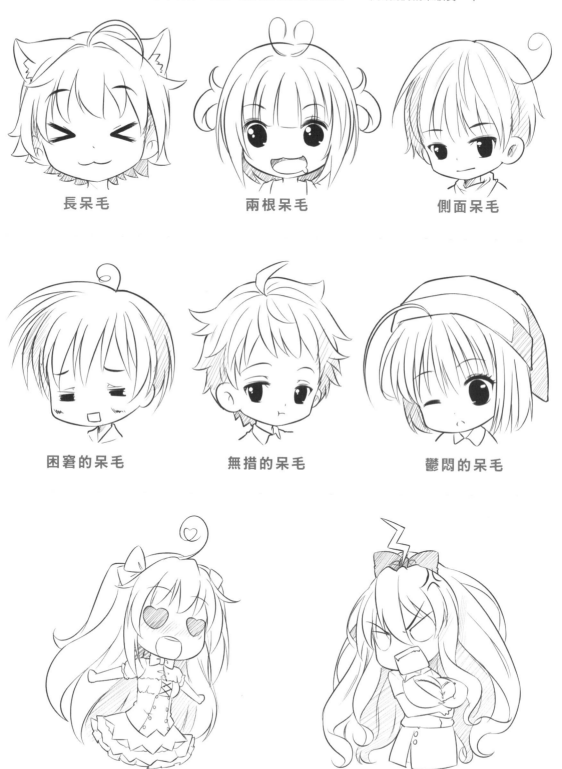

長呆毛

兩根呆毛

側面呆毛

困窘的呆毛

無措的呆毛

鬱悶的呆毛

花痴的心形呆毛

發怒的閃電呆毛

【實戰案例】呆毛少女

呆毛少女的描繪十分簡單，主要是要掌握好呆毛是從髮旋跳出來的髮束即可，呆毛的長短和粗細可以根據角色的需要靈活改變。

1. 首先描繪一個可以看見頭頂的半側面少女，並標出髮際線的區域。

4. 進一步細緻地從髮旋開始描繪出瀏海，再用兩根彎曲的線條繪製出可愛的呆毛，呆毛兩端都是閉合的。

5. 沿著頭部輪廓描繪出頭髮厚度及其外輪廓，短髮的髮尾微微捲翹，向內收攏。

2. 簡單勾畫出短髮的三大組成部分的輪廓結構。

這種像天線一般的長長呆毛，可以運用在各種可愛的 Q 版人物角色上，這可以很好地凸顯出人物可愛的髮型。

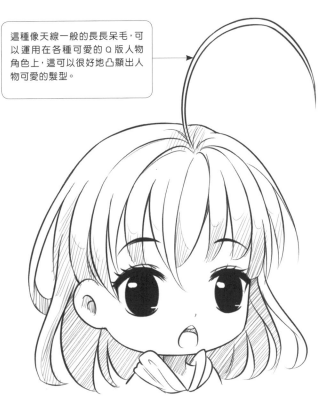

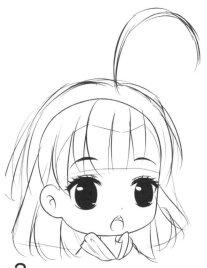

3. 進一步細分出不同大小的髮束，確定呆毛的長度和彎曲的方向。

最終效果

21

對非主流髮型説NO

前面基本的髮型都已經講解完了，但是Q版的髮型絕對不止這些，其他各種可愛、豐富的髮型也可以突出人物的性格特徵。

【基礎講解】性格可以用髮型加以體現

下面我們就用各種漂亮的髮型來突出人物的個性特點，並學習如何把握人物的個性與髮型之間的關係。

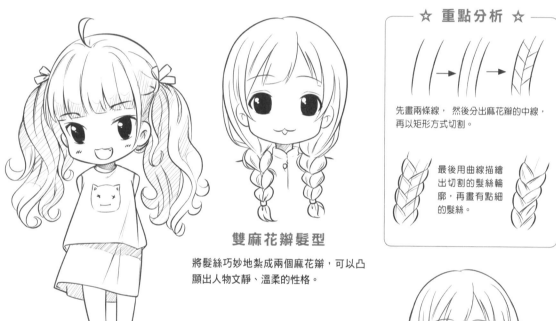

☆ 重點分析 ☆

先畫兩條線，然後分出麻花辮的中線，再以矩形方式切割。

最後用曲線描繪出切割的髮絲輪廓，再畫有點細的髮絲。

雙麻花辮髮型

將髮絲巧妙地紮成兩個麻花辮，可以凸顯出人物文靜、溫柔的性格。

俏皮的蝸牛捲髮型非常適合活潑、天真的人物。

蝸牛捲髮型

可愛性格少女髮型

可愛的少女雙馬尾髮型既低齡又能突出少女的可愛，有點捲，很洋氣。

嘻哈性格髮型　　　　**火爆性格髮型**　　　　**蠢萌性格髮型**

【案例賞析】不同髮型適合不同的人物性格

不同性格的Q版人物角色整體的氣質有很大的差異性，不同的髮型也一樣。

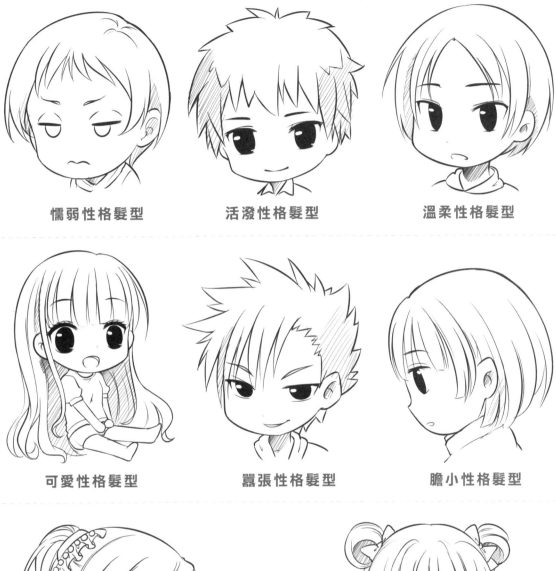

懦弱性格髮型　　　　　活潑性格髮型　　　　　溫柔性格髮型

可愛性格髮型　　　　　囂張性格髮型　　　　　膽小性格髮型

成熟性格髮型

呆萌性格髮型

【實戰案例】強勢的青年

強勢的人物一般都性格倔強，脾氣也比較火爆，所以我們可以將其髮質設定為比較硬朗的狀態。

1. 繪製一個半側面表情十分嚴肅的青年男性，畫出頭部的髮際線。

2. 強勢人物的髮型一定是炸毛的狀態，先大致勾畫出髮型的範圍。

3. 進一步細化出炸毛的髮型，髮尾都很尖銳地向外翹起。

4. 根據髮際線描繪瀏海的髮絲，要貼著髮際線繪製，瀏海的髮絲很少。

髮質粗硬、髮尾外翹的髮型正好凸顯人物的強勢性格。

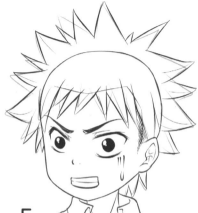

5. 用比較直而硬朗的線條勾畫出外側翹起的髮絲，注意每個髮束都有區別，不要繪製得大小一樣。

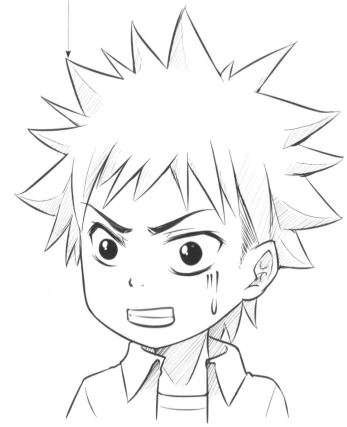

最終效果

Chapter **5**

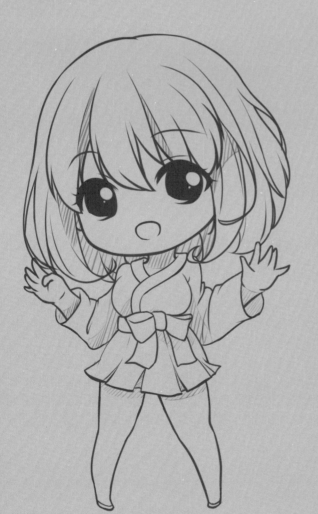

搖身變Q的魔法

Q版人物的頭身比一般以2頭身、3頭身為主，也有4頭身、5頭身這種非常特別的比例，瞭解了這些頭身比的身體結構，便能畫出可愛的Q版人物了。

22

充分理解身體結構

身體是人物繪畫的基礎，正確的身體結構能夠讓人物形象自然飽滿。繪畫Q版人物時即使結構不用過於嚴謹，也應當對正確的人體結構有所認識。

【基礎講解】關節表現很重要

Q版人物身體結構與正常比例人物相比，少了許多骨骼關節的重要表現，這讓Q版繪畫更易上手。

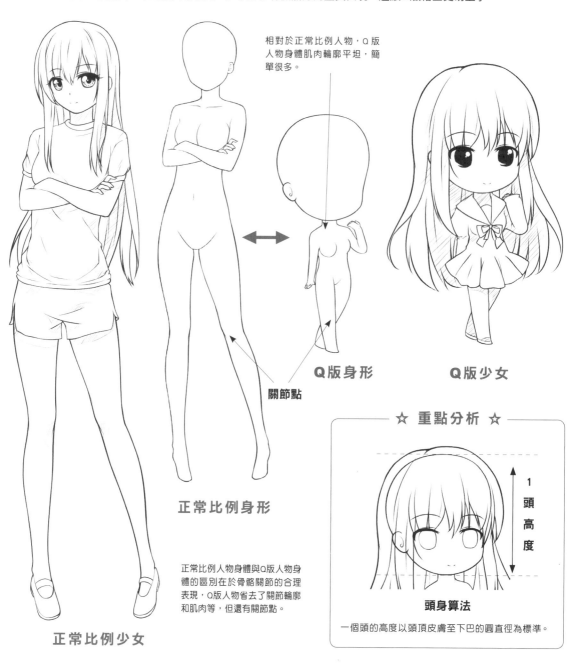

相對於正常比例人物，Q版人物身體肌肉輪廓平坦，簡單很多。

Q版身形

Q版少女

關節點

正常比例身形

正常比例人物身體與Q版人物身體的區別在於骨骼關節的合理表現，Q版人物省去了關節輪廓和肌肉等，但還有關節點。

正常比例少女

☆ **重點分析** ☆

1
頭
高
度

頭身算法

一個頭的高度以頭頂皮膚至下巴的圓直徑為標準。

【案例賞析】可愛的Q版人物

對Q版人物的身體結構有所認識後，下面一起來看一下可愛的Q版人物吧。

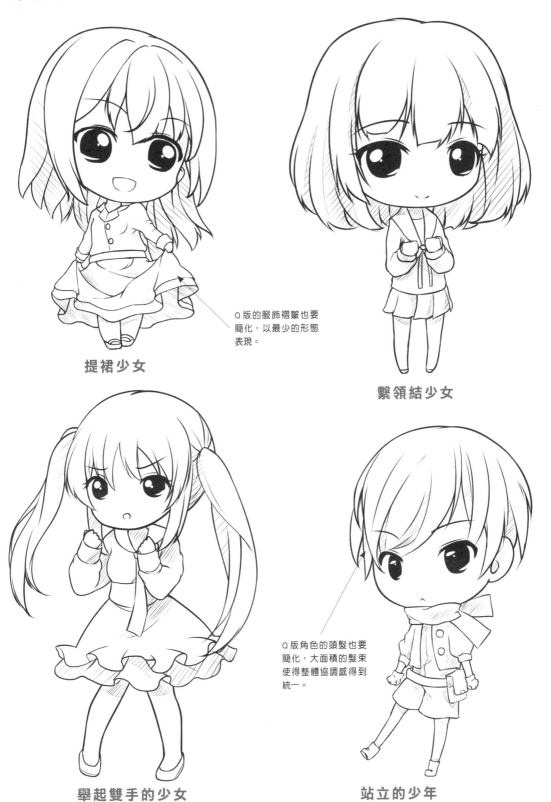

Q版的服飾褶皺也要
簡化，以最少的形態
表現。

提裙少女

繫領結少女

Q版角色的頭髮也要
簡化，大面積的髮束
使得整體協調感得到
統一。

舉起雙手的少女

站立的少年

【實戰案例】Q版少年

先從簡單的Q版少年的站立姿勢開始畫起，頭髮和服裝都要以簡潔明快的原則進行設計。

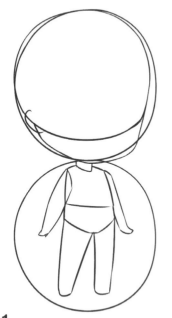

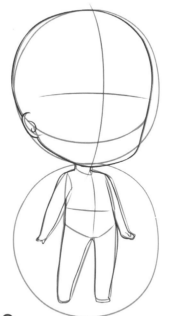

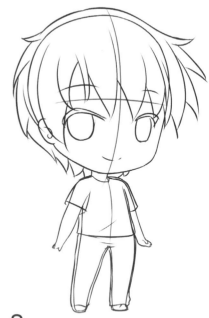

1. 首先在2頭身圓圈內畫出少年站立的身體組合。

2. 接著畫出面部輔助線和流暢的皮膚輪廓。

3. 然後為少年設計出五官、頭髮和衣服。

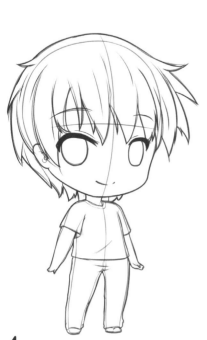

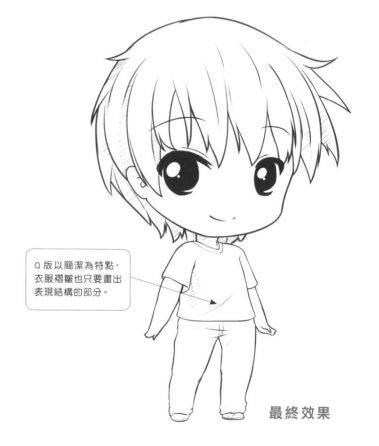

4. 為草稿添加細節，添加的細節應當簡明清晰，避免過於繁瑣。

Q版以簡潔為特點，衣服褶皺也只要畫出表現結構的部分。

最終效果

23
LESSON

2頭身最能突顯頭部

在Q版繪畫中，2頭身最能夠表現人物的可愛之處，小巧的軀幹讓人們的視覺焦點集中於頭部，佔全身比例一半的頭部加上大大的眼睛看起來十分可愛。

【基礎講解】頭部為主，身體為輔

2頭身Q版人物可拆分為頭部和身體兩部分，頭部大小佔整體的一半，細節刻畫也比身體部分細緻豐富得多，這讓人們的視覺中心集中於整個頭部。

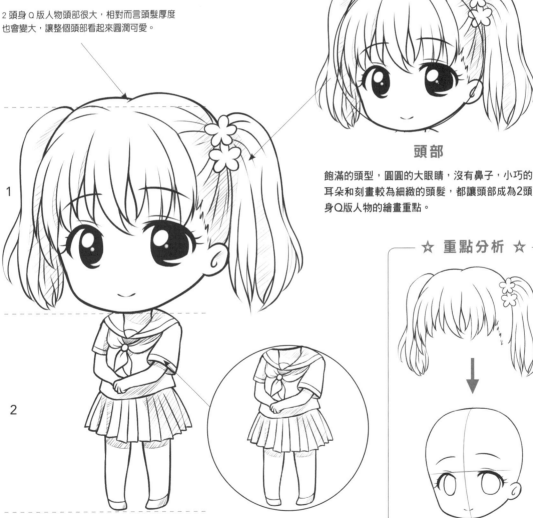

2頭身Q版人物頭部很大，相對而言頭髮厚度也會變大，讓整個頭看起來圓潤可愛。

1

2

2頭身Q版

2頭身Q版人物變化很大，畫的時候細節應當適當取捨。

身體

身體縮小至一個頭長，肢體肌肉變得缺少起伏，服飾等盡可能簡化，只保留基本輪廓即可。

頭部

飽滿的頭型，圓圓的大眼睛，沒有鼻子，小巧的耳朵和刻畫較為細緻的頭髮，都讓頭部成為2頭身Q版人物的繪畫重點。

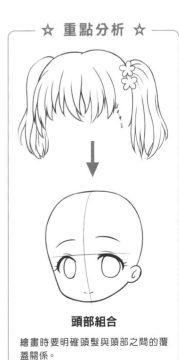

☆ 重點分析 ☆

頭部組合

繪畫時要明確頭髮與頭部之間的覆蓋關係。

081

【案例賞析】2頭身人物形象大集合

對2頭身Q版人物的身體結構有所瞭解後，下面一起來看一下常見的2頭身Q版人物吧。

打傘少女

站立少年

俏皮少年

小跑少女

【實戰案例】2頭身Q版少年

確定2頭身人物的各部分比例是繪畫的關鍵，在此基礎上對服飾的簡化也是2頭身Q版人物繪畫的重點。

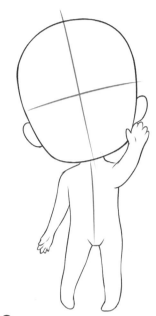

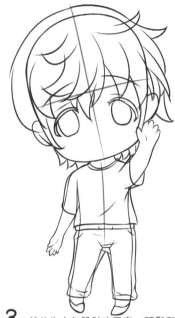

1. 首先在2頭身圓圈內畫出少年抬手打招呼的幾何體身體組合。

2. 接著勾勒出皮膚輪廓，關節部分用圓滑飽滿的線條概括。

3. 然後為少年設計出五官、頭髮和衣服輪廓。

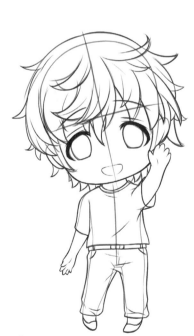

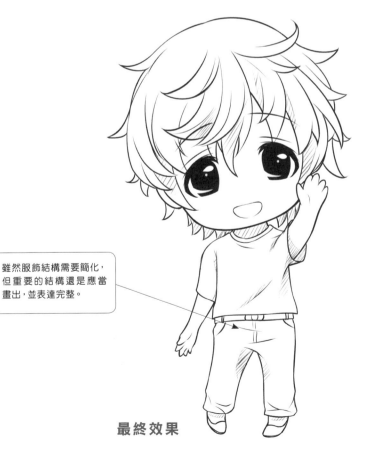

雖然服飾結構需要簡化，但重要的結構還是應當畫出，並表達完整。

4. 添加細節，細節主要集中在頭部，身體只要不會過於空曠即可。

最終效果

24 LESSON 3頭身要找準身體比例

　　3頭身的Q版人物同樣可愛無比，2個頭長的身體讓Q版人物顯得更加協調，找準身體的比例就能畫出乖巧可愛的3頭身Q版人物。

【基礎講解】身體比例是關鍵

　　繪畫3頭身Q版人物時，2個頭長的身體需要將軀幹和腿部分為兩部分，手臂與軀幹長度相同，腰部纖細，與軀幹同寬。

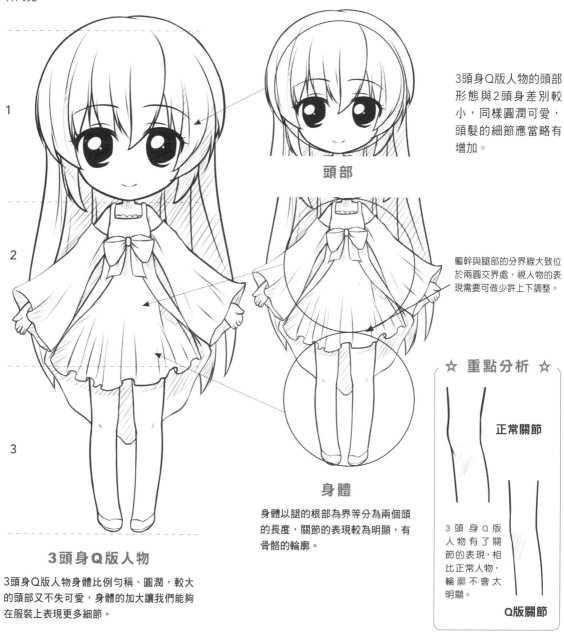

頭部

3頭身Q版人物的頭部形態與2頭身差別較小，同樣圓潤可愛，頭髮的細節應當略有增加。

軀幹與腿部的分界線大致位於兩圓交界處，視人物的表現需要可做少許上下調整。

☆ 重點分析 ☆

正常關節

3頭身Q版人物有了關節的表現，相比正常人物，輪廓不會太明顯。

Q版關節

身體

身體以腿的根部為界等分為兩個頭的長度，關節的表現較為明顯，有骨骼的輪廓。

3頭身Q版人物

3頭身Q版人物身體比例勻稱、圓潤，較大的頭部又不失可愛，身體的加大讓我們能夠在服裝上表現更多細節。

【案例賞析】3頭身人物最適合

對3頭身Q版人物身體比例有所認識後，下面一起來看一下3頭身Q版人物們吧。

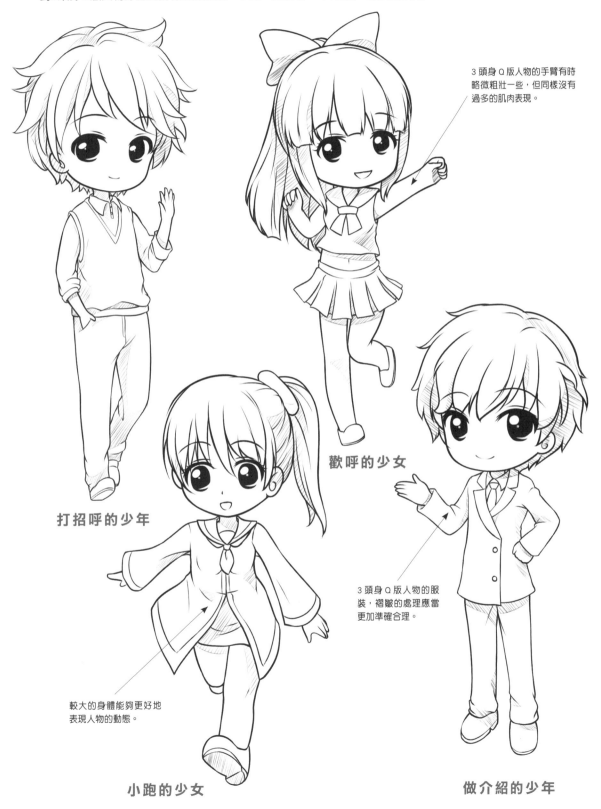

3頭身Q版人物的手臂有時略微粗壯一些，但同樣沒有過多的肌肉表現。

歡呼的少女

打招呼的少年

3頭身Q版人物的服裝，褶皺的處理應當更加準確合理。

較大的身體能夠更好地表現人物的動態。

小跑的少女

做介紹的少年

【實戰案例】3頭身Q版少女

3頭身Q版少女的繪畫重點是身體，而找準其比例之後設定出符合少女的華麗衣裝是關鍵。

1. 首先畫出3頭身Q版少女左手放在嘴邊的動態。

4. 為少女穿上富有設計感的服飾。

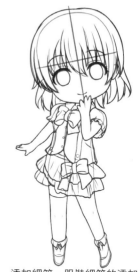

5. 添加細節，服裝細節的添加是重點，可用褶皺讓服裝成為亮點。

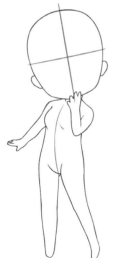

2. 用線條為身體結構勾勒出流暢的輪廓。

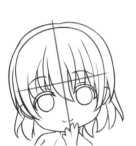

3. 設計出少女五官、表情和頭髮等相關要素。

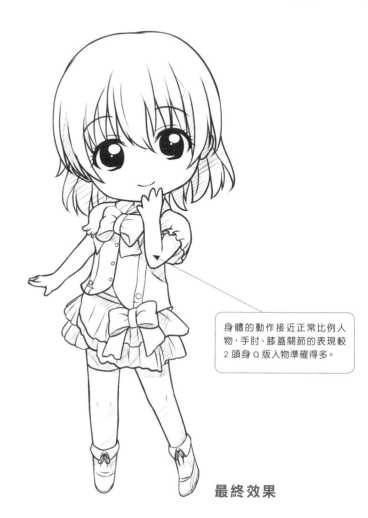

身體的動作接近正常比例人物，手肘、膝蓋關節的表現較2頭身Q版人物準確得多。

最終效果

25

特殊的Q版頭身比一起看

前面介紹了Q版常用的頭身比，還有一些不常用或特殊的頭身比也能很好地表現Q版角色。

【基礎講解】Q版也多變

半整數頭身比同樣也適用於Q版角色，這樣的頭身比能夠將小頭身和大頭身之間的特點結合起來，繪畫出更加有特點的Q版人物。

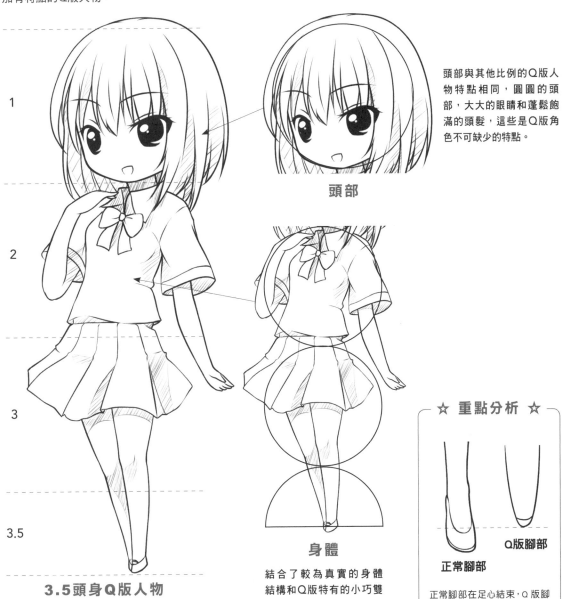

頭部與其他比例的Q版人物特點相同，圓圓的頭部，大大的眼睛和蓬鬆飽滿的頭髮，這些是Q版角色不可缺少的特點。

頭部

身體

結合了較為真實的身體結構和Q版特有的小巧雙腳，介於正常人物和Q版人物之間。

☆ **重點分析** ☆

正常腳部　　**Q版腳部**

正常腳部在足心結束，Q版腳部簡化了很多，在腳尖結束。

3.5頭身Q版人物

3.5頭身比將圓潤的頭部、結構簡單的雙腳與結構準確的軀幹結合起來。

【案例賞析】特殊頭身比大集合

對特殊頭身比Q版人物的概念有所瞭解後，下面一起來看一下還有哪些特殊頭身比Q版人物吧。

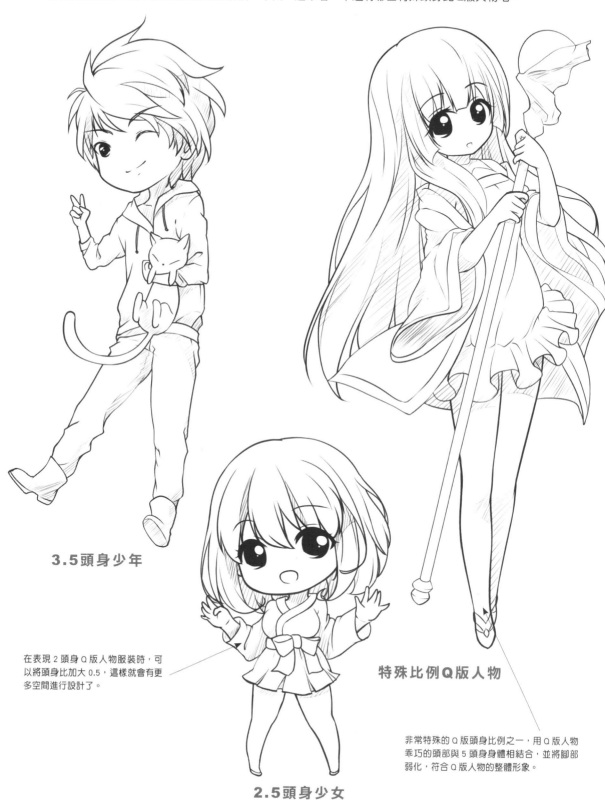

3.5頭身少年

在表現 2 頭身Q版人物服裝時，可以將頭身比加大 0.5，這樣就會有更多空間進行設計了。

2.5頭身少女

特殊比例Q版人物

非常特殊的 Q版頭身比例之一，用 Q版人物乖巧的頭部與 5 頭身身體相結合，並將腳部弱化，符合 Q版人物的整體形象。

【實戰案例】4頭身Q版少女

4頭身的Q版人物可以看作是頭部和雙手放大的正常比例人物，常用於表現特殊的人物形象。

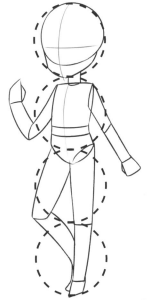

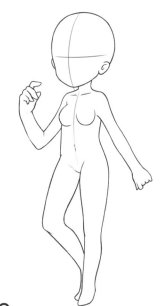

3. 設計出少女五官和頭髮的類型，頭部和眼睛一定要大而圓。

1. 首先在4頭身圓圈內畫出少女抬起右手站立的幾何體身體結構。

2. 勾勒出皮膚輪廓，身體部分的繪畫應當清晰明確。

4. 畫出服飾，衣服的褶皺簡單圓滑，瑣碎細節不宜過多。

5. 最後修正草稿細節，讓Q版人物整體感更完美。

最終效果

26

高矮胖瘦體型逐個學

Q版人物除了頭身比的差異外，還存在不同的體型，體型的變化會造成人物感覺上的不同，這些不同也是區別人物特點的關鍵。

【基礎講解】一百個人有一百種身材

Q版人物體型的變化在於其身形的粗細變化，纖細的身體顯得高挑，粗壯的身體顯得矮胖。瞭解了體型的基本變化規律，就能很好地畫出完美體型的Q版人物了。

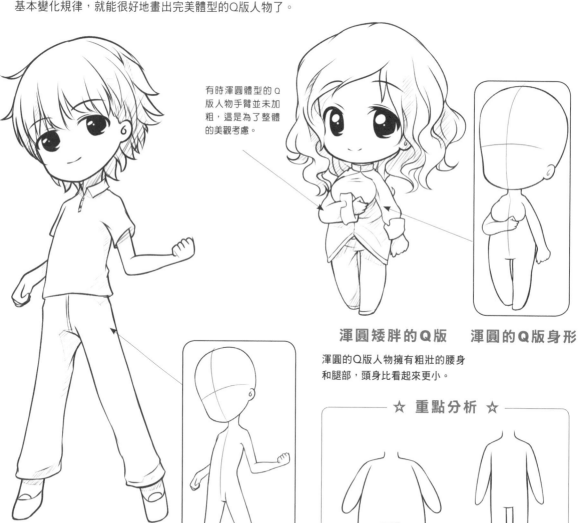

有時渾圓體型的Q版人物手臂並未加粗，這是為了整體的美觀考慮。

渾圓矮胖的Q版　　**渾圓的Q版身形**

渾圓的Q版人物擁有粗壯的腰身和腿部，頭身比看起來更小。

高挑消瘦的Q版

高挑消瘦的Q版人物擁有纖細的軀幹和四肢，即使是2頭身也顯得比例很大。

消瘦的Q版身形

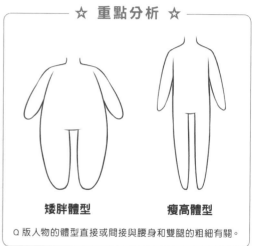

☆ **重點分析** ☆

矮胖體型　　　　**瘦高體型**

Q版人物的體型直接或間接與腰身和雙腿的粗細有關。

【案例賞析】各種體型大集合

對Q版人物體型有直觀認識後，下面一起來看一下不同身形的Q版人物吧。

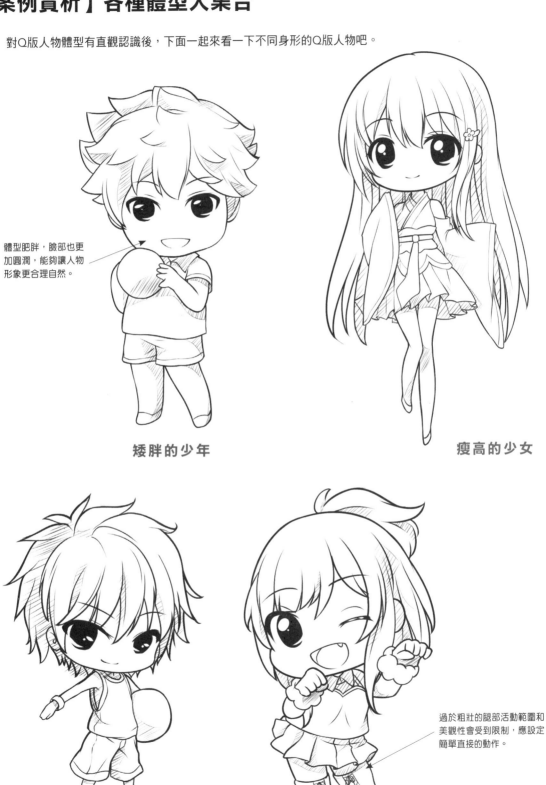

體型肥胖，臉部也更加圓潤，能夠讓人物形象更合理自然。

矮胖的少年

瘦高的少女

過於粗壯的腿部活動範圍和美觀性會受到限制，應設定簡單直接的動作。

消瘦的少年

矮胖的少女

【實戰案例】身著大衣的高挑少年

消瘦的身形顯得頭身比很大，再配上等身風衣，讓高挑的少年格外帥氣。

1. 首先畫出少年行走時的身體結構。

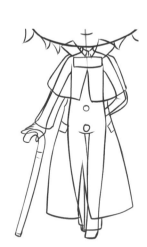

4. 為少年畫出幾乎與身體同長的偵探類型風衣。

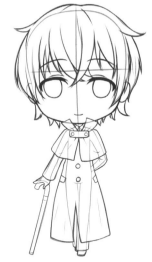

5. 修正並添加細節，確定風衣的褶皺、手杖造型等元素。

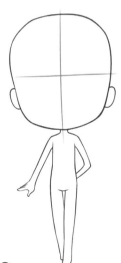

2. 然後勾勒出流暢的身體輪廓。

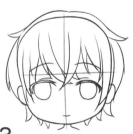

3. 設計出少年的五官、表情和頭髮等的輪廓。

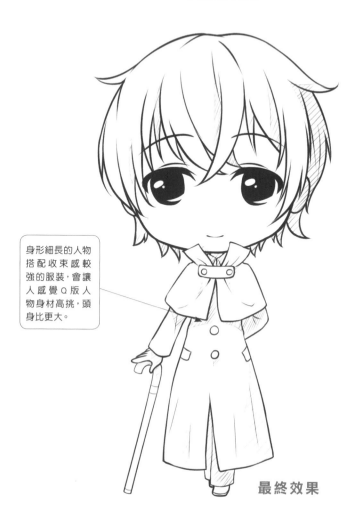

身形細長的人物搭配收束感較強的服裝，會讓人感覺Q版人物身材高挑，頭身比更大。

最終效果

Chapter **6**

短手短腳照樣玩

Q版人物一般都有誇張放大的頭部、縮小比例後對局部進行了邊緣圓滑處理的身體，讓人物表現出一種迷你的可愛感。

27
LESSON

簡化的手腳才呆萌

Q版人物的身體以表現萌感為主，複雜的身體結構並不適合Q版人物。Q版人物的頭部較大，四肢通常以長直線來表現。

【基礎講解】Q版男女身體的繪畫要點

Q版人物的身體整體可看作一個橢圓形，肩部較窄，腰部與臀部較寬，肌肉線條與關節變化並不明顯，甚至可以省略，四肢短小可愛。

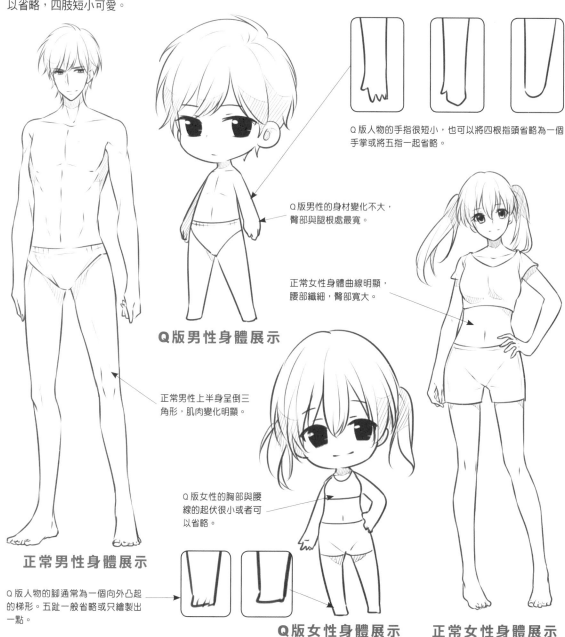

Q版人物的手指很短小，也可以將四根指頭省略為一個手掌或將五指一起省略。

Q版男性的身材變化不大，臀部與腿根處最寬。

正常女性身體曲線明顯，腰部纖細，臀部寬大。

Q版男性身體展示

正常男性上半身呈倒三角形，肌肉變化明顯。

Q版女性的胸部與腰線的起伏很小或者可以省略。

正常男性身體展示

Q版人物的腳通常為一個向外凸起的梯形。五趾一般省略或只繪製出一點。

Q版女性身體展示　　**正常女性身體展示**

【案例賞析】Q版人物的身體表現

Q版人物的身體各部分線條起伏變化不大，一起來看看其各部分的身體展示吧。

Q版人物腳部表現

Q版人物手掌表現

Q版人物背部表現

Q版人物手臂表現

【實戰案例】站立的Q版男生

要很好地展示Q版人物的身體，我們可以通過站立姿勢來實現，在繪製人物四肢時注意不要太過細長，要盡量以簡潔的線條來展現。

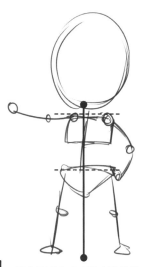

1. 用多邊形表現人體大致結構，連接頭部與地面，確定重心線位置。

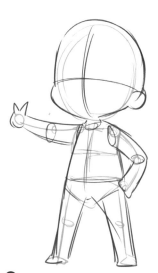

2. 在結構草圖上繪製出人物一手舉起、一手扠腰的動態。

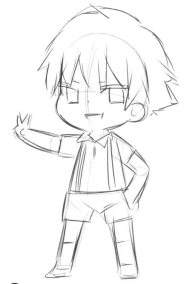

3. 然後為人物設計一套可愛的背帶短褲裝。

4. 人物的腦袋偏圓，盡量用圓滑的弧線表示。

用短粗的線條繪製出手臂，注意關節部分過渡時不要太過生硬。

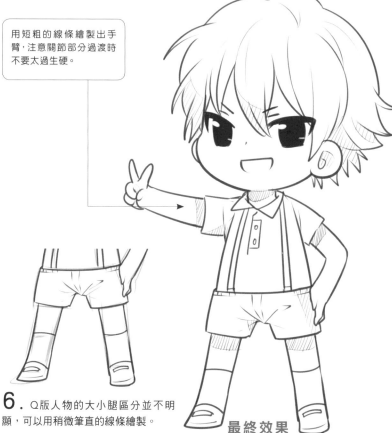

5. 人物服飾的褶皺盡量省略，衣服為帶領短袖，用雙長線來表示背帶。

6. Q版人物的大小腿區分並不明顯，可以用稍微筆直的線條繪製。

最終效果

28

LESSON

不「滑倒」的最大祕訣

根據動作姿勢的不同，人物的重心也會跟著發生變化，把握不好重心線的表現會讓人物出現動作不均衡的狀態。

【基礎講解】身體重心的表現

重心線是人物下頜與地面之間的重力延伸垂直線，由於身體比例較小，Q版人物的重心表現差別並不是很大。

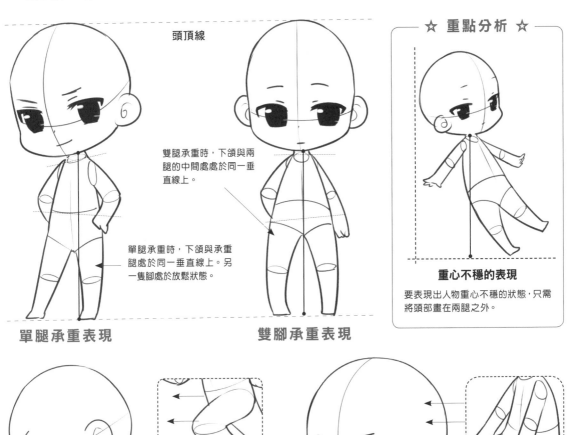

頭頂線

雙腿承重時，下頜與兩腿的中間處處於同一垂直線上。

單腿承重時，下頜與承重腿處於同一垂直線上。另一隻腳處於放鬆狀態。

單腿承重表現

雙腳承重表現

☆ 重點分析 ☆

重心不穩的表現

要表現出人物重心不穩的狀態，只需將頭部畫在兩腿之外。

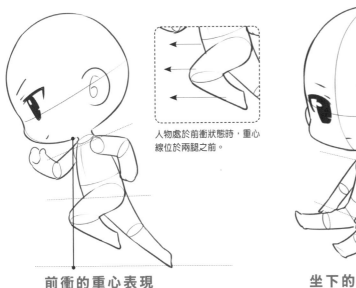

人物處於前衝狀態時，重心線位於兩腿之前。

前衝的重心表現

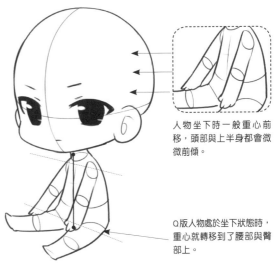

人物坐下時一般重心前移，頭部與上半身都會微微前傾。

Q版人物處於坐下狀態時，重心就轉移到了腰部與臀部上。

坐下的重心表現

【案例賞析】重心偏移的動作展示

日常生活中根據動作的不同，重心偏移的位置也有所不同，下面一起來看看Q版人物的不同重心展示吧。

重心前傾的摔倒動作

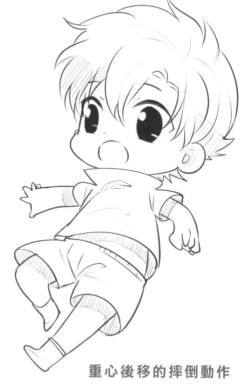

重心後移的摔倒動作

重心前傾的投擲動作

重心偏向一側的下蹲動作

【實戰案例】滑冰的少女

　　繪製滑冰的姿勢時需要我們更加註重身體平衡的把握，一個雙臂張開、單腿翹起的滑冰姿勢，更能體現人物的美感。

1. 繪製出人物身體前傾壓低，雙臂向外伸直的動態。

2. 細化草圖，人物頭部微微向下偏，眼睛呈左高右低的狀態。

3. 人物的眼睛向前下方看，所以眼瞼可以用下凸的粗黑線條表現。

4. 以上下突出的圓弧相接組成滑冰服飾的裙擺荷葉邊。

在靠近耳朵的臉部輪廓線上繪製出一兩根向外翹起的髮絲，給滑冰的少女增添了靈動感。

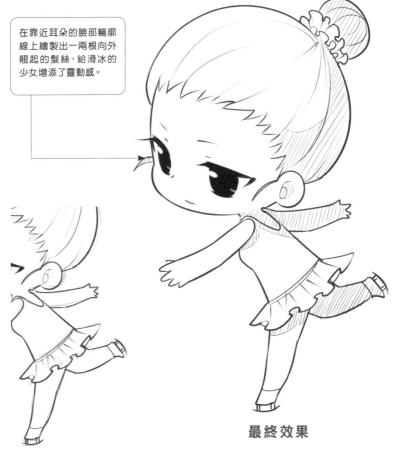

5. 人物的五指張開，繪製得盡量短小。手臂用平滑的線條來表現。

6. 腿部可以稍有弧度地表現運動人物的肌肉美感，但不能太誇張。

最終效果

29 站姿 ≠ 走姿，這樣站更酷

站姿是在Q版作品中人物的常見動態，通常女性的站姿較為可愛俏皮，男性的站姿較為瀟灑矯健。把握好不同的站姿能夠對人物的塑造有更大幫助。

【基礎講解】男女的站姿表現

站姿是一種重心點位於直立兩腿之間的動態，在繪製Q版人物站姿時，我們需要把握好不同站姿的身體平衡。

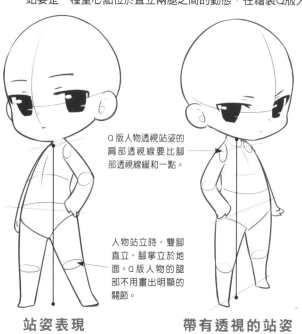

Q版人物透視站姿的肩部透視線要比腳部透視線緩和一點。

人物站立時，雙腳直立，腳掌立於地面。Q版人物的腿部不用畫出明顯的關節。

站姿表現　　**帶有透視的站姿**

☆ **重點分析** ☆

站姿與走姿的區別

站姿是保持靜止不動的，雙腳直立於地面，重心點也保持不變，而當人物走動時，重心點會在兩腿間來回變動，且腿部與手部前後運動著。

Q版男生的站姿通常為霸氣的分腿站立，兩腿受力均勻，身形整體較為筆直。

Q版男生站姿表現

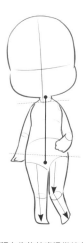

Q版女生的站姿通常較含蓄，兩腿呈人字形站立，一隻腿向外翹的同時，腳尖向內拐。

Q版女生站姿表現

【案例賞析】各種站姿的賞析

不同性別、不同個性的人物，會採用不同的站姿，下面一起來欣賞各種Q版人物的站姿吧。

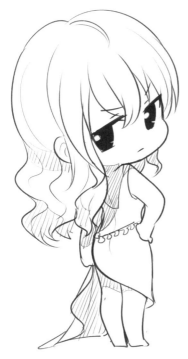

背面並腳站姿

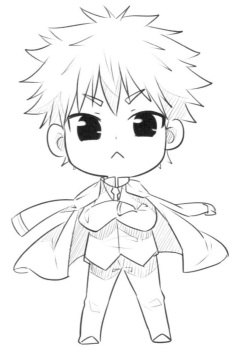

分腿式站姿

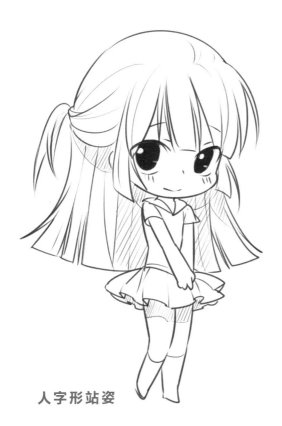

人字形站姿

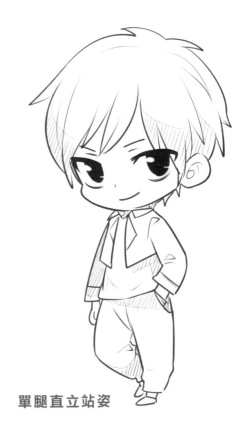

單腿直立站姿

【實戰案例】站立的少女

　　這次我們要繪製一位站立的少女，首先要確定好人物站姿的重心與身體結構的平衡，並以稍微筆直的線條來表現人物的手腳。

1. 繪製出頭部結構，根據下頜到地面的垂直線來確定重心位置。繪製出稍顯S形的單腿站立姿勢。

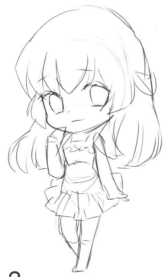

2. 細化人物長髮，一手在臉頰邊，一隻腳放鬆。

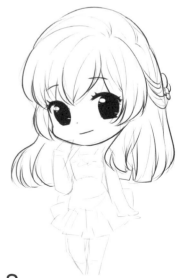

3. 繪製出人物的五官與頭髮，將眼瞳塗黑，用弧線表現飄動的頭髮。

4. 人物的肩部微微聳起，胸口與手腕處都有細小的波浪線狀的荷葉邊。

頭髮內部的線條稍細，下筆力度較輕。

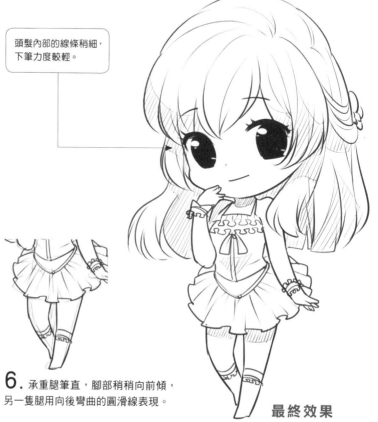

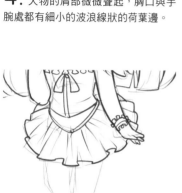

5. 將裙身看作一個橢圓形，裙擺沿著輪廓邊緣用上下弧線拼接表示。

6. 承重腿筆直，腳部稍稍向前傾，另一隻腿用向後彎曲的圓滑線表現。

最終效果

30
LESSON

常見坐姿也很萌

坐姿也是繪製Q版人物時常用的基礎靜態動作之一，常見的Q版人物的坐姿有正坐、斜坐、交叉腿坐，繪製時應該多思考在不同的環境下哪種坐姿更適合。

【基礎講解】穩穩坐下是關鍵

坐姿的繪製重點在於身體重心的偏移、手部的擺放和腿部的動作，而Q版人物彎曲關節處的線條應該表現得更加圓滑緩和。

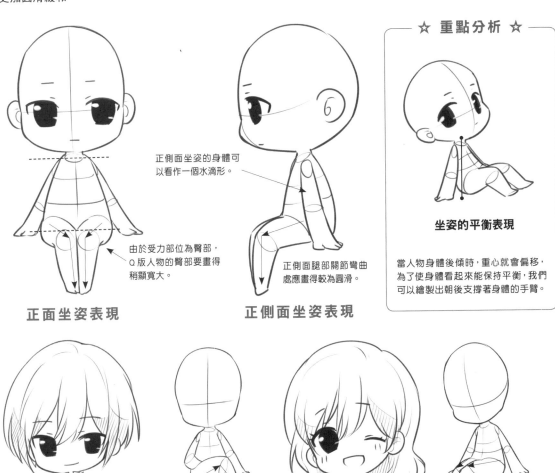

正側面坐姿的身體可以看作一個水滴形。

由於受力部位為臀部，Q版人物的臀部要畫得稍顯寬大。

正面坐姿表現

正側面腿部關節彎曲處應畫得較為圓滑。

正側面坐姿表現

☆ 重點分析 ☆

坐姿的平衡表現

當人物身體後傾時，重心就會偏移，為了使身體看起來能保持平衡，我們可以繪製出朝後支撐著身體的手臂。

交叉腿坐姿使人物看起來更有氣勢。一隻腿畫出半側面，搭於另一隻腿上，下方的大腿被遮住一部分。

交叉腿坐姿的表現

斜坐是女性常用的一種坐姿，偏向一側的兩條彎曲腿部要重疊。

斜坐的表現

【案例賞析】各種坐姿展示

Q版人物的坐姿也可以分為很多種，下面來看看各式各樣的坐姿吧。

跪坐

正坐

靠坐

盤腿坐

【實戰案例】坐在桌子上的男孩

當Q版人物坐於桌面時，通常可以表現為身體與手臂稍稍前傾。由於是坐在桌子上，腿部可以繪製為伸直狀態，給人物增添了一種呆萌的感覺。

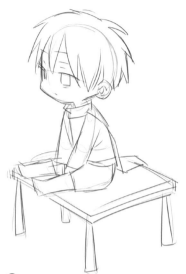

1. 繪製出人物伸直腿部、平坐於桌面上的身體結構。

2. 進一步細化出人物頭部與佩戴的圍巾，及穿著的毛衣與靴子的細節。

3. 繪製出人物朝向左側的半側面頭部，注意人物眼睛近大遠小。

4. 然後用細長厚重的線條表現衣物的外輪廓，內部的褶皺用稍淡稍細的線條表現。

要表現 Q 版人物服飾的稍厚質感，可以將邊角處的線條繪製得更圓滑一點。

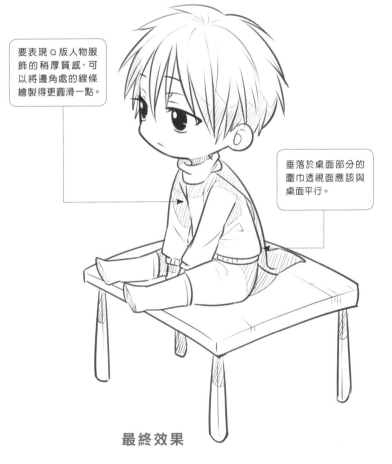

垂落於桌面部分的圍巾透視面應該與桌面平行。

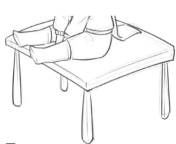

5. 將桌子整體看作是一個矩形來繪製。Q版桌子的桌腳可以用上小下大的拉長的水滴形來表示。

最終效果

31
LESSON
具有力量感的跑姿

掌握好運動規律，要表現出協調的跑姿並不困難，而Q版人物在跑步時可以將其動作畫得稍誇張一些，使畫面看上去更有活力。

【基礎講解】跑姿繪畫要協調

Q版人物在跑步時身體重心會前傾，手臂彎曲，兩手自然握拳，雙臂與雙腿做交錯性的運動。在奔跑時，雙腳幾乎沒有同時著地的時候。

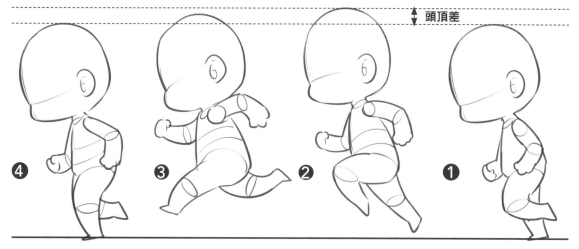

頭頂差

④ 落地時受重力影響，身體往下微躬。

③ 身體開始下落，兩腿之間張開的角度最大。

② 身體向前躍，單腿抬起。頭頂此時處於最高點。

① 起跑時，人物身體微微向下屈，蓄力。

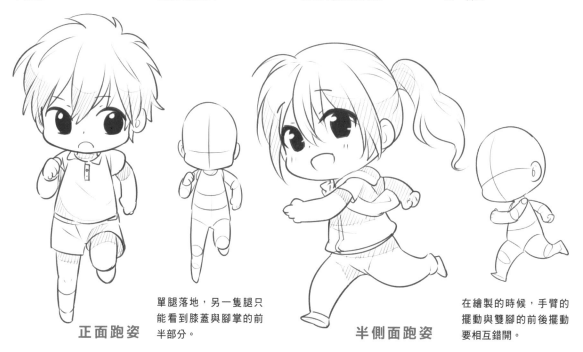

正面跑姿

單腿落地，另一隻腿只能看到膝蓋與腳掌的前半部分。

半側面跑姿

在繪製的時候，手臂的擺動與雙腳的前後擺動要相互錯開。

【案例賞析】各種跑姿展示

Q版人物的可愛跑姿有許多種表現，讓我們一起來欣賞不同的跑姿吧。

追趕獵物的狂跑

悠閒的慢跑

著急的飛奔

手持物品的小跑

【實戰案例】奔跑的足球少年

當人物踢著足球奔跑時，除了手臂與腿部前後交錯來回擺動之外，還應注意人物的視線應該是向下的，盯著球看，所以頭部也會微微向下。

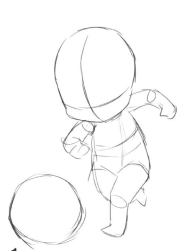

1. 繪製出人物右手在前左手在後、左腿在前右腿在後的身體結構。

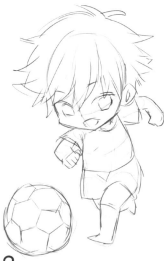

2. 然後為人物添加短袖、短褲與頭部的細節。

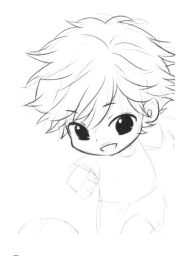

3. 用稍硬的線條繪製人物稍外翹的頭髮，頭部向下微埋，五官縮小。

4. 繪製兩手握拳的姿勢。在衣服上畫上號碼，使其看上去更像球衣。

5. 褲腳可看作橢圓形，另一隻褲腿輪廓為向下凸起的弧線。

6. 在球上繪製出用六邊形拼接的紋路。越接近邊緣六邊形形狀越扁。

為人物配上陽光般的笑臉，使跑姿看上去更有力量感。

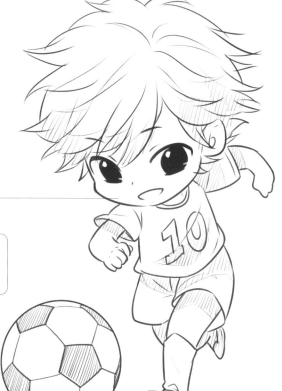

最終效果

32
LESSON

具有曲線美的跳姿

跳姿常常用來表現情緒極度激動的人物，Q版人物的跳姿充滿張力，能夠充分展示身體的曲線美。

【基礎講解】小頭身也有曲線美

當人物跳起時，雙腳會離開地面。我們在繪製跳姿時應該注意當人物向上時，頭髮與衣物受空氣阻力影響會向下運動，而人物落下時，頭髮與衣物則會向上運動。

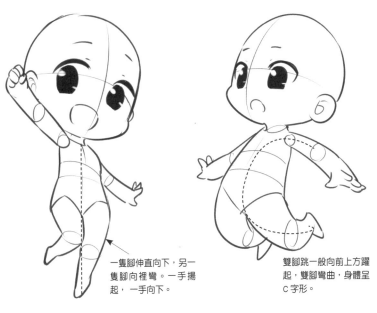

一隻腳伸直向下，另一隻腳向裡彎。一手揚起，一手向下。

單腳跳表現

雙腳跳一般向前上方躍起，雙腳彎曲，身體呈C字形。

雙腳跳表現

☆ **重點分析** ☆

俯視跳姿表現

要繪出帶有俯視角度的跳姿時，可以先用上寬下窄的長方體代替人物的身體，再在裡面繪製人物身體，這樣會更簡便。

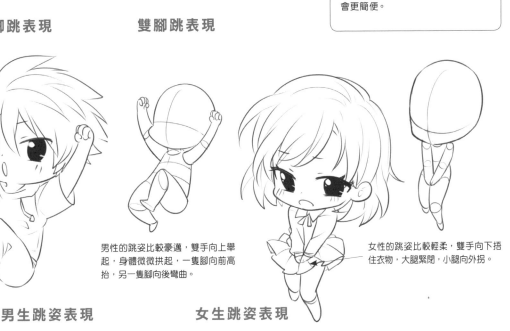

男性的跳姿比較豪邁，雙手向上舉起，身體微微拱起，一隻腳向前高抬，另一隻腳向後彎曲。

男生跳姿表現

女性的跳姿比較輕柔，雙手向下捂住衣物，大腿緊閉，小腿向外拐。

女生跳姿表現

【案例賞析】各種跳躍姿勢的展示

各種場景裡附帶情緒的跳姿多種多樣，下面我們來看看各種跳姿展示吧。

受到驚嚇的一跳　　　　　　　　　　歡樂的雙腳跳

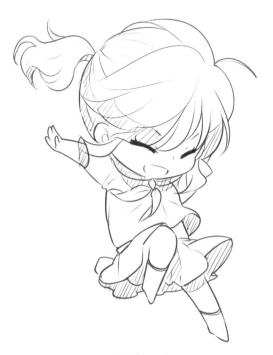

奮力一跳　　　　　　　　　　飛身一躍

【實戰案例】跳躍的少女

少女在飛身一躍時，可繪製為單腳彎曲、另一隻腳伸直、身體斜向上傾斜的狀態，再為少女配一副明朗的表情，使跳躍更帶元氣感。

1. 繪製出人物雙手張開、單腳向裡抬起的跳躍姿勢。

2. 繪製出頭髮與服飾的大概草圖，短裙呈撐開的狀態。

3. 人物的髮梢在空中呈微微捲曲的狀態，可用具有彈性的弧線繪製。

4. 上衣的衣擺微微向兩邊揚起，Q版人物服飾的褶皺較少，只在腰身與關節處加一點細線表示。

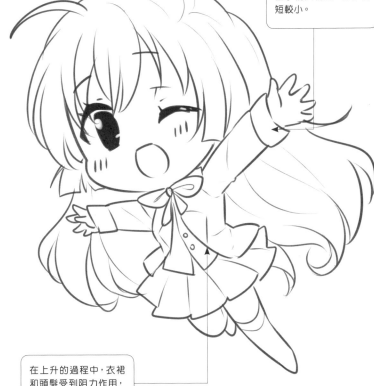

由於透視關係，人物的左手稍大稍長，右手較短較小。

5. 由於角度關係，人物彎曲的右腿只能看到半圓形的大腿與腳尖。左腿用稍有弧度的弧線來表示。

在上升的過程中，衣裙和頭髮受到阻力作用，並不會蓬起太多。

最終效果

33

誇張的小動作更加激萌

有時候一些誇張的表情動作能將人物的情緒體現得更加生動，而Q版人物的誇張動作更帶有一些萌感。

【基礎講解】搖頭擺尾動起來

Q版人物很多誇張的動作都是在情緒受到激烈刺激後不自覺做出來的，但是這些誇張的動作也遵循了一定的身體構造規律，在繪製的時候一定要注意，不要將誇張當作是扭曲錯位來表現。

身子向後傾斜，跌坐於地面，一隻胳膊向裡彎曲護在頭前，表現出人物受到驚嚇的狀態。

☆ 重點分析 ☆

誇張動作的繪製要點

當繪製人物舉手歡呼的動作時，兩手臂向外側伸直，並微微向後傾斜的角度是最自然的，而為了誇張，將手臂過度曲折，會使身體動作看起來很違和。

驚嚇跌坐的表現

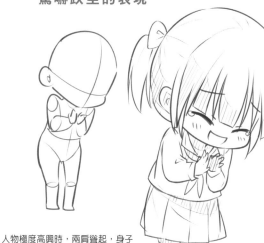

人物極度高興時，兩肩聳起，身子微微彎曲，雙手置於身前作拍手狀，並在人物眼角加上圓形淚珠。

拍手大笑的表現

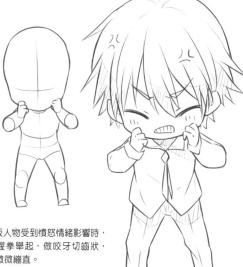

當Q版人物受到憤怒情緒影響時，雙手握拳舉起，做咬牙切齒狀，身體微微繃直。

握拳生氣的表現

【案例賞析】情緒小動作集合

在不同情境下帶有情緒的小動作讓人感覺很萌，我們一起來看看Q版人物的各種小動作吧。

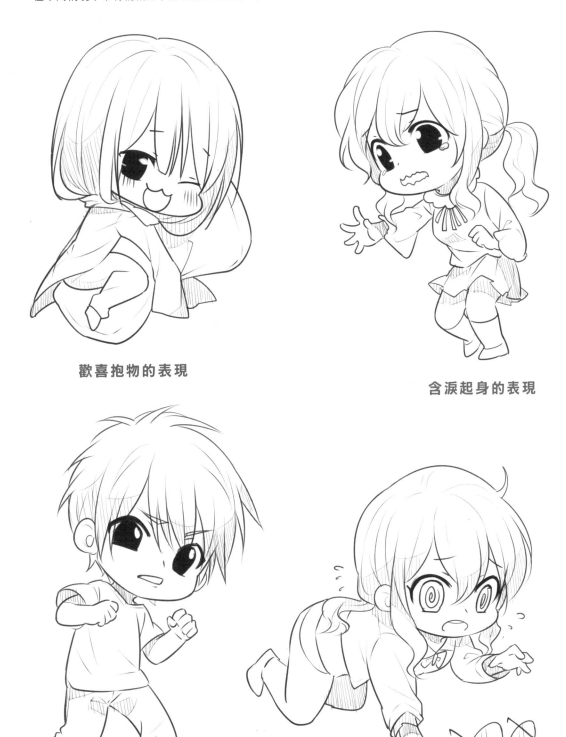

歡喜抱物的表現

含淚起身的表現

生氣搏鬥的表現

著急尋物的表現

【實戰案例】格鬥少女

　　Q版人物的格鬥姿態能很好地展示出人物的身形體態。我們可以用屈腿、揚手、握拳的動作來表現格鬥少女身體的柔韌性。

1. 首先繪出一個右手握拳揚起、左手伸直攤開、單腳站立的姿勢。

2. 為Q版人物繪製出紮起的丸子頭與飄逸的服飾。

3. 用橢圓形表現頭髮兩邊的團子，髮帶要繪製成飄起的狀態。

4. Q版人物的上衣較為貼身，褶皺較少。領口為斜襟。

5. 將一隻腿繪製為「＞」形，另一隻腿用稍筆直的線條繪製。

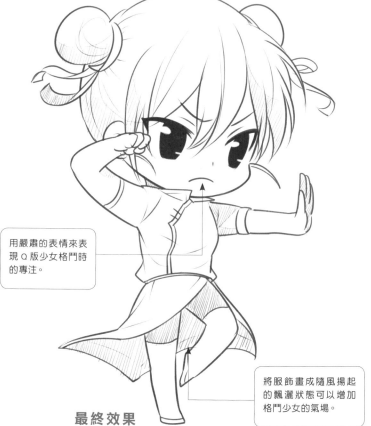

用嚴肅的表情來表現Q版少女格鬥時的專注。

將服飾畫成隨風揚起的飄灑狀態可以增加格鬥少女的氣場。

最終效果

34
LESSON
讓動作更生動的小特效

在人物的動作周圍加上一些細小的特效可以使畫面具有更強的表現性，也可以放大一些細節，使其更受關注。

【基礎講解】用細節展現人物狀態

一些動作細節與氣氛的輔助特效一般用弧線與直線的不同組合來表現。用尖銳的線條組成的特效一般具有警示性，而圓滑的弧線特效一般較為平和。

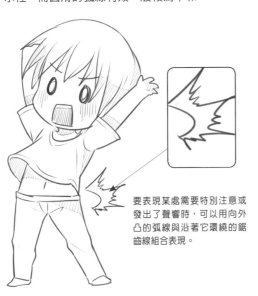

要表現某處需要特別注意或發出了聲響時，可以用向外凸的弧線與沿著它環繞的鋸齒線組合表現。

閃到腰的動作表現

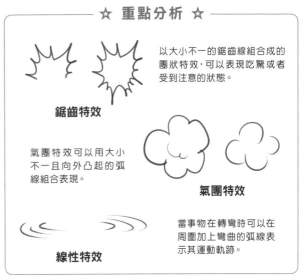

☆ **重點分析** ☆

鋸齒特效

以大小不一的鋸齒線組合成的團狀特效，可以表現吃驚或者受到注意的狀態。

氣團特效可以用大小不一且向外凸起的弧線組合表現。

氣團特效

線性特效

當事物在轉彎時可以在周圍加上彎曲的弧線表示其運動軌跡。

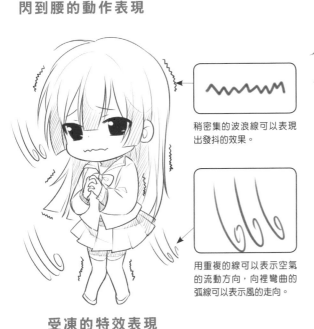

稍密集的波浪線可以表現出發抖的效果。

用重複的線可以表示空氣的流動方向，向裡彎曲的弧線可以表示風的走向。

受凍的特效表現

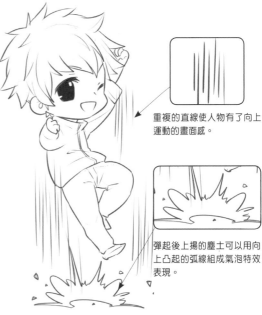

重複的直線使人物有了向上運動的畫面感。

彈起後上揚的塵土可以用向上凸起的弧線組成氣泡特效表現。

彈起動作的特效表現

115

【案例賞析】各種細節動作的表現

特效的添加使各種動作有了更生動的表現，下面我們就來看看不同情境下特效添加後的動作吧。

眨眼時特效的表現

摔倒時特效的表現

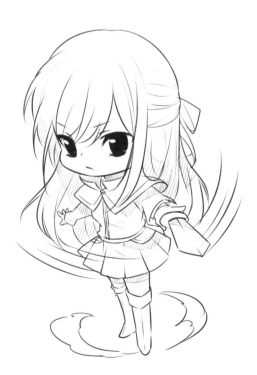

揮劍時特效的表現

睡著時特效的表現

【實戰案例】汗流浹背的少年

　　這次我們繪製一位奔跑後喘息的Q版少年,可以給少年休息的動作添加上流汗特效與氣團特效來輔助表現人物的勞累狀態。

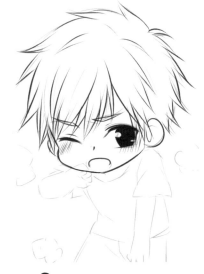

1. 繪製出人物單手撐於腿上、一手置於嘴邊擦汗的動態。

2. 繪製出人物的短衣、短褲與微微彎曲的身體細節。

3. 用稍軟的線條繪製人物蓬鬆的頭髮,用半橢圓形表現張開的嘴巴。

4. 由於身體微微彎曲,人物的腰部與兩肩內部的服飾部分褶皺較多。

5. 右腿彎曲,左腿用稍直的線條繪製。被手壓住的褲子處有細小的褶皺。

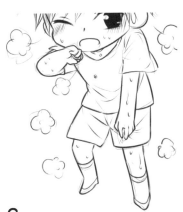

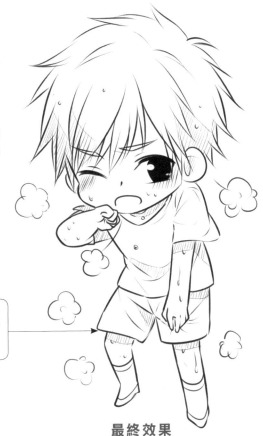

6. 用向外凸的弧線組合成氣團特效,在人物身上用小半圓弧線表示汗滴。

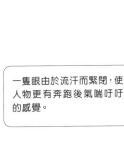

一隻眼由於流汗而緊閉,使人物更有奔跑後氣喘吁吁的感覺。

最終效果

Chapter 7

一衣遮百醜

Q版人物渾圓可愛的身形，讓穿著於其身上的服飾也變得可愛無比。Q版服飾與造型同樣可省去許多繁瑣的細節，只保留具有結構特點的輪廓即可。

35

讓衣服Q起來

Q版人物擁有獨特的身形和頭身比例，他們身著的衣服也不例外，簡潔小巧是Q版服飾的特點，不同服飾有著不同的設計。

【基礎講解】簡化但不是不畫

Q版人物的服裝由正常人物的服裝簡化而來，造型與後者相同，比例則要根據Q版人物的身形進行調整，使其能夠適合Q版人物穿著。

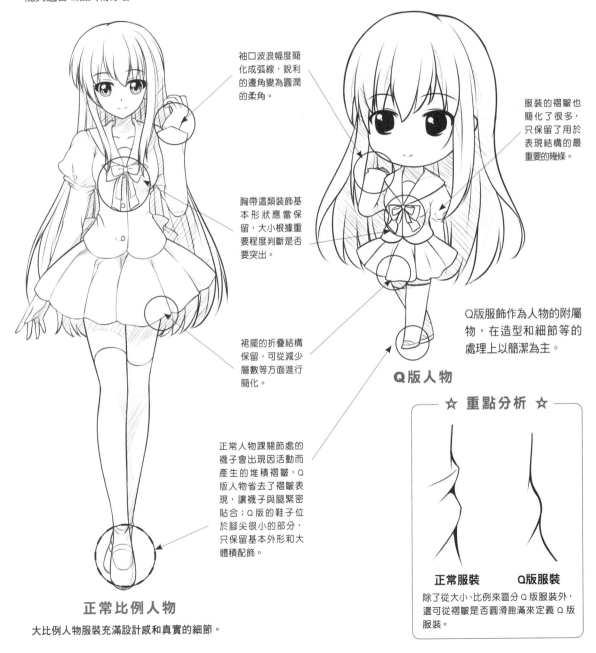

袖口波浪幅度簡化成弧線，銳利的邊角變為圓潤的柔角。

服裝的褶皺也簡化了很多，只保留了用於表現結構的最重要的幾條。

胸帶這類裝飾基本形狀應當保留，大小根據重要程度判斷是否要突出。

裙擺的折疊結構保留，可從減少層數等方面進行簡化。

Q版人物

Q版服飾作為人物的附屬物，在造型和細節等的處理上以簡潔為主。

正常人物踝關節處的襪子會出現因活動而產生的堆積褶皺，Q版人物省去了褶皺表現，讓襪子與腿緊密貼合；Q版的鞋子位於腳尖很小的部分，只保留基本外形和大體積配飾。

正常比例人物

大比例人物服裝充滿設計感和真實的細節。

☆ 重點分析 ☆

正常服裝　　**Q版服裝**

除了從大小、比例來區分Q版服裝外，還可從褶皺是否圓滑飽滿來定義Q版服裝。

【案例賞析】不同的Q版服飾

對Q版服飾的概念有所瞭解後，下面我們一起來看一下還有哪些特殊的Q版服飾吧。

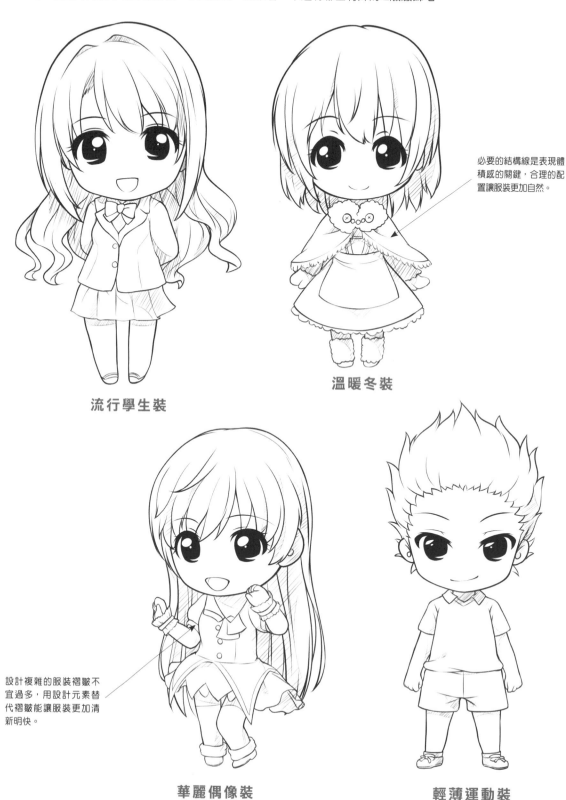

必要的結構線是表現體積感的關鍵，合理的配置讓服裝更加自然。

流行學生裝

溫暖冬裝

設計複雜的服裝褶皺不宜過多，用設計元素替代褶皺能讓服裝更加清新明快。

華麗偶像裝

輕薄運動裝

【實戰案例】輕盈的長裙少女

　　畫穿著樸素且簡潔長裙的Q版少女時，長裙上沒有過多裝飾。可為她束起馬尾，並在長裙上畫上蝴蝶結和腰帶。

1. 首先畫出抬起雙手小跑的Q版少女的身體輪廓。

2. 設計出少女的五官表情和束著馬尾的髮型輪廓。

3. 畫出輕盈的連衣裙大致範圍，在胸口和腰部確定蝴蝶結和腰帶的位置。

4. 為連衣裙添加褶皺與蝴蝶結，注意將連衣裙布料的堆積感畫出來。

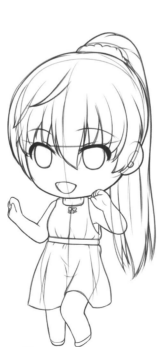

5. 最後修正各部分的結構和細節，讓少女整體感更強。

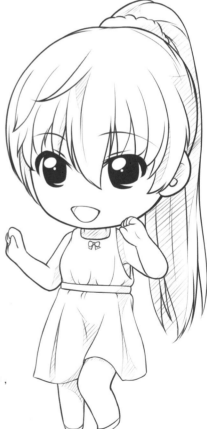

最終效果

121

36

穿衣服要表裡如一

服飾穿著在人物身上，與人物身體間的關係不同就會產生不同的效果。將這些差異明確表現出來，就能讓Q版人物更加鮮活可愛。

【基礎講解】身體與服飾間的關係

服飾覆蓋於人物皮膚之上，不同的設計或造型會讓它們之間產生不同的關係，明確服飾與身體間的關係，就能使繪畫的Q版人物的形象更合理。

連衣裙

貼服

布料與皮膚輕輕接觸，畫出布料厚度即可。

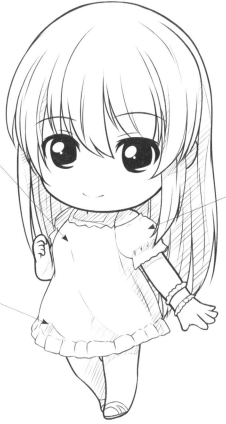

騰空

布料與皮膚之間的間距產生了有規律的變化，畫的時候要結合上下結構。

漸離

布料與皮膚逐漸遠離，可結合服裝設定進行佈置，讓其圓潤飽滿。

Q版連衣裙少女

Q版服裝的繪畫有著獨特的技巧，這些技巧能讓Q版服裝與人物結合得更緊密。

☆ **重點分析** ☆

肘關節褶皺

褶皺由關節活動產生，Q版服裝的褶皺要簡潔圓潤。

【案例賞析】不同服飾與身體的關係

對Q版服飾與身體間的關係有所瞭解後，下面一起來看一下各式各樣Q版人物的服飾吧。

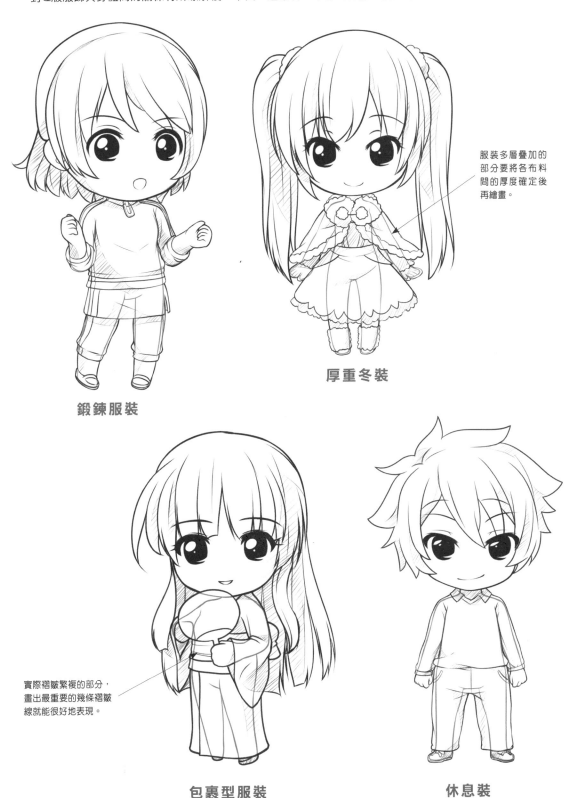

服裝多層疊加的部分要將各布料間的厚度確定後再繪畫。

鍛鍊服裝

厚重冬裝

實際褶皺繁複的部分，畫出最重要的幾條褶皺線就能很好地表現。

包裹型服裝

休息裝

【實戰案例】校園服裝少女

在準確表達校服設計特點的同時，將其與身體間的關係表達準確，也是讓校服變得更漂亮的技巧。

1. 畫出將右手放嘴邊的Q版少女的身體動態。

4. 接著調整服裝的設計，添加褶皺等細節。

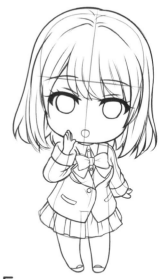

5. 整體觀察草稿並平衡Q版人物的複雜程度。

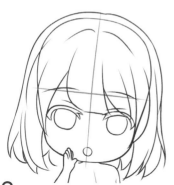

2. 配合右手動作設計出少女的五官表情和可愛短髮。

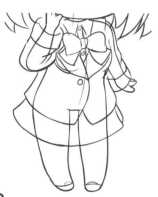

3. 畫出校服大致的設計，明確服裝的輪廓和與身體間的關係。

為了配合表現力較強的服裝設計，增加頭髮細節，以調節整體平衡度。

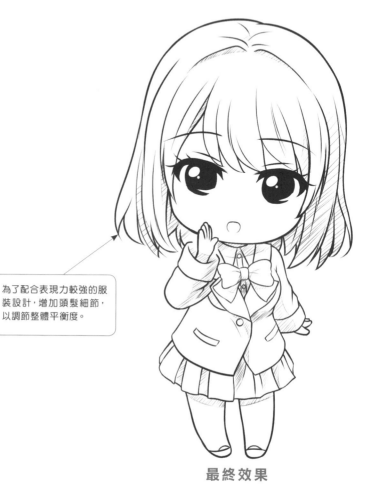

最終效果

37

青春活潑的校園服飾

校園服飾是動漫作品中最常出現的服裝類型，女生的百褶裙水手服和男生的西服型校服，穿在Q版人物身上就會變得十分可愛。

【基礎講解】Q版校服也可愛

Q版校服隨著人物身體的縮小而變化，顯得十分乖巧，但又不失設計感和樸素整潔的特點。

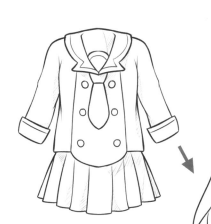

水手服校服

水手服是動漫中常見的校服類型，包括時尚的上衣和簡潔的百褶裙。

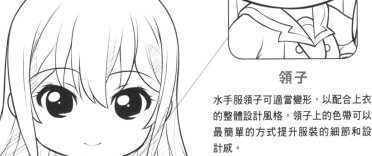

領子

水手服領子可適當變形，以配合上衣的整體設計風格，領子上的色帶可以最簡單的方式提升服裝的細節和設計感。

身穿校服的少女

百褶裙

百褶裙是水手服最明顯的特點之一，Q版的百褶裙褶皺不宜太多，用較寬大的幾片表現遮擋關係即可。

將男生校服整體看作長方形和梯形的組合，更顯穩重。

男生校服

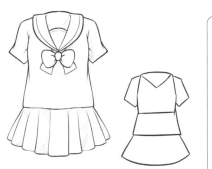

女生校服

將女生校服看作三角形和梯形的組合，更顯可愛。

☆ **重點分析** ☆

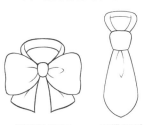

蝴蝶結領結　　**領帶領結**

校服的領結大致分為蝴蝶結型和領帶型兩種，更多造型可在此基礎上變形得到。

【案例賞析】校園服飾大集合

對Q版校園服飾有所瞭解之後，下面我們一起來看一下Q版校園服飾的大集合吧。

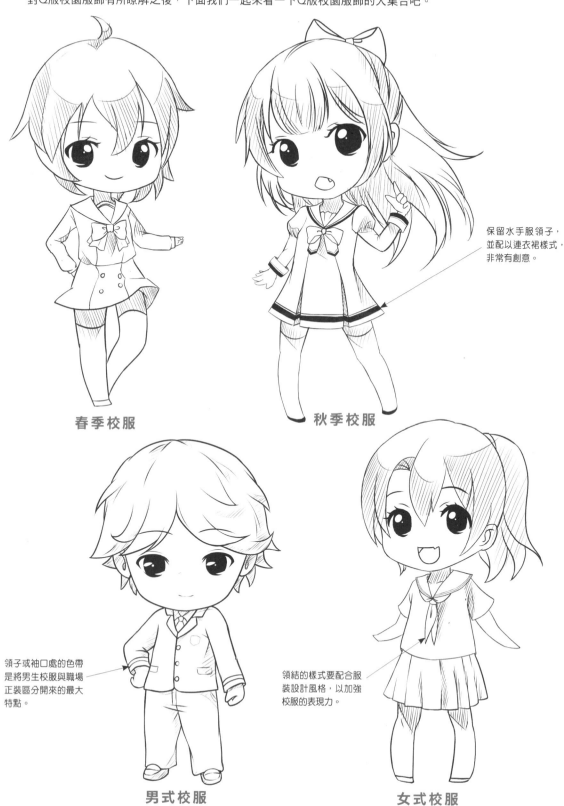

保留水手服領子，並配以連衣裙樣式，非常有創意。

春季校服

秋季校服

領子或袖口處的色帶是將男生校服與職場正裝區分開來的最大特點。

領結的樣式要配合服裝設計風格，以加強校服的表現力。

男式校服

女式校服

【實戰案例】水手服少女

在繪畫水手服少女時，需要抓住領子和百褶裙的特點，髮型和配飾要設計得簡潔樸素一些。

1. 首先畫出少女右手托著臉頰、輕鬆站立的動態。

4. 擦淡服裝外輪廓，畫出各部分細節，在衣領上用線條表示出色帶。

5. 調整草稿的整體感和結構，細緻地將校服的褶皺等細節畫出來。

2. 畫出水手服少女的五官和簡潔樸素的馬尾髮型，瀏海髮束多一些。

髮飾樸素一些，不用過於複雜華麗，讓人物更有學生的感覺。

3. 畫出水手服的輪廓，領結採用絲帶樣式。

最終效果

127

38

成熟自信的職業裝

不同職業有著屬於自己的職業裝，身穿這些職業裝的Q版人物扮演著各自的角色，各式各樣的職業裝讓它們很好辨認。

【基礎講解】體現不同職業的職業裝

職業裝體現職業的特點，根據職業不同，有的樸素，有的花哨，這使得職業裝的特點各有不同。

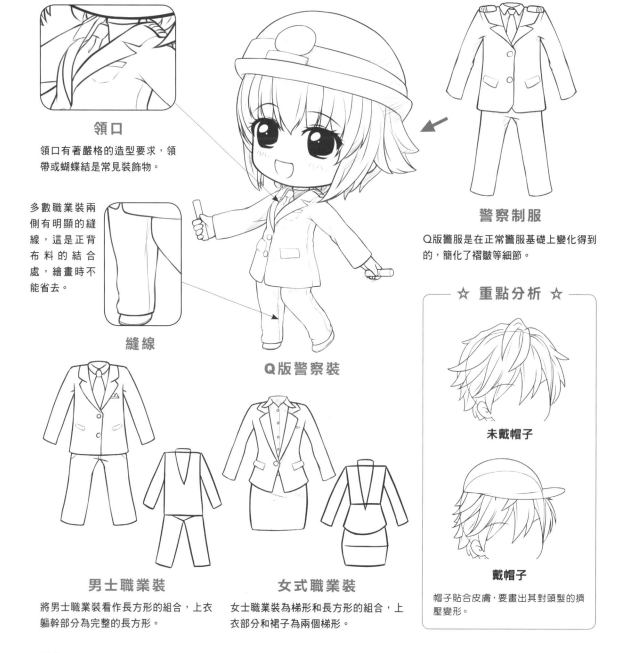

領口

領口有著嚴格的造型要求，領帶或蝴蝶結是常見裝飾物。

多數職業裝兩側有明顯的縫線，這是正背布料的結合處，繪畫時不能省去。

縫線

Q版警察裝

警察制服

Q版警服是在正常警服基礎上變化得到的，簡化了褶皺等細節。

☆ 重點分析 ☆

未戴帽子

戴帽子

帽子貼合皮膚，要畫出其對頭髮的擠壓變形。

男士職業裝

將男士職業裝看作長方形的組合，上衣軀幹部分為完整的長方形。

女式職業裝

女士職業裝為梯形和長方形的組合，上衣部分和裙子為兩個梯形。

【案例賞析】不同職業的裝扮

對Q版職業裝的特點有所瞭解後，下面一起來看一下各式各樣的Q版職業服飾吧。

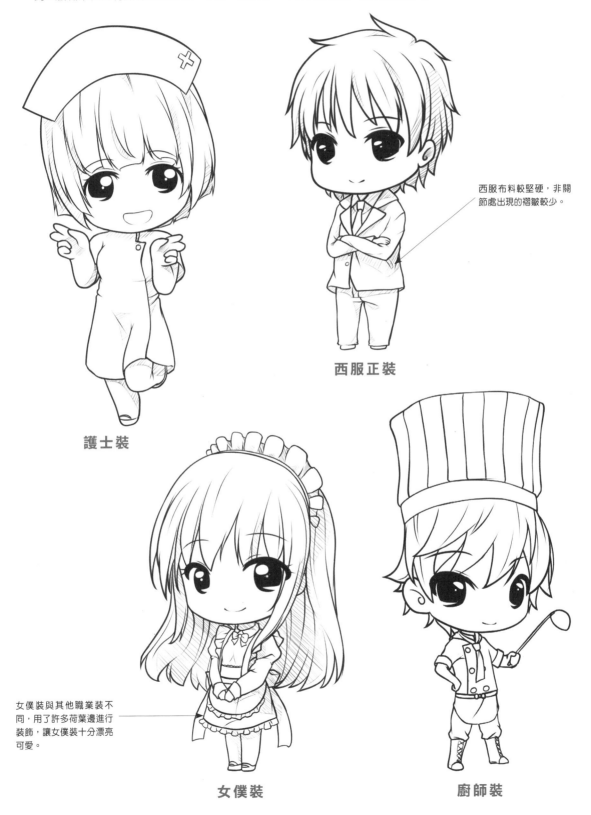

西服布料較堅硬，非關節處出現的褶皺較少。

護士裝

西服正裝

女僕裝與其他職業裝不同，用了許多荷葉邊進行裝飾，讓女僕裝十分漂亮可愛。

女僕裝

廚師裝

【實戰案例】幹練的職場正裝少女

正裝作為職場中使用最為廣泛的服飾之一，有著設計簡潔、幹練樸素的特點，一起來看一下吧。

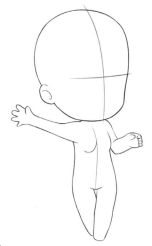 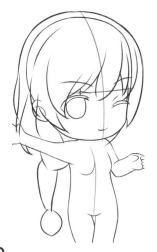 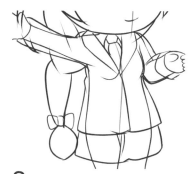

1. 首先畫出張開右臂的Q版少女的身體結構。

2. 設計出少女的五官表情和可愛的短髮。

3. 畫出女式職業裝大致輪廓，明確服裝輪廓與身體間的關係。

4. 調整服裝的設計，添加褶皺等更豐富的細節。

5. 整體觀察草稿，服裝褶皺簡單一些，領子、衣兜等結構表現明顯。

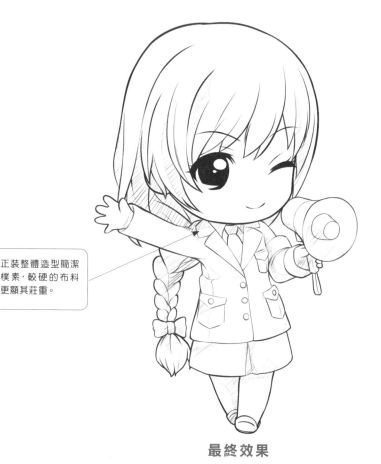

正裝整體造型簡潔樸素，較硬的布料更顯其莊重。

最終效果

39

LESSON

甜美可愛的日常服飾

Q版人物在日常生活中穿著隨意，日常服飾造型或時尚或可愛或冷酷帥氣，為Q版人物帶來輕鬆可愛的氣氛。

【基礎講解】日常服飾很多見

日常服飾的設計以隨意為主，根據季節的變化組合搭配不同布料與靈感，就能設計出創意新穎的日常服飾。

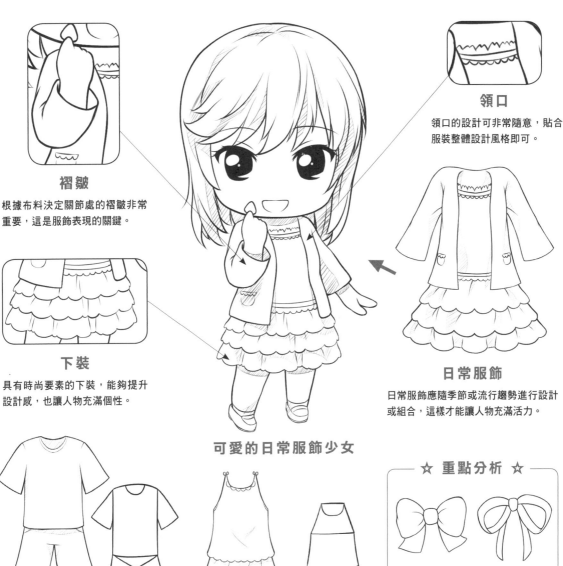

領口

領口的設計可非常隨意，貼合服裝整體設計風格即可。

褶皺

根據布料決定關節處的褶皺非常重要，這是服飾表現的關鍵。

下裝

具有時尚要素的下裝，能夠提升設計感，也讓人物充滿個性。

日常服飾

日常服飾應隨季節或流行趨勢進行設計或組合，這樣才能讓人物充滿活力。

可愛的日常服飾少女

男式日常服飾

男式日常服飾以風格簡潔的T恤和短褲為主。

女式日常服飾

女式日常服飾以可愛輕薄的輕便裙裝為主。

☆ **重點分析** ☆

寬布型　　　**絲帶型**

日常服飾能搭配任意裝飾物，這些裝飾物種類多，其中蝴蝶結大致可分為寬布型和絲帶型兩種。

【案例賞析】各種日常服飾大集合

對Q版日常服飾概念有所認識後，下面一起來看一下各式各樣Q版人物的日常服飾吧。

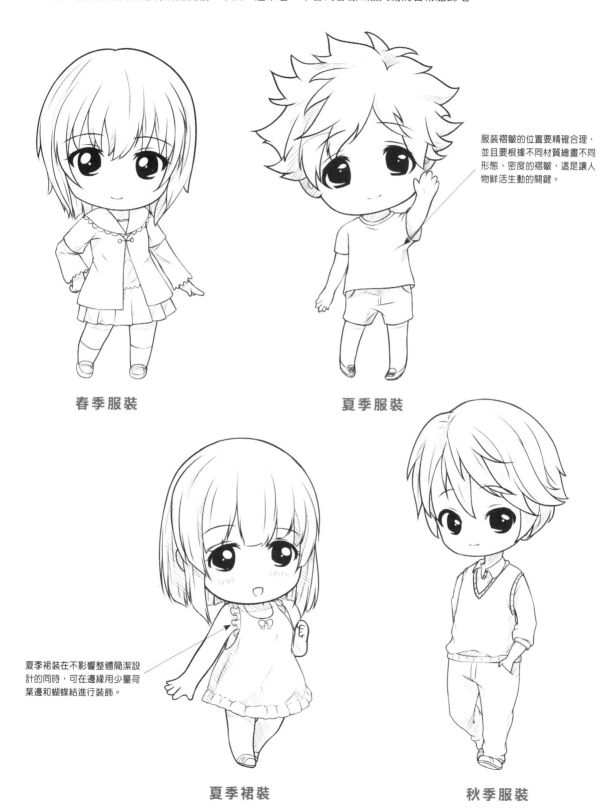

服裝褶皺的位置要精確合理，並且要根據不同材質繪畫不同形態、密度的褶皺，這是讓人物鮮活生動的關鍵。

春季服裝

夏季服裝

夏季裙裝在不影響整體簡潔設計的同時，可在邊緣用少量荷葉邊和蝴蝶結進行裝飾。

夏季裙裝

秋季服裝

【實戰案例】甜美的裙裝少女

表現少女的甜美裙裝時，可用大朵的蝴蝶結和大量荷葉邊裝飾公主裙，讓裙裝呈現出蛋糕般的甜美感覺。

1. 首先畫出少女左腿彎曲的身體動態。

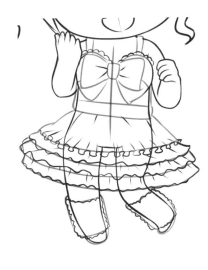

4. 畫出荷葉邊的波浪輪廓，注意由於透視所產生的遮擋關係，襪子為毛絨材質，用圓弧線繪畫。

髮型有時也能與服裝搭配，以表現氛圍的重要元素。

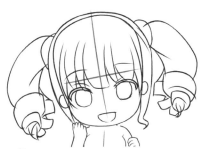

2. 設計出少女歡笑的五官和螺旋捲雙馬尾髮型，齊瀏海非常可愛。

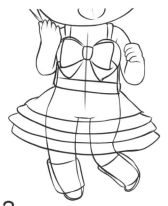

3. 畫出甜美裙裝的大致輪廓，添加提升服裝甜美度的荷葉邊。

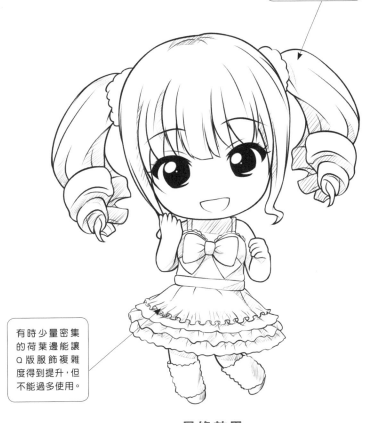

有時少量密集的荷葉邊能讓Q版服飾複雜度得到提升，但不能過多使用。

最終效果

40

清爽簡潔的運動服飾

運動服飾以清爽簡潔、便於活動的理念設計，有時也會融入些許時尚元素，讓運動服飾更具觀賞性。

【基礎講解】運動服飾特點鮮明

運動服飾指向性較強，從其樣式就能看出人物從事的是何種運動，運動服的尺寸應當非常得體，同時護具也是必不可少的。

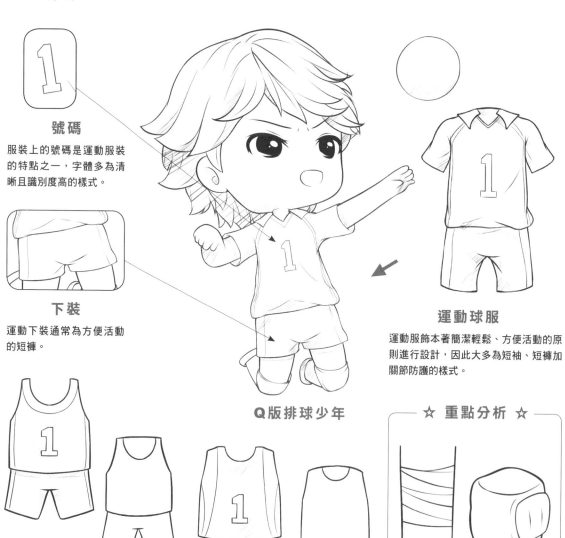

號碼

服裝上的號碼是運動服裝的特點之一，字體多為清晰且識別度高的樣式。

下裝

運動下裝通常為方便活動的短褲。

Q版排球少年

運動球服

運動服飾本著簡潔輕鬆、方便活動的原則進行設計，因此大多為短袖、短褲加關節防護的樣式。

男式運動裝

男式運動裝領口較低，肩帶較細，上衣和短褲都非常肥大，便於活動。

女式運動裝

女式運動裝擁有更高的領口，更寬的肩帶，下裝多為便於活動的三角短褲。

☆ 重點分析 ☆

繃帶型　　　布墊型

關節防護用具大致分為繃帶型和布墊型兩種。

【案例賞析】各項運動的服飾

對Q版運動服飾特點有所認識後，下面一起來看一下各項運動的Q版服飾吧。

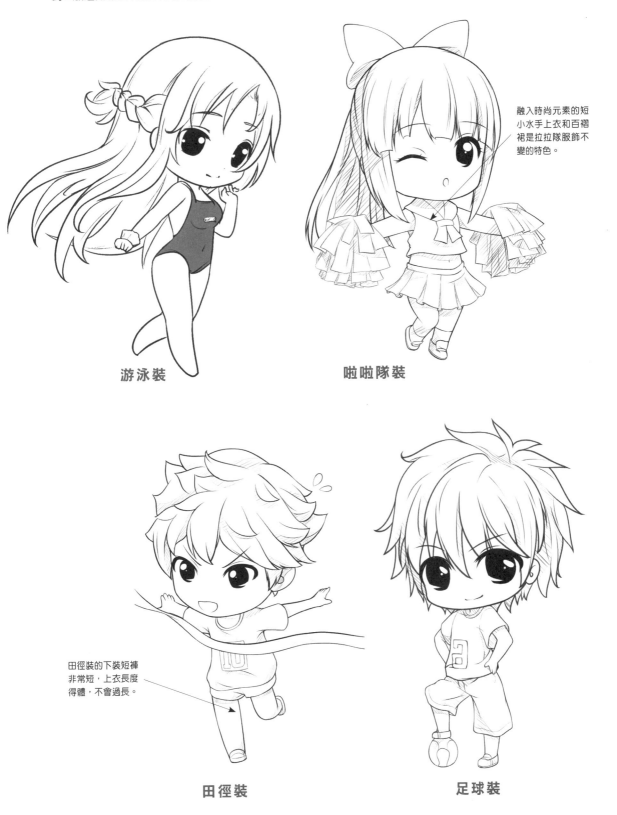

融入時尚元素的短小水手上衣和百褶裙是拉拉隊服飾不變的特色。

田徑裝的下裝短褲非常短，上衣長度得體，不會過長。

游泳裝

啦啦隊裝

田徑裝

足球裝

【實戰案例】打網球的少年

　　網球運動的服裝為立領的短袖和寬鬆得體的短褲，再畫出少年拿著球拍準備擊球的動態，就能一眼辨認出這是網球運動了。

1. 首先畫出少年伸出雙手打網球的身體輪廓。

4. 畫出網球拍和下面的網球造型。

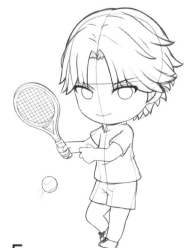

5. 為全身添加細節，這些細節讓人物豐富細緻起來。

2. 畫出飄逸的短髮和眼睛等五官的輪廓。

3. 根據人物動作設計出短袖、短褲的網球裝輪廓。

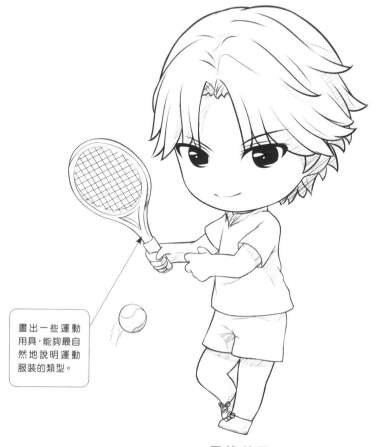

畫出一些運動用具，能夠最自然地說明運動服裝的類型。

最終效果

歷史悠久的古代服飾

中國古代的服飾以寬衣大袖為特點，流暢的線條、清素的造型讓人物充滿魅力，將古代服飾穿著在Q版人物身上更顯可愛。

【基礎講解】古代服飾盡顯飄逸

寬鬆的古代服飾多由大塊的布料包裹於身上，布料間有明顯的層次關係，自然下垂的衣袖等部分較多，顯得十分飄逸。

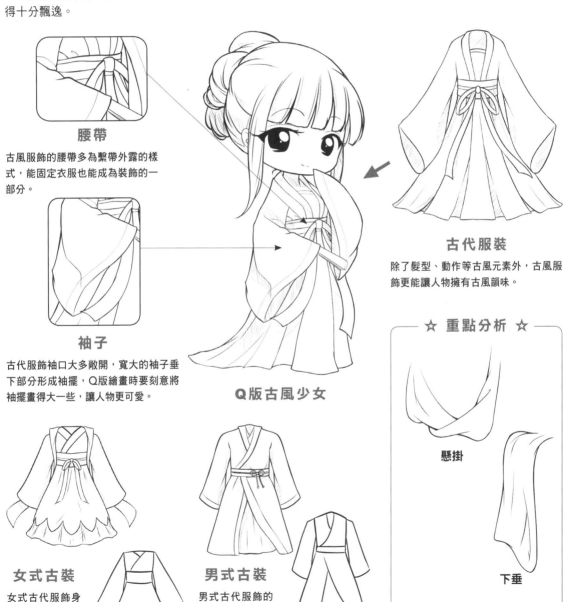

腰帶

古風服飾的腰帶多為繫帶外露的樣式，能固定衣服也能成為裝飾的一部分。

袖子

古代服飾袖口大多敞開，寬大的袖子垂下部分形成袖擺，Q版繪畫時要刻意將袖擺畫得大一些，讓人物更可愛。

Q版古風少女

古代服裝

除了髮型、動作等古風元素外，古風服飾更能讓人物擁有古風韻味。

☆ **重點分析** ☆

懸掛

下垂

古風服飾上應當最少限度地繪畫褶皺，表現出結構即可。

女式古裝

女式古代服飾身體和袖子都呈梯形，腰間為長方形腰帶。

男式古裝

男式古代服飾的身體部分一般為五邊形，下擺和袖子為梯形。

【案例賞析】多種多樣的古風服飾

對Q版古風服飾的特點有所瞭解後，下面一起來看一下各種樣式不同的Q版古風服飾吧。

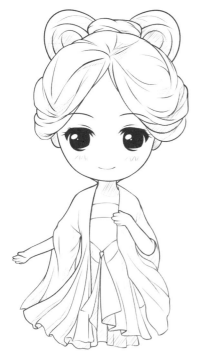

長袍型古風服飾

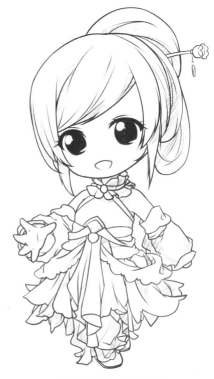

華麗型古風服飾

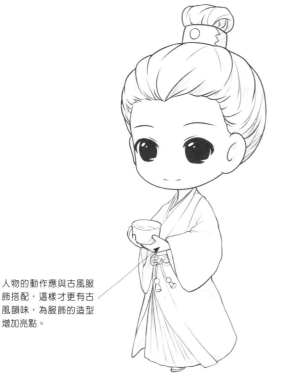

人物的動作應與古風服
飾搭配，這樣才更有古
風韻味，為服飾的造型
增加亮點。

長袍型古風男裝

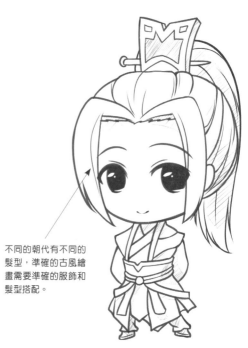

不同的朝代有不同的
髮型，準確的古風繪
畫需要準確的服飾和
髮型搭配。

束腰型古風男裝

【實戰案例】手持圓扇的古風少女

抓住古風服飾寬衣大袖的特點，再結合充滿古風韻味的髮型和動作，就能畫出典雅端莊的古風少女了。

1. 畫出少女雙手抬起的身體動態。

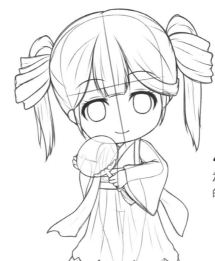

4. 調整線稿的整體結構，為Q版古風少女添加各部分的細節。

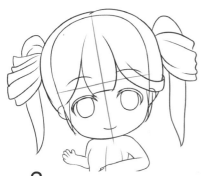

2. 畫出五官和擁有古風韻味的雙馬尾髮型。

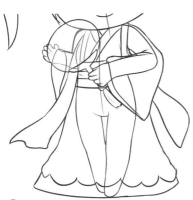

3. 畫出服裝輪廓，寬衣大袖需要表現出來，並畫上圓扇。

> 髮型也能夠與服裝搭配表現出人物的性格。

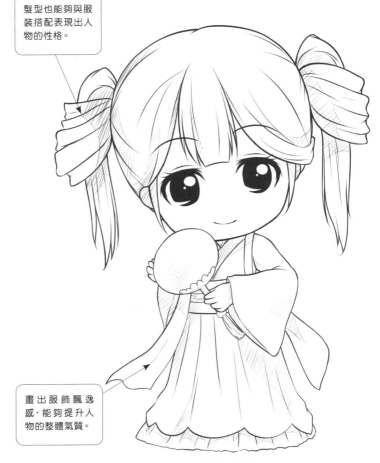

> 畫出服飾飄逸感，能夠提升人物的整體氣質。

最終效果

42

華麗優雅的宴會服飾

正式場合的服飾中數宴會服飾的華麗程度和設計感最高，以表現著裝者的氣質與魅力，Q版人物身著宴會服飾更是小巧可愛。

【基礎講解】高貴典雅的晚禮服

晚禮服是宴會服飾的統稱，以女性的連衣裙裝和男性的燕尾服為主，再配合漂亮的領結與首飾，才能融入那高貴奢華的晚宴氣氛中。

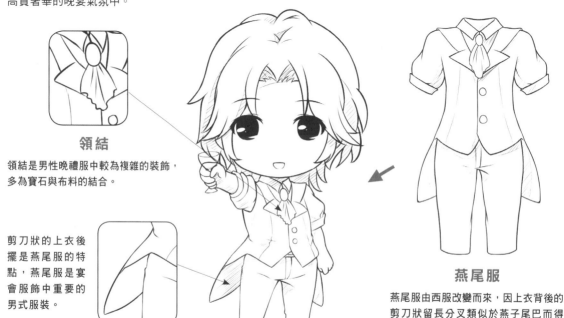

領結

領結是男性晚禮服中較為複雜的裝飾，多為寶石與布料的結合。

剪刀狀的上衣後擺是燕尾服的特點，燕尾服是宴會服飾中重要的男式服裝。

上衣後擺

晚禮服少年

燕尾服

燕尾服由西服改變而來，因上衣背後的剪刀狀留長分叉類似於燕子尾巴而得名，其他設計與西服近似。

男式晚禮服

男式晚禮服以燕尾服為主，領口有明顯的領結。

女式晚禮服

女式晚禮服，單肩連衣裙樣式，十分貼合身體曲線。

☆ **重點分析** ☆

圓形荷葉邊

三角形荷葉邊

荷葉邊大致可分為圓形和三角形兩種，在此基礎上變形或組合就能得到千變萬化的造型。

【案例賞析】各種晚禮服大集合

明白什麼是晚禮服之後，一起來看一下Q版人物的各種晚禮服吧。

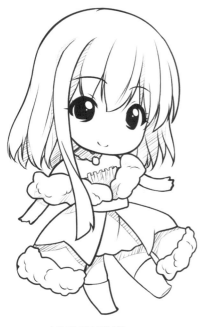

絨毛晚禮服

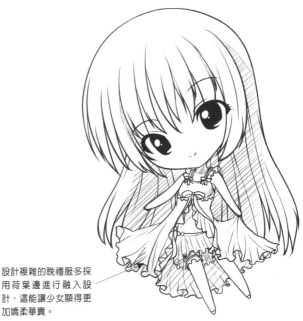

設計複雜的晚禮服多採用荷葉邊進行融入設計，這能讓少女顯得更加嬌柔華貴。

荷邊晚禮服

公主晚禮服

「人魚」式晚禮服上身收束感很強，沒有太多裝飾，裙擺在腳踝處散開，以方便雙腳活動。

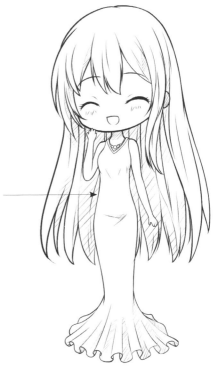

束身晚禮服

【實戰案例】身著晚禮服的少女

晚禮服除雍容華貴外，還能設計得甜美可愛，將公主裝巧妙變形後就能讓其可愛起來。

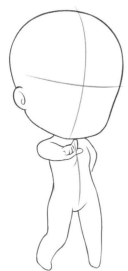

1. 首先畫出少女伸出右手、扠腰站立的身體動態。

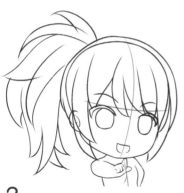

2. 畫出開朗的面部表情和側馬尾，馬尾髮量多些能讓角色平衡感更好。

3. 設計出與甜美系公主裝相融合的可愛晚禮服，蝴蝶結應當圓潤飽滿。

4. 整理草稿，並詳細畫出荷葉邊的褶皺，同時將頭上的羽毛絲帶裝飾一並畫出來。

設計之間的巧妙融合能帶來新鮮感，在融合過程中迸發出的靈感能夠讓設計更加光彩奪目。

最終效果

43
LESSON

充滿神祕感的魔幻服飾

動漫作品中常出現具有魔幻氣息的題材，人物的穿戴與現代風格差別很大，但這些服飾穿在Q版人物身上後就會變得十分可愛。

【基礎講解】魔幻服飾要與眾不同

魔幻服飾的設計要與現代流行服飾間形成區別，這些區別讓魔幻服飾顯得極其特色。

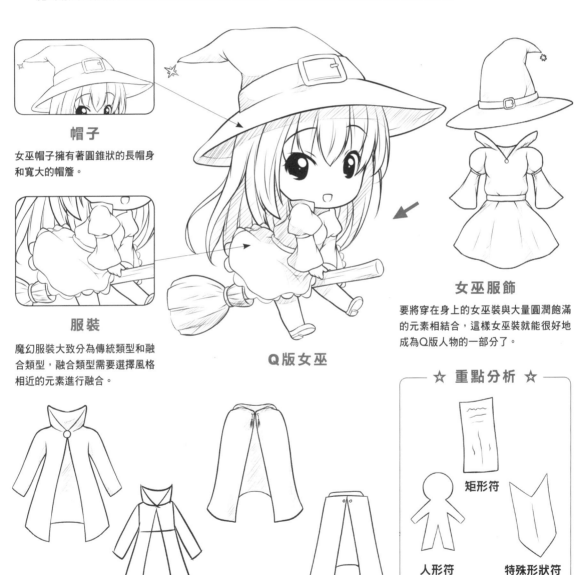

帽子

女巫帽子擁有著圓錐狀的長帽身和寬大的帽簷。

服裝

魔幻服裝大致分為傳統類型和融合類型，融合類型需要選擇風格相近的元素進行融合。

Q版女巫

女巫服飾

要將穿在身上的女巫裝與大量圓潤飽滿的元素相結合，這樣女巫裝就能很好地成為Q版人物的一部分了。

男式魔法袍

男式魔法袍領子很高，胸口、袖子為長方形，下擺為圓錐體。

女式魔法袍

女式魔法袍為圓錐形，在領口繫著繩帶加以固定。

☆ **重點分析** ☆

矩形符

人形符 **特殊形狀符**

魔幻題材常用到各種造型的令符，常見的有矩形符、人形符以及其他擁有特殊含義的特殊形狀符。

【案例賞析】千變萬化的魔幻服飾

對Q版魔幻服飾的概念有所瞭解後，下面一起來看一下一些千變萬化的魔幻服飾吧。

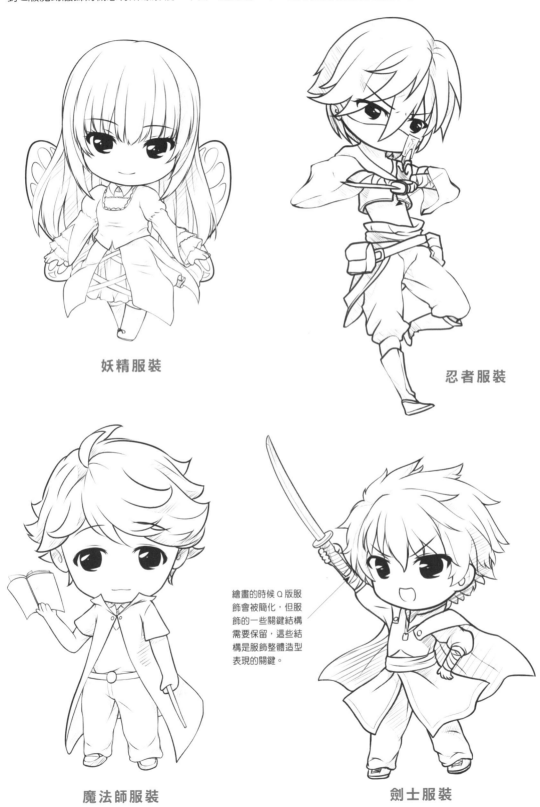

妖精服裝

忍者服裝

魔法師服裝

繪畫的時候Q版服飾會被簡化，但服飾的一些關鍵結構需要保留，這些結構是服飾整體造型表現的關鍵。

劍士服裝

【實戰案例】身著飄逸長裙的魔幻少女

為了讓魔幻服飾更具設計感，結合人物性格等屬性設計魔幻服飾能夠得到事半功倍的效果。

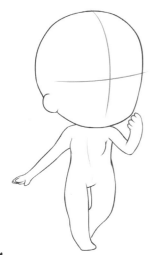

1. 首先將少女左手置於臉頰處、右手伸直的身體輪廓畫出來。

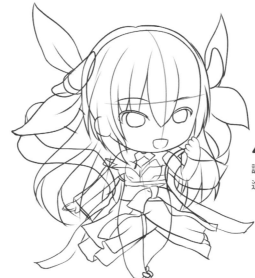

4. 添加髮飾和飄帶後，調整人物整體結構，之後進行褶皺等細節的添加。

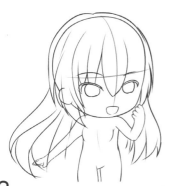

2. 設計出少女的五官和髮型，這裡將少女設定為腹黑型，其頭部設計要圍繞這一性格進行。

3. 大致設定出魔幻服裝的造型和結構組成。

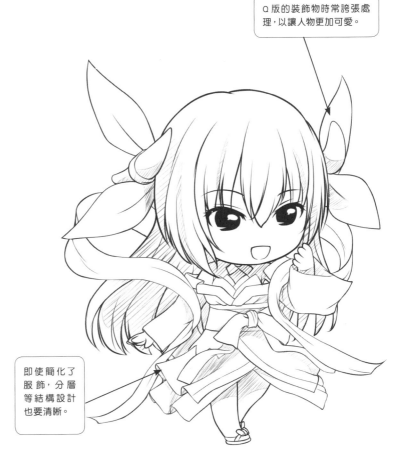

Q 版的裝飾物時常誇張處理，以讓人物更加可愛。

即使簡化了服飾，分層等結構設計也要清晰。

最終效果

44

可愛的Q版飾品都是愛

飾品是動漫繪畫中提升人物氣質的手法之一，當這些飾品變成Q版後，稜角變得圓潤飽滿，十分可愛。

【基礎講解】飾品表現並不難

Q版的飾品繪畫應當抓住飾品的形態特點進行圓潤變形，並省略過於繁瑣的細節。

帽子由帽身、帽簷和蝴蝶結三個多邊形堆疊而成。

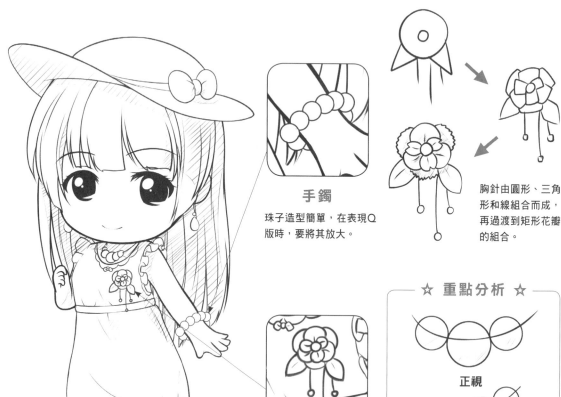

手鐲

珠子造型簡單，在表現Q版時，要將其放大。

胸針由圓形、三角形和線組合而成，再過渡到矩形花瓣的組合。

胸針

胸針造型由一些簡單的形狀組合而成，較有設計感。

穿戴飾品的少女

飾品的作用是提高人物或服裝的華麗度和裝飾性，Q版人物的飾品作用相似，但更多是為了突出人物整體的可愛感。

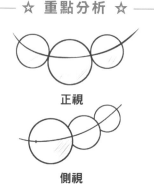

☆ **重點分析** ☆

正視

側視

飾品間的遮擋透視關係應當明確，正確的遮擋和透視關係能讓飾品結構合理，更有說服力。

【案例賞析】網羅各種Q版飾品

對Q版飾品的概念有所認識後，下面一起來看一下各式各樣Q版飾品吧。

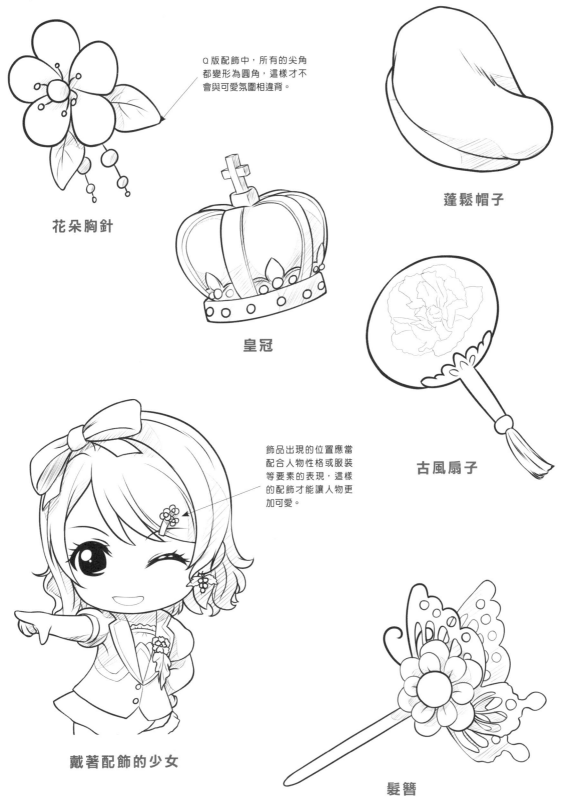

Q版配飾中，所有的尖角都變形為圓角，這樣才不會與可愛氛圍相違背。

花朵胸針

皇冠

蓬鬆帽子

古風扇子

飾品出現的位置應當配合人物性格或服裝等要素的表現，這樣的配飾才能讓人物更加可愛。

戴著配飾的少女

髮簪

【實戰案例】配飾華麗的少女

表現少女華麗的服裝時，可用蝴蝶結等飾品裝飾，這可讓少女服飾的華麗感更強。

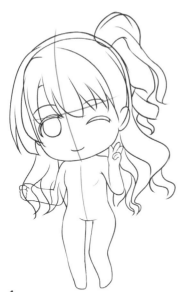

1. 首先畫出Q版少女的身體輪廓和五官髮型。

2. 畫出服裝的大致設計，細節等隨後添加。

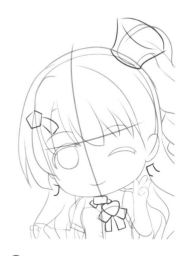

3. 在頭髮和衣服上畫出配飾大致的輪廓，馬尾髮型處畫一個圓柱形。

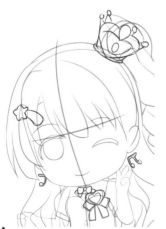

4. 設計出配飾結構的細節，Q版配飾大多簡潔。

將配飾與髮型結合是非常巧妙的設計思路，能帶來與眾不同的新鮮感。

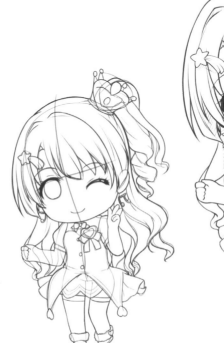

5. 最後統一調整草稿，修正結構不合理的部分。

最終效果

Chapter **8**

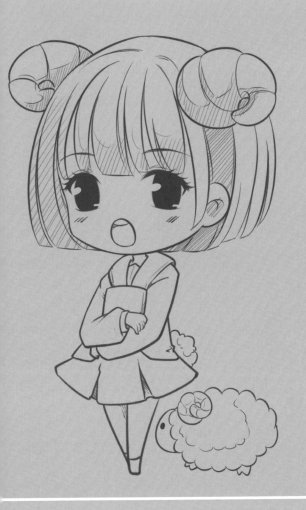

堅決不做路人甲

呆板且平常的Q版人物造型很容易在漫畫作品
中被讀者忽略。本章我們就一起來探尋一下Q
版人物角色改造的奧祕,堅決不做路人甲!

45

蘿莉養成記

蘿莉是指擁有可愛的身段及精緻五官的少女。蘿莉的最大特點是其華麗、甜美的服飾與可愛的髮型，還有圓圓的臉頰與大大的眼睛。

【基礎講解】萌點十足的蘿莉少女

蘿莉少女的頭身比一定要是2頭身，這樣剛好可以體現蘿莉的各種呆萌動態。生動、活潑的表情也是增加蘿莉萌點的一個方法。

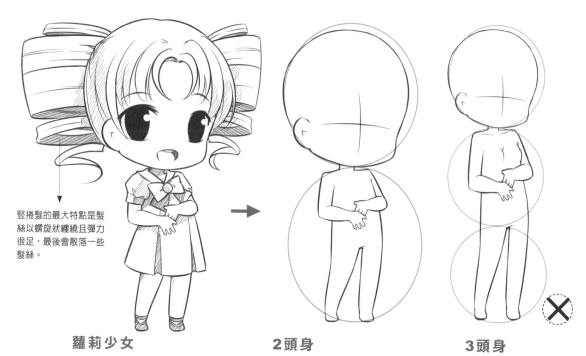

竪捲髮的最大特點是髮絲以螺旋狀纏繞且彈力很足，最後會散落一些髮絲。

蘿莉少女

蘿莉少女小巧的身段與可愛的臉頰搭配，襯托出萌萌的感覺。

2頭身

頭部和身體各為一個頭長，短小的手腳讓人物更加呆萌。

3頭身

3頭身的人物身體比例太長，四肢和臉部的萌感沒有2頭身的明顯。

☆ 重點分析 ☆

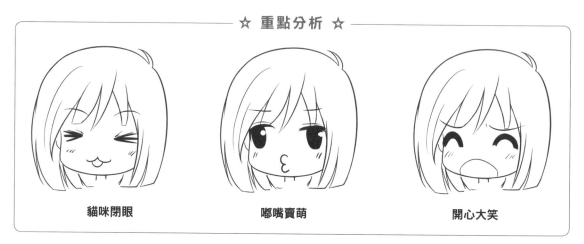

貓咪閉眼

嘟嘴賣萌

開心大笑

【案例賞析】各種Q版小蘿莉

即使是Q版蘿莉也有很大的差異性,例如髮型、表情以及服飾的不同。下面我們一起來欣賞一下吧。

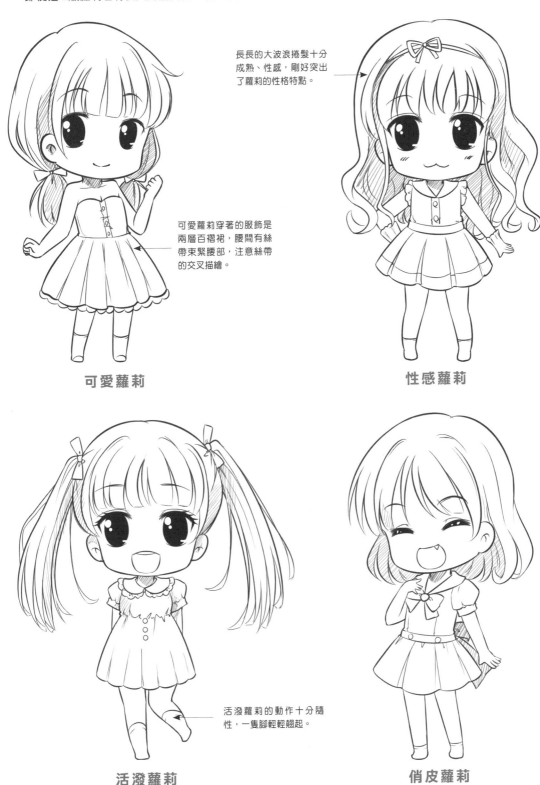

長長的大波浪捲髮十分
成熟、性感,剛好突出
了蘿莉的性格特點。

可愛蘿莉穿著的服飾是
兩層百褶裙,腰間有絲
帶束緊腰部,注意絲帶
的交叉描繪。

活潑蘿莉的動作十分隨
性,一隻腳輕輕翹起。

可愛蘿莉

性感蘿莉

活潑蘿莉

俏皮蘿莉

【實戰案例】可愛的蘿莉少女

可愛的Q版蘿莉少女是2頭身的，要突出表現少女的可愛，我們可以為髮型添加一些華麗的髮飾，例如髮箍、髮夾、蝴蝶結等。衣服的款式以裙裝為主。

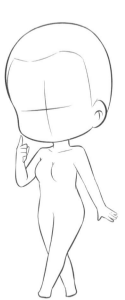

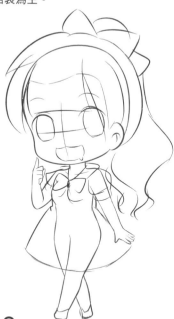

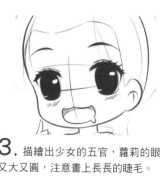

1. 首先描繪出可愛少女向前邁步行走的動態，腳一前一後地交錯著。

2. 畫出單馬尾髮型及可愛的蝴蝶結裙裝，裙子的長度在膝蓋的位置。

3. 描繪出少女的五官，蘿莉的眼睛又大又圓，注意畫上長長的睫毛。

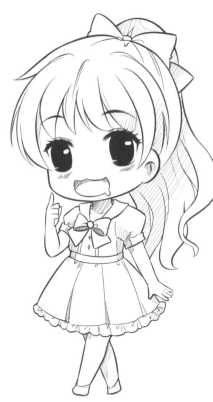

最終效果

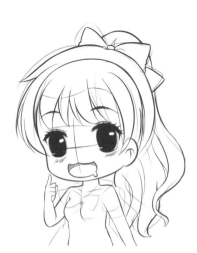

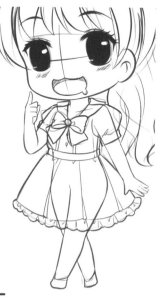

4. 從髮際線的位置拉伸出微微彎曲的線條表現細碎的瀏海，後面散落的髮絲用微微彎曲的長曲線描繪。

5. 裙子有一個小翻領的設計，泡泡短袖，腰部有收腰設計，裙擺鋪開，裙邊用波浪線描繪出裙褶。

| 技 巧 總 結 |

1. 蘿莉少女不能用波浪長捲髮，其他髮型都可以。

2. 服飾可以多描繪一些花邊、蕾絲、花朵等元素。

46

LESSON

打造最強宅男

宅男主要指長期足不出戶的少年。他們喜歡打遊戲、看電影，不喜歡與人交流。宅男的形象一般比較隨意，不太打扮。

【基礎講解】表現宅男的生活習性

宅男的生活習慣是一個人呆在家裡看電影、打遊戲等。其頭髮、表情和服飾都比較邋遢，精神狀態也很萎靡。

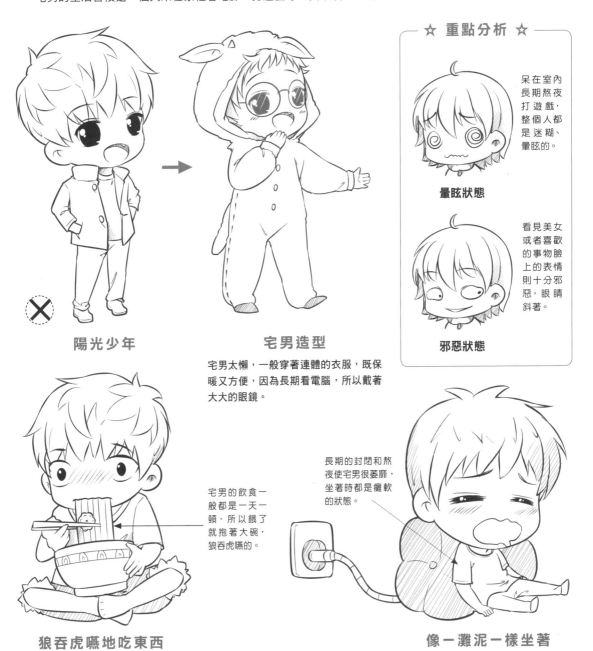

☆ 重點分析 ☆

呆在室內長期熬夜打遊戲，整個人都是迷糊、暈眩的。

暈眩狀態

看見美女或者喜歡的事物臉上的表情則十分邪惡，眼睛斜著。

邪惡狀態

陽光少年 ✕

宅男造型

宅男太懶，一般穿著連體的衣服，既保暖又方便，因為長期看電腦，所以戴著大大的眼鏡。

宅男的飲食一般都是一天一頓，所以餓了就抱著大碗，狼吞虎嚥的。

狼吞虎嚥地吃東西

長期的封閉和熬夜使宅男很萎靡，坐著時都是癱軟的狀態。

像一灘泥一樣坐著

【案例賞析】各型各款的宅男

宅男其實不緊緊是封閉、萎靡的狀態，有很多也是十分可愛、帥氣的哦，下面我們來看看各種宅男！

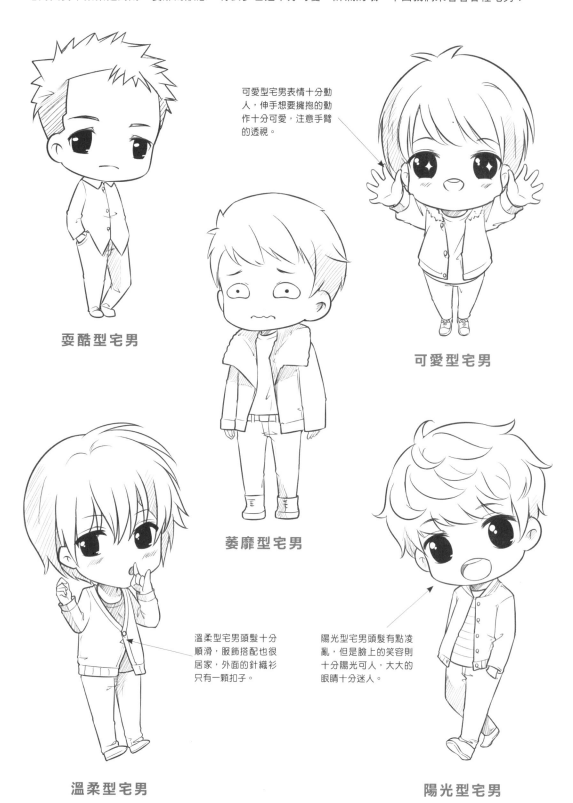

可愛型宅男表情十分動人，伸手想要擁抱的動作十分可愛，注意手臂的透視。

耍酷型宅男

可愛型宅男

萎靡型宅男

溫柔型宅男頭髮十分順滑，服飾搭配也很居家，外面的針織衫只有一顆扣子。

陽光型宅男頭髮有點凌亂，但是臉上的笑容則十分陽光可人，大大的眼睛十分迷人。

溫柔型宅男

陽光型宅男

【實戰案例】痴迷漫畫書的宅男

痴迷漫畫書的Q版宅男主要從人物的表情和身體的動作去表現，宅男手裡拿著一本漫畫書，眼神十分空洞，身體無力。

1. 宅男微微弓著背，腿自然伸直，顯得很沒精神。

2. 描繪出宅男的短髮、豆豆眼及服飾，手上拿著一本書。

3. 刻畫宅男的眉毛，眼睛瞳孔縮得很小，嘴巴是一條緊閉的波浪線。

4. 瀏海不要超過髮際線，細碎的短髮有點凌亂，注意髮絲用短小的細線描繪。

5. 用長曲線繪製外套的輪廓線，彎曲的手肘處有一些小的皺摺，衣領是立領設計。

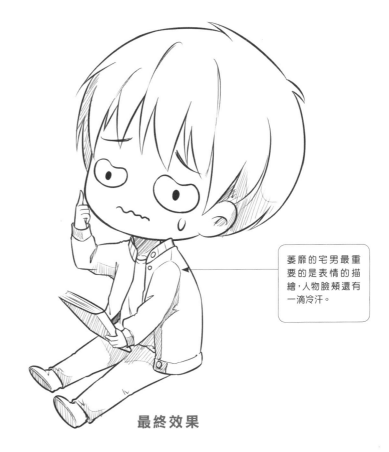

萎靡的宅男最重要的是表情的描繪，人物臉頰還有一滴冷汗。

最終效果

47

暖男大叔人人愛

暖男大叔是指成熟的中年男性，溫柔的性格、隨和的表情深受女性的喜愛。暖男大叔的五官比普通的少年更加深邃、成熟，輪廓感更強。

【基礎講解】Q版也有年齡差別

Q版人物雖然都是2頭身的，但是人物的年齡也可以表現區別，例如幼兒四肢還未發育好，頭部很大、四肢短小；暖男大叔則肌肉發達、五官筆挺。

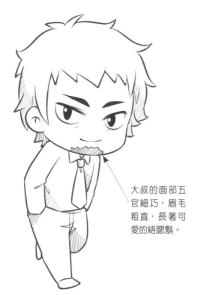

大叔的面部五官細巧，眉毛粗直，長著可愛的絡腮鬍。

可愛大叔

加油動作

暖男大叔綻放著可愛的笑容，雙手握拳給人加油、打氣。

傲慢動作

暖男大叔雙手交叉抱胸，擺出傲慢的動作與神情。

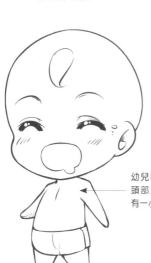

幼兒四肢短小，頭部大，頭上只有一小束頭髮。

身體消瘦，四肢修長，臉部輪廓非常突出。

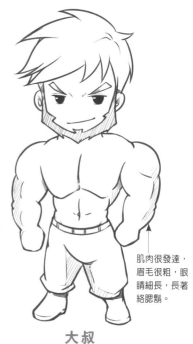

肌肉很發達，眉毛很粗，眼睛細長，長著絡腮鬍。

幼兒　　　　**少年**　　　　**大叔**

【案例賞析】各款招人喜愛的大叔

大叔是最近比較受歡迎的一個角色類型。我們就來欣賞一下各種招人喜愛的大叔吧。

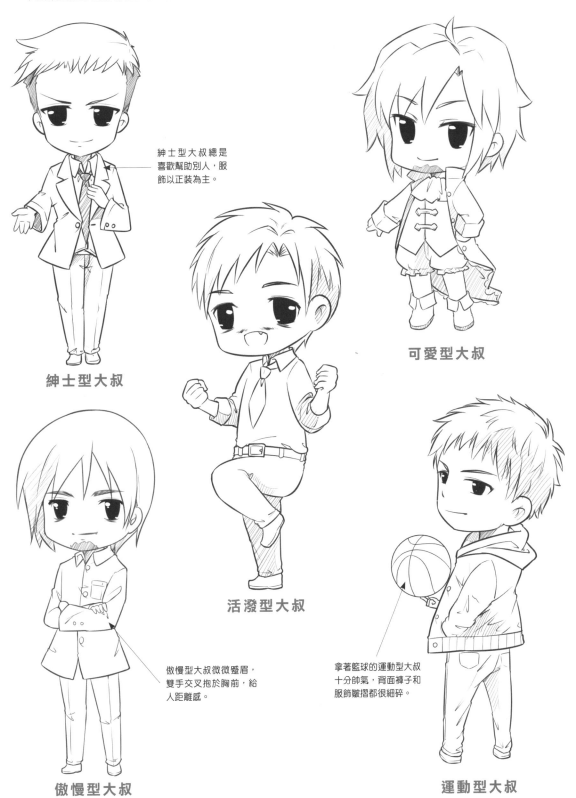

紳士型大叔總是喜歡幫助別人，服飾以正裝為主。

紳士型大叔

可愛型大叔

活潑型大叔

傲慢型大叔微微蹙眉，雙手交叉抱於胸前，給人距離感。

拿著籃球的運動型大叔十分帥氣，背面褲子和服飾皺摺都很細碎。

傲慢型大叔

運動型大叔

【實戰案例】成熟的大叔

　　成熟的大叔要從人物的五官和穿著上去表現。成熟的人都很注意自己的形象，服飾的設計可以華麗一點，大叔的面部輪廓很突出，五官深邃、迷人。

1. 首先畫出大叔半側面的身體輪廓，人物比例在2頭身左右，注意兩隻手的不同姿態。

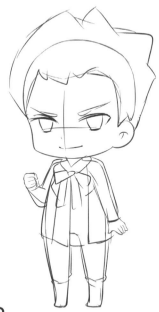

2. 用簡單的線條勾畫出人物的頭髮輪廓以及略微嚴肅的表情，然後畫出外套。

3. 大叔的臉頰輪廓不是很圓潤，顴骨突出一點，眉毛很粗，眉頭與眼睛連在一起，下巴有一點鬍渣。

大叔的整體造型成熟、大氣。服飾的選擇以正裝為主，面部表情略微嚴肅。

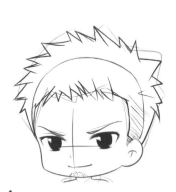

4. 沿著髮際線描繪髮絲，線條可以直一點、粗一點，突出髮質有點硬的質感。

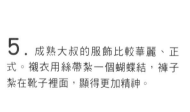

5. 成熟大叔的服飾比較華麗、正式。襯衣用絲帶繫一個蝴蝶結，褲子紮在靴子裡面，顯得更加精神。

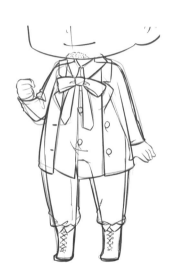

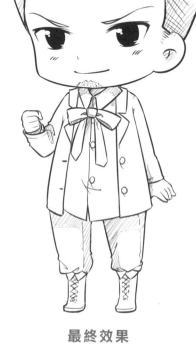

最終效果

48 LESSON

來自深夜的恐怖小惡魔

小惡魔是奇幻類角色，不是現實生活中存在的人物。小惡魔的體型很小巧，在2頭身左右，頭上長有惡魔角，背後有翅膀。

【基礎講解】翅膀尾巴不能少

繪製小惡魔時惡魔角、尾巴、翅膀等特殊屬性不能少，另外小惡魔的武器是三叉戟，Q版人物的三叉戟可以繪製得小巧一點，以突出角色的可愛。

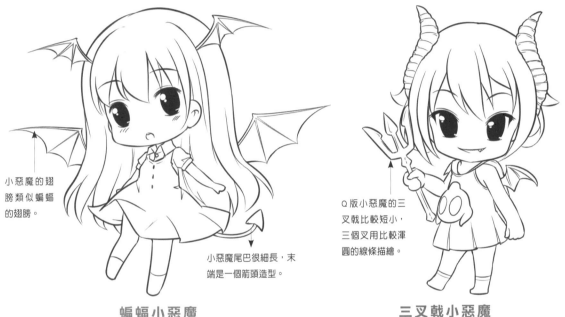

小惡魔的翅膀類似蝙蝠的翅膀。

小惡魔尾巴很細長，末端是一個箭頭造型。

Q版小惡魔的三叉戟比較短小，三個叉用比較渾圓的線條描繪。

蝙蝠小惡魔

蝙蝠小惡魔最大的特點是人物的惡魔角和翅膀都是蝙蝠翅膀的造型，翅膀很尖。

三叉戟小惡魔

三叉戟小惡魔最大的特點是頭上的角很大，類似山羊角，嘴巴長有尖牙，背後的翅膀很小。

●不同惡魔角造型

小觸角

小觸角是惡魔剛出生時的造型，惡魔角比較尖且小巧。

山羊角

小惡魔年齡變得很大以後，惡魔角像山羊角一樣很粗、很長，還有紋理。

蝙蝠惡魔角

類似蝙蝠的惡魔角可以變身，晚上會變身為一隻蝙蝠棲息在枝頭。

【案例賞析】Q版小惡魔齊來到

Q版小惡魔一般頭上長著惡魔角，背後長著可怕的翅膀，或者拿著三叉戟。

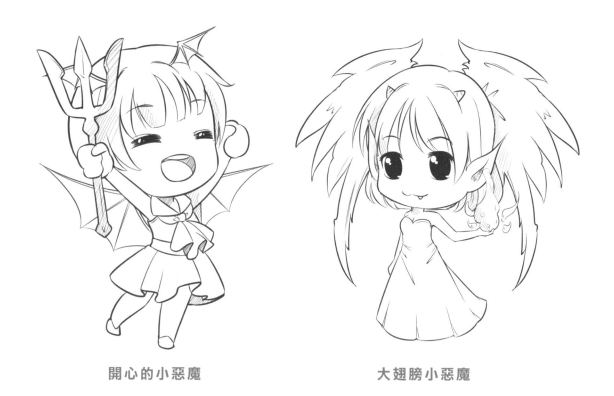

開心的小惡魔　　　　　　　　大翅膀小惡魔

頑皮小惡魔　　　　　　　　可愛小惡魔

【實戰案例】可愛的小惡魔

可以將小惡魔的頭部畫得大一點，身體畫得小巧一些，突出其可愛的眼睛以及華麗的服飾。

1. 可愛的小惡魔一般十分害羞，繪製一個半側面雙手背在身後的姿態。

4. 接著是描繪小惡魔的髮型，髮尾向外捲翹，有點像尖尖的角，注意兩側的鬢髮稍微長一點。

5. 在頭上畫出小一點的向兩側張開的惡魔角，翅膀從背部生長出來，先畫出尖尖的骨骼，再用曲線連接。

2. 用略微簡單的線條勾出少女的髮型以及華麗的長裙服飾及蝙蝠翅膀。

3. 小惡魔眼睛又大又圓，眼睛的輪廓比較細長，注意眼睛的透視。

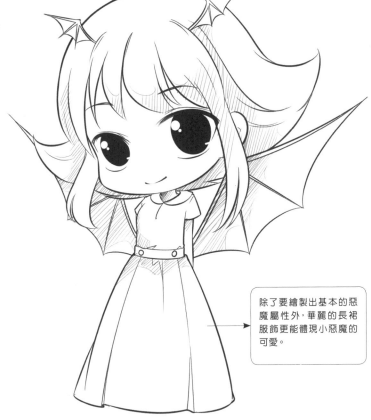

除了要繪製出基本的惡魔屬性外，華麗的長裙服飾更能體現小惡魔的可愛。

最終效果

49

咱們穿越吧

古風Q版人物最大的特點是無論男女都是長頭髮，都穿著長袍。但是不同朝代的服飾、妝容和髮髻等有很大的區別，本節我們穿越回古代，一起去看看吧。

【基礎講解】絕代佳人這樣畫最好看

古風人物的描繪要抓住其特色，例如女子站立時一般雙腿交叉，坐著時則是跪坐的姿勢，男性則需要把長髮紮成冠。

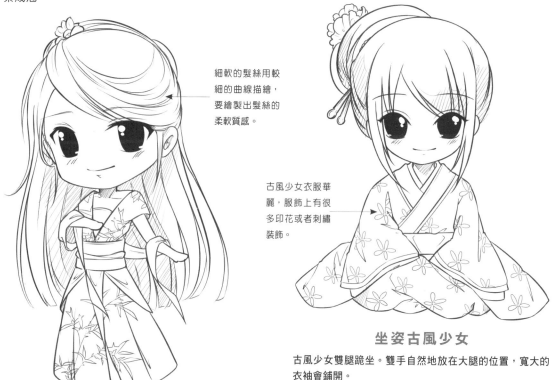

細軟的髮絲用較細的曲線描繪，要繪製出髮絲的柔軟質感。

古風少女衣服華麗，服飾上有很多印花或者刺繡裝飾。

坐姿古風少女

古風少女雙腿跪坐。雙手自然地放在大腿的位置，寬大的衣袖會鋪開。

站姿古風少女

站立時少女姿態十分嬌羞，手臂挽著一條紗巾，十分飄逸。服飾上還有許多刺繡花紋。

當佩戴上華麗的簪子和雍容華貴的牡丹花時，人物髮型美艷了許多。

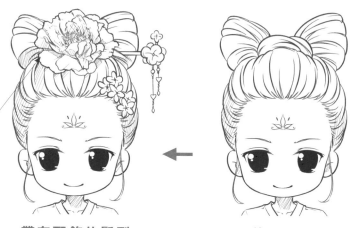

帶有配飾的髮型　　　**普通髮型**

【案例賞析】各種古風人物大集合

古風人物風韻絕代，無論是少年還是少女，造型都十分華麗、可愛。下面我們來欣賞一下各種古風人物。

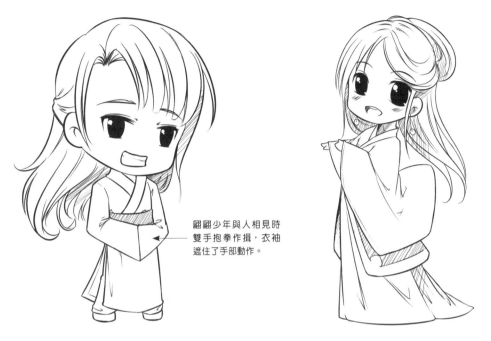

翩翩少年與人相見時雙手抱拳作揖，衣袖遮住了手部動作。

翩翩少年

亭亭玉立的富家小姐

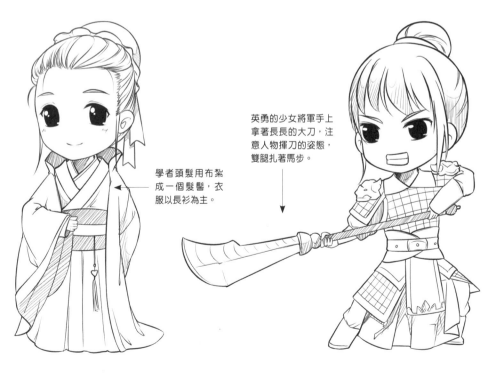

學者頭髮用布紮成一個髮髻，衣服以長衫為主。

英勇的少女將軍手上拿著長長的大刀，注意人物揮刀的姿態，雙腿扎著馬步。

滿腹詩書的學者

英勇的少女將軍

【實戰案例】小家碧玉

　　小家碧玉型古風少女一般都是官宦子女，人物的服飾和頭飾造型都比較簡單、自然，沒有皇家公主、貴妃的那樣華麗。髮型簡單，服飾以素裙長衣為主。

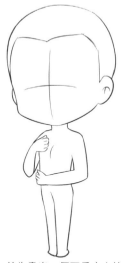

1. 首先畫出一個可愛少女站立的姿勢，人物的雙手一高一低。

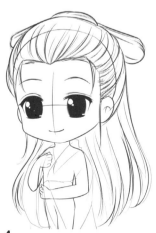

4. 畫出古風少女的髮型，髮絲很細軟，用較細的線條描繪出髮絲的質感。

5. 畫服飾細節，注意衣服的領口樣式，彎曲的手肘處有一些擠壓皺摺。

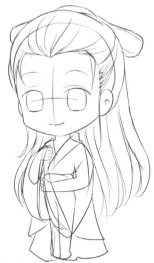

2. 對稱髮髻，髮絲垂下，衣服的衣袖很寬大，裙擺落地。

3. 眉毛很細長，是柳葉眉，眼睛很大，嘴巴很小。

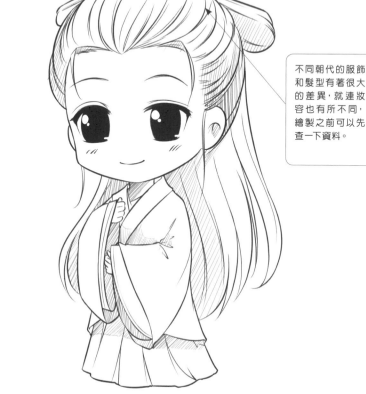

不同朝代的服飾和髮型有著很大的差異，就連妝容也有所不同，繪製之前可以先查一下資料。

最終效果

50

兄弟，一起去推塔

奇幻角色是根據自己的想像力創造出來的，在遊戲裡最常出現，下面我們就一起來看看各種各樣造型華麗、精緻的奇幻人物。

【基礎講解】為人物施加一點魔法

普通的漫畫人物我們可以給他添加一些魔法元素變身為魔法人物。例如在服飾上多描繪一件魔法斗篷、手上拿著魔法棒、腳下踩著魔法陣等。

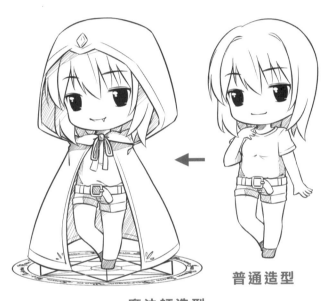

普通造型

魔法師造型

給普通的魔法少女添加一個魔法斗篷，把斗篷的帽子戴上讓人物更加神祕。注意斗篷的長度。

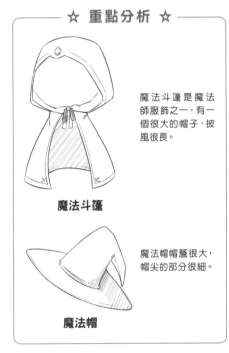

☆ 重點分析 ☆

魔法斗篷是魔法師服飾之一，有一個很大的帽子，披風很長。

魔法斗篷

魔法帽帽簷很大，帽尖的部分很細。

魔法帽

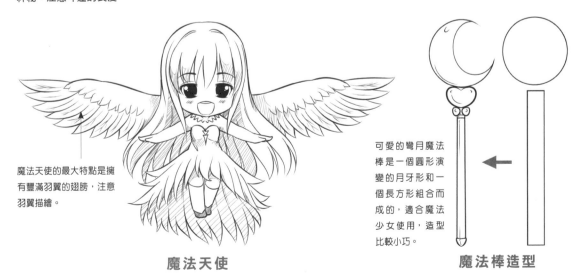

魔法天使的最大特點是擁有豐滿羽翼的翅膀，注意羽翼描繪。

魔法天使

可愛的彎月魔法棒是一個圓形演變的月牙形和一個長方形組合而成的，適合魔法少女使用，造型比較小巧。

魔法棒造型

【案例賞析】奇幻角色大集合

奇幻角色很百變，可以是拿著鋒利兵器的少年，也可以是具有魔力的巫女等。

鐮刀巫女

火鳥少年

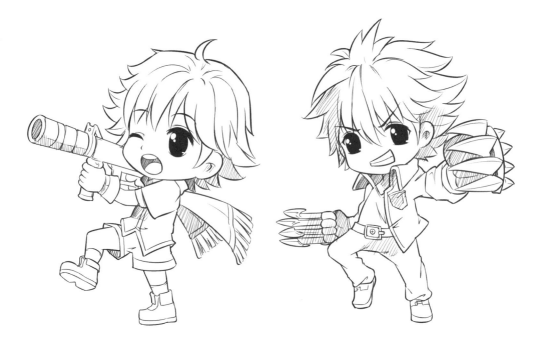

拿著槍的少年

金剛狼少年

【實戰案例】少女魔法師

魔法師的主要特徵是大大的魔法師帽子，手裡一般拿著可愛的魔法掃帚或者魔法棒，身邊跟著一個造型可愛的魔法寵物。

3. 可愛的魔法少女五官可以繪製得圓一點，眉毛較短。

1. 先繪製一個人物微微前傾的動態，手和腿都是伸直的狀態。

2. 畫出魔法少女可愛的雙馬尾髮型，戴著魔法師帽子，騎著掃帚，還有一隻貓頭鷹魔法寵物。

4. 在繪製魔法師帽子之前，我們先根據頭部的輪廓繪製出雙馬尾辮，因為有風，馬尾辮向後飄起。

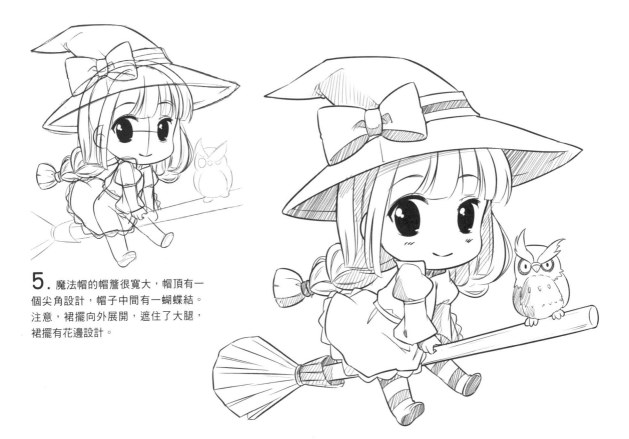

5. 魔法帽的帽簷很寬大，帽頂有一個尖角設計，帽子中間有一蝴蝶結。注意，裙擺向外展開，遮住了大腿，裙擺有花邊設計。

最終效果

51

貓咪變身大作戰

貓咪是貓科動物。貓咪的主要特點是頭很圓、四肢較短且眼睛為豎瞳孔。繪製貓咪擬人時要特別注意這幾個明顯的特徵。

【基礎講解】搖身變貓咪的幾大技巧

貓咪的擬人變身我們需要將牠的耳朵、尾巴更加簡化，貼切地繪製到Q版人物身上，還要注意貓咪的眼睛是豎瞳孔的。

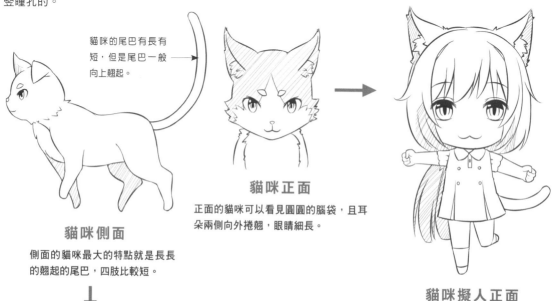

貓咪的尾巴有長有短，但是尾巴一般向上翹起。

貓咪側面

側面的貓咪最大的特點就是長長的翹起的尾巴，四肢比較短。

貓咪正面

正面的貓咪可以看見圓圓的腦袋，且耳朵兩側向外捲翹，眼睛細長。

貓咪擬人正面

眼睛畫得大一些、圓一點，但是瞳孔是豎直狀態，嘴巴兩側向上捲。

耳朵是一個三角形，耳背遮住了一些貓耳裡面的絨毛。

貓咪擬人側面

側面的貓咪擬人需要注意耳朵的透視關係，以及尾巴是向上捲翹的。

☆ **重點分析** ☆

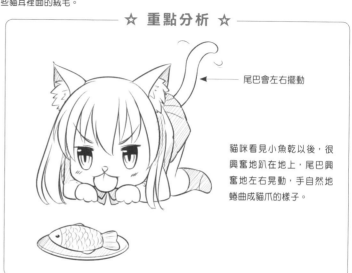

尾巴會左右擺動

貓咪看見小魚乾以後，很興奮地趴在地上，尾巴興奮地左右晃動，手自然地蜷曲成貓爪的樣子。

【案例賞析】各種擬人動物

各種可愛造型的小動物擬人相對十分簡單，給擬人繪製出動物的耳朵、鼻子、嘴等就可以表現一個生動的動物擬人了。

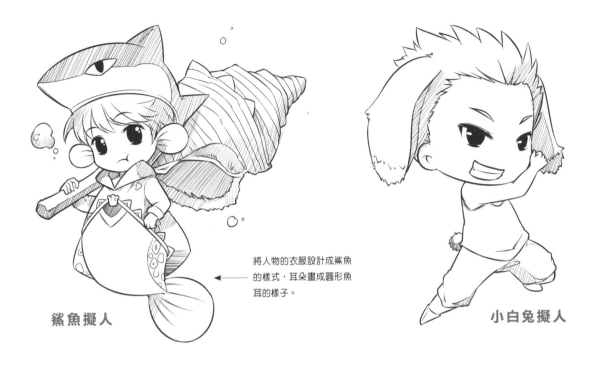

將人物的衣服設計成鯊魚的樣式，耳朵畫成圓形魚耳的樣子。

鯊魚擬人

小白兔擬人

小狗擬人

小奶牛擬人

【實戰案例】貓咪擬人

　　貓咪擬人的主要特點是可愛的貓耳以及尾巴，更進一步的貓咪擬人是將其嘴的造型也繪製成貓嘴的樣子，動作可以更可愛一些。

1. 先畫一個半側面叉腰的站姿。注意兩腿是邁開的，有一點聳肩。

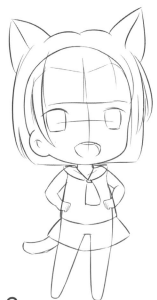

2. 確定短髮造型，貓耳是三角形，可以看見裡面的絨毛，尾巴是橢圓形。

3. 在繪製貓咪耳朵之前，我們先用自然的線條畫出柔軟的短髮。

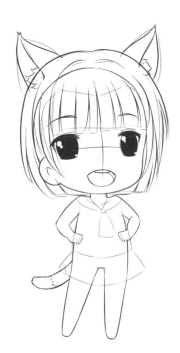

4. 貓咪的耳朵被頭髮遮住一部分，注意耳朵外翹時裡面的絨毛很短。尾巴用外翹的線條突出毛髮的質感。

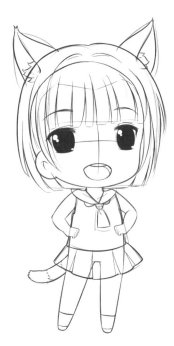

5. 最後是畫出少女普通的服飾，衣領是小翻領的設計，沒有袖子，領口紮一個小結。

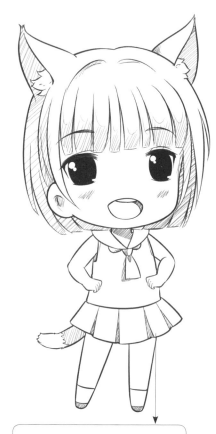

貓咪擬人繪製的重點是可愛的外翹耳朵以及搖擺的尾巴，閉著嘴巴時可以畫出貓嘴。

52

玩一玩星座擬人

星座有12個，每個星座都有不同的特點，例如雙魚座、雙子座都是兩個人物的，白羊座擬人一般都長有可愛的羊角和毛茸茸的尾巴。

【基礎講解】成雙成對的雙魚座

下面我們以雙魚座為例分析雙魚座擬人如何繪製。雙魚座擬人的最大特點是兩個人物下半身都是魚尾狀的。

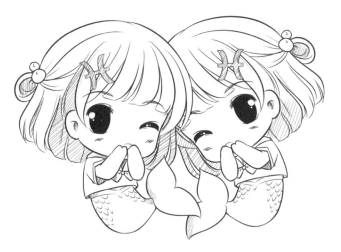

可愛雙魚座

雙魚座擬人一般是相對的兩個人物，人物的動作、表情等都是一樣的，頭部是人的造型，下半身則是可愛的魚尾。

☆ **重點分析** ☆

雙魚座圖案

雙魚座符號

瞭解雙魚座的符號和圖案可以更好地將雙魚座的特點擬人化，例如雙魚座符號可以畫成髮夾等。

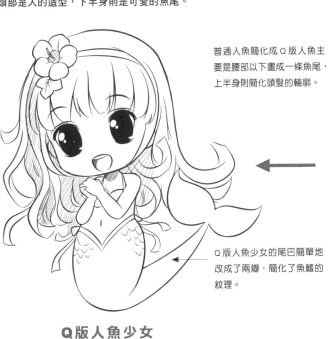

普通人魚簡化成 Q 版人魚主要是腰部以下畫成一條魚尾，上半身則簡化頭髮的輪廓。

Q版人魚少女的尾巴簡單地改成了兩瓣，簡化了魚鰭的紋理。

Q版人魚少女

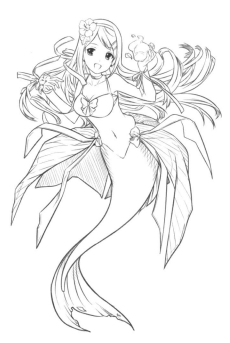

普通人魚少女

【案例賞析】各種擬人星座

我們一般將明顯的特徵放大加入到各種不同的星座擬人中即可。

巨蟹座

處女座

白羊座

雙子座

【實戰案例】擬人天秤座

下面我們來繪製一個擬人的天秤座古風少女。古風少女頭上都會佩戴很多華麗的頭飾，我們將天秤繪製成少女的頭飾即可。

1. 先構思一個正面少女的站姿，古風少女的腳一前一後。

2. 用長線簡單勾畫出少女的服飾以及髮型，注意髮型兩側的天秤要平行。

3. 古風少女的眉毛細長，微微彎曲，臉頰有腮紅。

4. 髮型中分，髮絲全部向後梳理綰成一個髮髻，兩側有一個長的鬢髮。

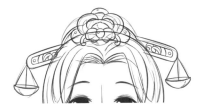

5. 天秤座擬人的最大特點是髮飾的中間是一朵花，兩側的髮簪墜著兩個小天秤，呈半橢圓形。

6. 最後繪製出少女的齊胸襦裙，裙子遮住了腳部，胸前的飄帶很長。

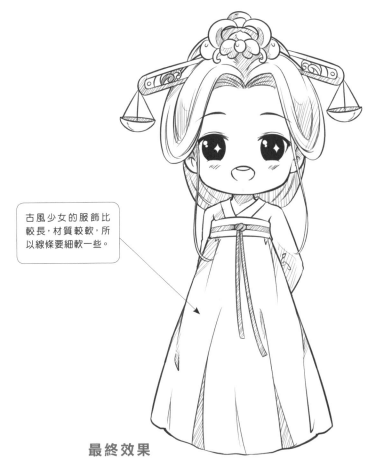

古風少女的服飾比較長，材質較軟，所以線條要細軟一些。

最終效果

53
LESSON

常見的Q版擬人化

把常見的Q版擬人化，最簡單的方法是給物體加上五官和手腳。擬人時，為一個人物添加上合適的元素即可。

【基礎講解】幫物體加上五官試試看

描繪擬人角色的第一步是給物體添加合適的五官，使其更具生命力。下面我們就一起來學習這些擬人化技巧吧。

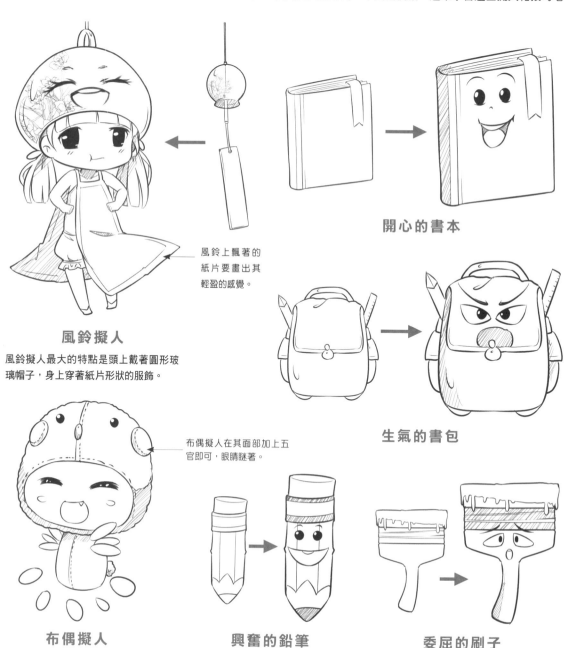

風鈴上飄著的紙片要畫出其輕盈的感覺。

風鈴擬人

風鈴擬人最大的特點是頭上戴著圓形玻璃帽子，身上穿著紙片形狀的服飾。

開心的書本

生氣的書包

布偶擬人在其面部加上五官即可，眼睛眯著。

布偶擬人

興奮的鉛筆

委屈的刷子

【案例賞析】常見物體的Q版擬人化

各種物體的擬人我們可以發揮自己的想像力完成,下面一起來看看一些常見物體的Q版擬人吧。

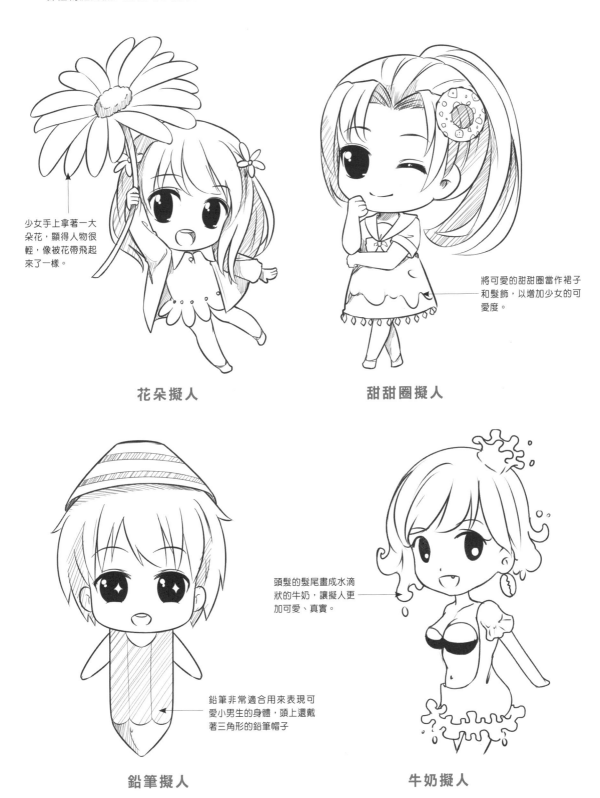

少女手上拿著一大朵花,顯得人物很輕,像被花帶飛起來了一樣。

將可愛的甜甜圈當作裙子和髮飾,以增加少女的可愛度。

花朵擬人

甜甜圈擬人

鉛筆非常適合用來表現可愛小男生的身體,頭上還戴著三角形的鉛筆帽子

頭髮的髮尾畫成水滴狀的牛奶,讓擬人更加可愛、真實。

鉛筆擬人

牛奶擬人

【實戰案例】咖啡擬人

我們可以將咖啡豆以及咖啡的造型等加以改變，將人物的髮型以及服飾、動作等擬人化。下面我們就一起來學習咖啡擬人。

1. 先構思一個Q版人物坐在咖啡托盤上的動態，要將咖啡杯畫得很大，以突出人物的小巧。

2. 進一步將咖啡的泡沫紋理繪製成一頂帽子，裙子的領子和裙擺都繪製成泡沫狀，用咖啡豆點綴帽子和裙子。

3. 進一步繪製咖啡杯，注意咖啡托盤的透視，咖啡表面的泡沫用曲線表示紋理，中間還有一顆心形。

4. 帽子邊緣有咖啡豆裝飾，頂上是一顆心。領口和裙擺用彎曲的波紋線條表示咖啡的泡沫。

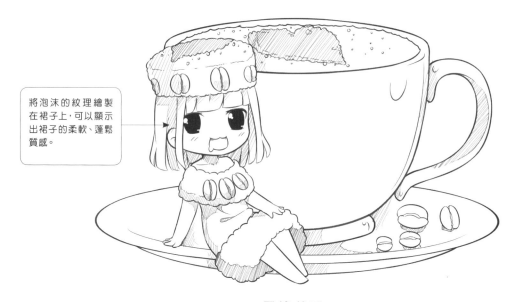

將泡沫的紋理繪製在裙子上，可以顯示出裙子的柔軟、蓬鬆質感。

最終效果

Chapter **9**

用激萌元素提升
整幅漫畫

Q版寶寶雖然可愛，但是缺少了各種元素的裝飾難免會顯得單薄。俗話說得好，紅花還需綠葉配，適合Q版的激萌元素可是能讓漫畫更上一個層次的哦。

54
LESSON

零食全部吃掉，吃掉

零食是指孩子們喜愛的小食品。它在造型上本身就具有小巧可愛的特性，將它們和Q版人物結合起來真是再合適不過了。

【基礎講解】零食搖身變Q版

Q版的特點是簡潔，可愛。在繪製Q版零食的時候我們應該減少細節和紋理的表現，重點突出零食的造型特點，放大它們可愛的部分。

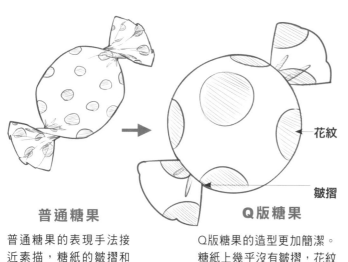

普通糖果

普通糖果的表現手法接近素描，糖紙的皺摺和花紋的刻畫都很細緻。

花紋

皺摺

Q版糖果

Q版糖果的造型更加簡潔。糖紙上幾乎沒有皺摺，花紋也被刻意放大。

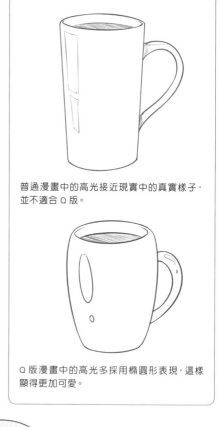

☆ **重點分析** ☆

普通漫畫中的高光接近現實中的真實樣子，並不適合Q版。

Q版漫畫中的高光多採用橢圓形表現，這樣顯得更加可愛。

在Q版漫畫中我們可以把糖果這類道具誇張放大，讓它成為人物的背景。

Q版糖果與人物的結合

【案例賞析】零食的造型很多樣

　　零食的種類非常多，它們的形狀也各不相同，我們只要抓住圓潤、可愛的特點就可以很好地將它們轉化成Q版造型了。

冰淇淋

優格

熱狗

薯片

棒棒糖

甜甜圈

爆米花

巧克力

蛋糕

【實戰案例】薯條與少女

　　薯條是零食的一種，長條形，味道香脆，非常受人們喜愛。在Q版漫畫中我們可以將薯條繪製得更加粗大，讓它的造型看起來更加可愛。

1. 繪製出一個Q版人物的結構，動作比較俏皮，以表現人物的可愛。

2. 在人物的身體結構上添加出服裝和頭髮的大致輪廓。

3. 在人物的手中添加薯條，背後也添加上一包薯條作為背景。

4. 然後清除掉草稿線條，完成線稿的繪製。

5. 使用斜線表現陰影，以突顯畫面中的立體感和層次感。

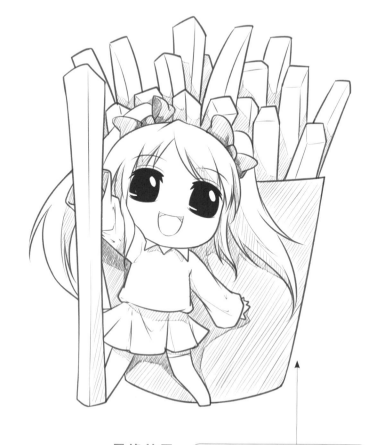

最終效果

在人物的眼睛中繪製出高光部分，讓人物顯得更加可愛靈動。

55

玩偶是Q版人物的絕配

玩偶和Q版人物有很多的共同點，造型都比較圓潤可愛。很多玩偶本來就是根據Q版造型設計的，所以可以說它們是天生的絕配。

【基礎講解】布料縫合是重點

玩偶為了保持蓬鬆柔軟，材質通常選用各種布料。當然不同的布料的縫合方式也是不一樣的，在繪製時我們要表現出這些特點。

●不同質地布料的縫合表現

柔軟棉布材質的玩偶，縫合部位有明顯的縫合線，要使用虛線表現。

絨布玩偶無明顯縫合痕跡，表面的短毛將縫線掩蓋住了。

長絨毛玩具，縫合的位置會有一些不規則的折線。

●玩偶與人物的結合

在Q版漫畫中玩偶常常被賦予生命，和人物一樣是可以活動的，是人物的好夥伴。

☆ 重點分析 ☆

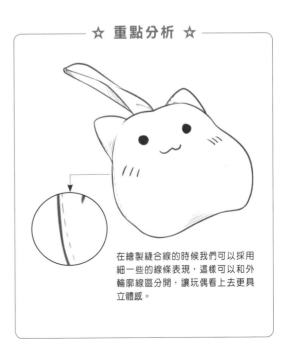

在繪製縫合線的時候我們可以採用細一些的線條表現，這樣可以和外輪廓線區分開，讓玩偶看上去更具立體感。

【案例賞析】各種玩偶大集合

玩偶的造型千變萬化，我們可以參考現實中的玩偶來繪製。

數碼暴龍

布偶熊貓

布偶猴子

布偶小熊

布偶奶牛

玩偶小馬

毛絨兔子

玩偶小雞

【實戰案例】小熊玩偶

小熊玩偶是最受歡迎的玩偶，小熊的面部表情可愛憨厚，十分適合作為玩偶陪伴孩子們。在Q版漫畫中玩偶小熊也是人物最好的小夥伴。

1. 繪製出人物和小熊的輪廓，小熊主要使用圓形表現。

4. 使用斜線繪製出玩偶表面的陰影，讓玩偶看上去有一種毛茸茸的質感。同時人物的身上也要添加陰影，讓人物更具層次變化。

2. 添加眼睛、頭髮和服裝的輪廓。小熊胸口的鈴鐺讓它看上去更可愛。

5. 將人物和小熊的眼睛塗黑，小熊鈴鐺的陰影也需要塗黑，表現出金屬質感。

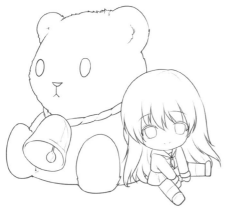

3. 清除掉多餘的草稿線條，使用流暢的線條描線，完成線稿的繪製。

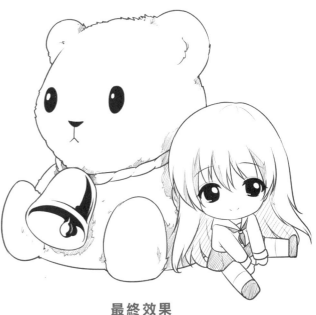

最終效果

56

最愛呆萌小動物

可愛的小動物自身就具有萌屬性，是Q版人物的最佳搭配之一！小動物在Q版漫畫中通常會被簡化，忽略了毛髮等細節的表現。

【基礎講解】人氣萌寵喵星人和汪星人

喵星人和汪星人是現在比較流行的網絡語言，指的是可愛的小貓和小狗。小貓和小狗作為最常見的寵物，不論是在現實中還是在漫畫中都經常出現，讓我們感覺十分親切。

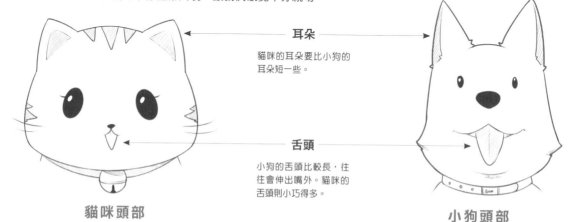

耳朵

貓咪的耳朵要比小狗的耳朵短一些。

舌頭

小狗的舌頭比較長，往往會伸出嘴外。貓咪的舌頭則小巧得多。

貓咪頭部

貓咪的頭部呈橢圓形，面部有鬍子，耳朵呈鈍角三角形，顯得比較小巧。

小狗頭部

小狗頭部要比貓咪頭部長一些，沒有鬍子，耳朵較長，呈銳角三角形。

☆ **重點分析** ☆

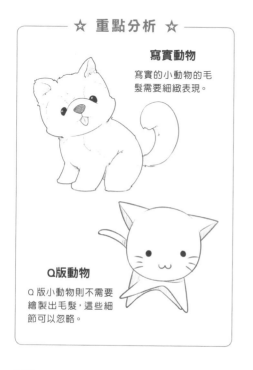

寫實動物

寫實的小動物的毛髮需要細緻表現。

Q版動物

Q版小動物則不需要繪製出毛髮，這些細節可以忽略。

人物與小動物的結合

小動物會跟隨在人物的身邊，顯得非常乖巧可愛。

【案例賞析】喵星人與汪星人大亂鬥

小貓和小狗的造型還是非常多的，我們可以通過觀察，抓住它們的特點，讓筆下的造型更加豐富多變。

蜷縮的貓咪

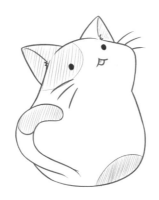

蹲坐的貓咪

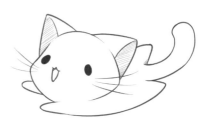

趴著的貓咪

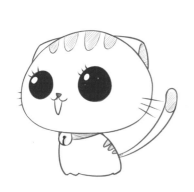

站立的貓咪

蹲坐的小狗

吃骨頭的小狗

趴著的小狗

撒嬌的小狗

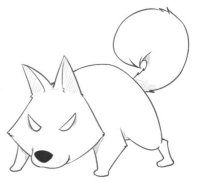

攻擊的小狗

【實戰案例】剛睡醒的喵星人

喵星人總是懶洋洋的，正是這種慵懶的姿態讓牠們更加可愛，我們可以通過其表情和動作來表現這種狀態。

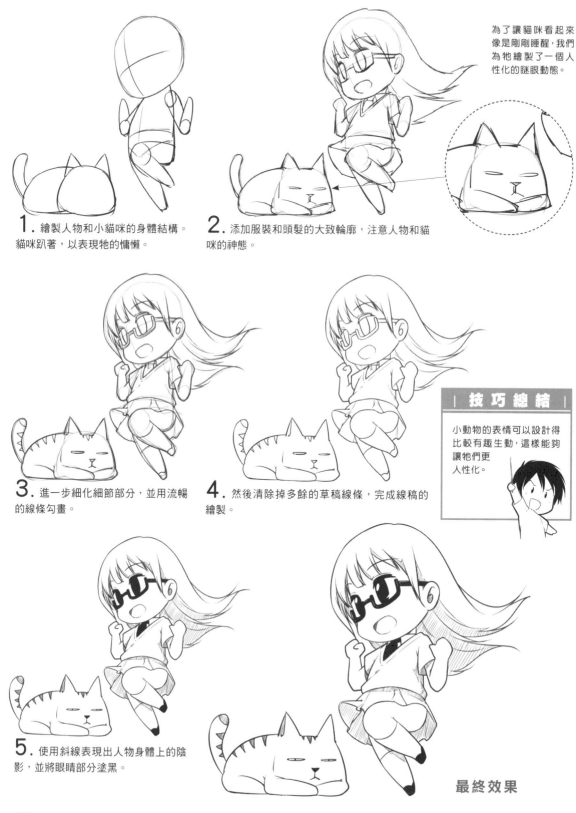

為了讓貓咪看起來像是剛剛睡醒，我們為牠繪製了一個人性化的瞇眼動態。

1. 繪製人物和小貓咪的身體結構。貓咪趴著，以表現牠的慵懶。

2. 添加服裝和頭髮的大致輪廓，注意人物和貓咪的神態。

3. 進一步細化細節部分，並用流暢的線條勾畫。

4. 然後清除掉多餘的草稿線條，完成線稿的繪製。

｜ 技 巧 總 結 ｜

小動物的表情可以設計得比較有趣生動，這樣能夠讓牠們更人性化。

5. 使用斜線表現出人物身體上的陰影，並將眼睛部分塗黑。

最終效果

57
LESSON

刀槍棍棒樣樣行

刀劍等武器看起來和可愛的Q版人物不搭邊，其實這是一種誤解。可愛的Q版武器和Q版人物組合起來毫無違和感，反而會給Q版人物增加一些帥氣。

【基礎講解】古代冷兵器的表現

刀槍棍棒類的武器都屬於冷兵器，也就是沒有使用火藥的金屬武器。冷兵器給人的感覺比較酷，其表面上可以繪製出各種裝飾類的花紋，讓武器也能有裝飾作用。

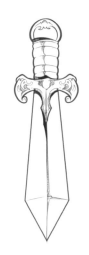 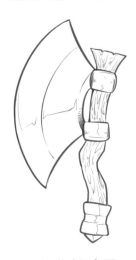

Q版劍類武器

劍類武器是一種雙面帶刃的武器，輕巧方便。

Q版斧類武器

斧類武器是一種重型武器，給人一種強悍的感覺。

Q版錘類武器

錘類武器也是重型武器，手柄更長。

Q版弓類武器

弓類武器是冷兵器中唯一的遠程武器。

人物與武器的結合

手拿武器的人物一般都是戰士，可以給人穿上盔甲，讓人物更加威猛。

☆ **重點分析** ☆

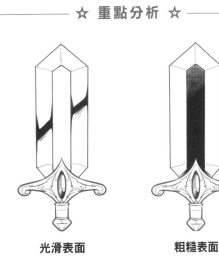

光滑表面

光滑的武器表面會產生鏡面反光。

粗糙表面

粗糙的金屬表面可以用排線的方式表現。

【案例賞析】各種武器大集合

武器造型非常多，在Q版漫畫中可以將Q版特有的可愛特性融入其中，讓武器的裝飾性大於攻擊性。

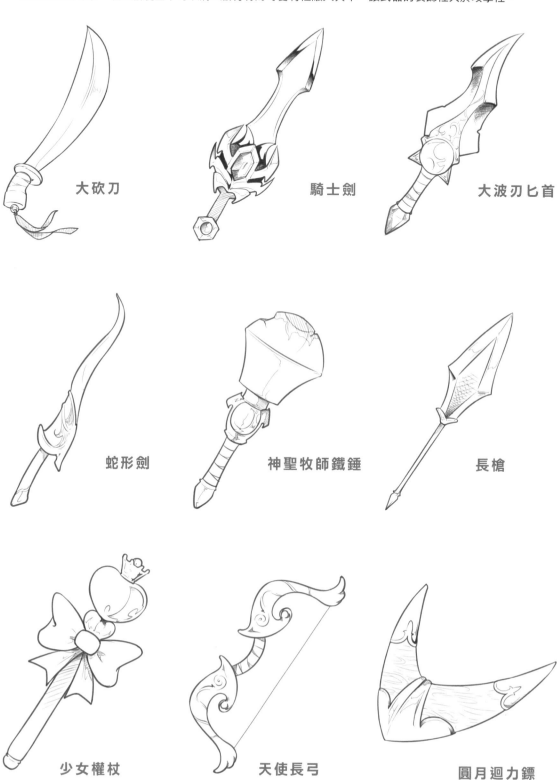

大砍刀

騎士劍

大波刃匕首

蛇形劍

神聖牧師鐵錘

長槍

少女權杖

天使長弓

圓月迴力鏢

【實戰案例】舞刀的忍者

　　忍者是日本的暗殺者，他們的裝束神祕，行動起來隱祕迅捷。在Q版漫畫中忍者也是非常可愛的，少了一分凶狠，多了一分可愛。

1. 繪製人物的身體結構，設計出忍者揮刀的動作。

2. 添加服裝和頭髮的大致輪廓，注意表現出忍者服飾的特點。

3. 進一步細化細節，並使用流暢的線條勾畫。

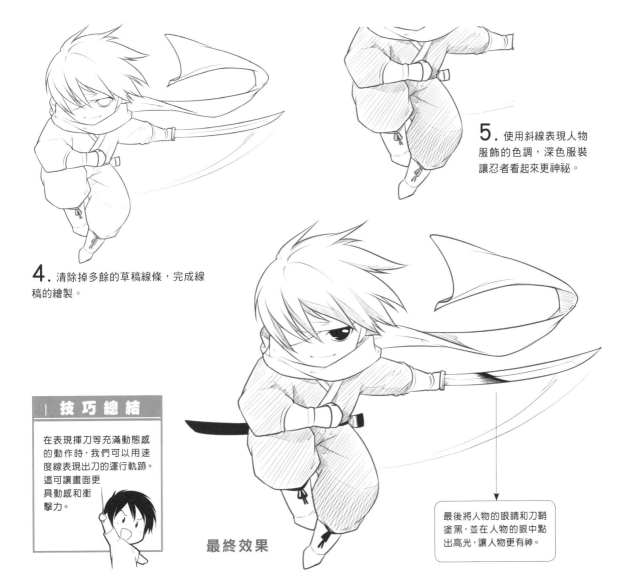

4. 清除掉多餘的草稿線條，完成線稿的繪製。

5. 使用斜線表現人物服飾的色調，深色服裝讓忍者看起來更神祕。

| 技 巧 總 結

在表現揮刀等充滿動態感的動作時，我們可以用速度線表現出刀的運行軌跡。這可讓畫面更具動感和衝擊力。

最終效果

最後將人物的眼睛和刀鞘塗黑，並在人物的眼中點出高光，讓人物更有神。

58

LESSON

那些花兒與我很配

不論是普通漫畫還是Q版漫畫，各種美麗的花朵都是最受歡迎的配飾。在Q版漫畫中花朵有著更多的應用，可以當作配飾、背景等等。

【基礎講解】裝點美麗的花花草草

現實中花朵的細節非常豐富，花瓣的邊緣、花瓣的數量及花莖上的尖刺等都讓花朵看起來美麗又複雜。在Q版漫畫中我們需要簡化這些細節，著重表現花朵的形態特徵。

寫實的玫瑰表現

寫實的玫瑰花瓣邊緣呈現出不規則的形狀，葉片邊緣也是鋸齒形的。

簡化後的玫瑰表現

簡化後的玫瑰花瓣邊緣變得較平滑，葉片邊緣的鋸齒省略了。

超級簡化後的玫瑰表現

超級簡化後的玫瑰只保留了一些花朵的基本形態，其他的細節都省略了。

☆ 重點分析 ☆

繪製Q版花朵的時候，可以運用一些簡筆畫的表現手法。比如這朵玫瑰就採用了簡筆畫中的螺旋形表現，簡潔可愛，同樣非常適合搭配Q版人物。

花朵與人物的結合

花朵作為背景時，可以增加人物的華麗程度，讓整個畫面更加精緻、漂亮。

【案例賞析】Q版花兒很美麗

Q版花兒的造型依然可愛，整體顯得圓潤飽滿，花朵上一些比較尖銳的部分都被省略了。

牽牛花　　　　　　鬱金香　　　　　　小雛菊

向日葵　　　　　　百合花　　　　　　滿天星

蘆葦　　　　　　康乃馨　　　　　　櫻花

【實戰案例】花兒與少女

花朵雖然是一種萬精油型的道具，在搭配人物的時候我們還是需要選擇最適合的方式。並不是所有的人物都適合用花朵作為背景，但偶爾將花朵放在人物的手中，會得到意想不到的效果。

1. 繪製出人物的身體結構，確定人物的動態。

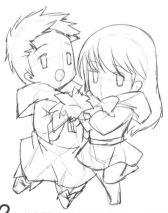

2. 在身體結構上添加服裝、頭髮和五官的大致輪廓。

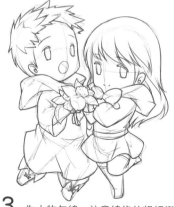

3. 為人物勾線，注意線條的粗細變化，展現出人物的立體感和層次感。

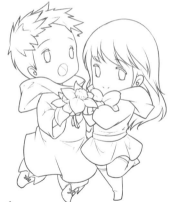

4. 清除掉多餘的草稿線條，完成線稿的繪製。

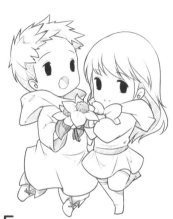

5. 將人物的眼睛塗黑，並使用斜線表現人物的陰影。

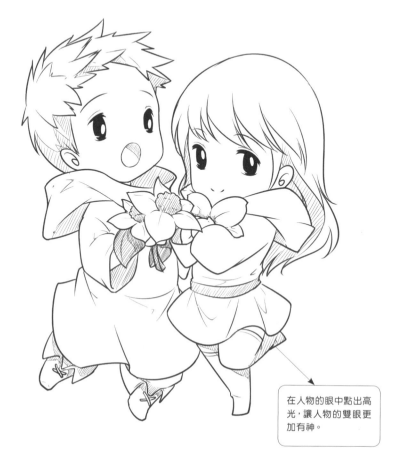

在人物的眼中點出高光，讓人物的雙眼更加有神。

最終效果

59
LESSON

自然界的洪荒之力

自然界中蘊含著豐富的元素力量，它們有的看得見，比如雷電、火焰；有的卻只能感受，比如狂風。這些元素可以作為一種超級力量出現在漫畫中。

【基礎講解】力大無窮的大自然

漫畫作為一種平面的表現方式，其中包含的元素都需要能夠被讀者直接看見，所以很多時候我們都要將元素具象化，用直觀明瞭的外形表現出來。

還可以利用簡筆畫中的雷電造型，將它作為一種象形符號運用在漫畫中。

同一種元素也可以有很多種表現方式。以雷電為例，可以是蛇形的落雷，也可以是劃過天空的驚雷，還可以是漂浮在空中的雷球。

☆ **重點分析** ☆

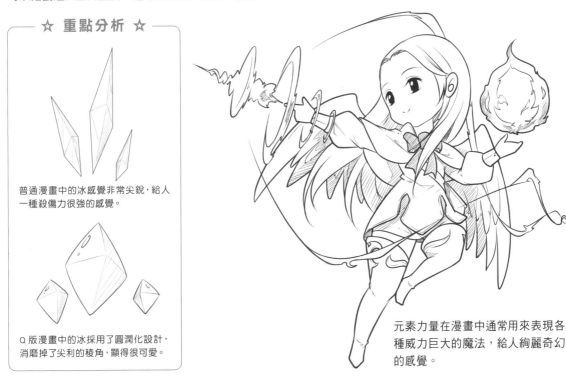

普通漫畫中的冰感覺非常尖銳，給人一種殺傷力很強的感覺。

Q版漫畫中的冰採用了圓潤化設計，消磨掉了尖利的稜角，顯得很可愛。

元素力量在漫畫中通常用來表現各種威力巨大的魔法，給人絢麗奇幻的感覺。

【案例賞析】各種自然之力

　　自然之力雖然比較抽象，但是在Q版漫畫中我們依然可以將它們繪製得很可愛，這樣才能夠更好地和Q版人物組合在一起，保持整個漫畫畫風的統一。

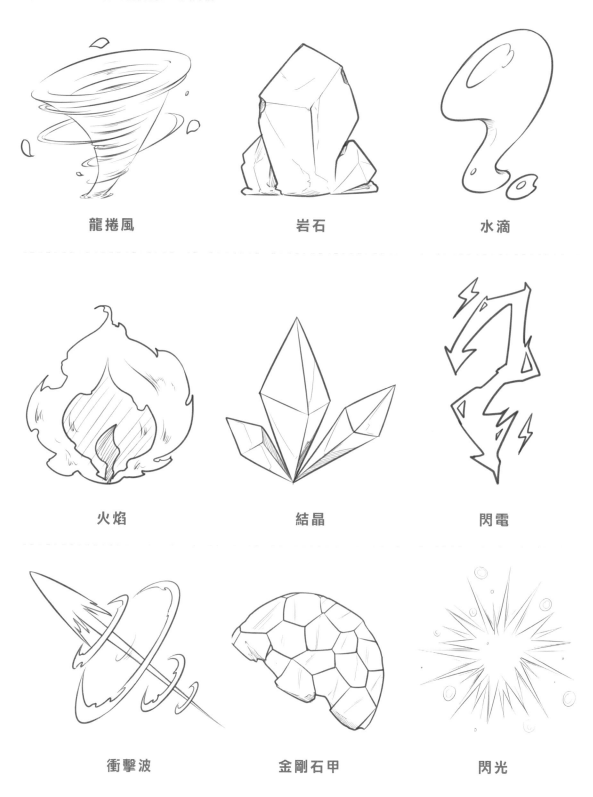

龍捲風　　　　　　　　　岩石　　　　　　　　　水滴

火焰　　　　　　　　　結晶　　　　　　　　　閃電

衝擊波　　　　　　　　金剛石甲　　　　　　　　閃光

【實戰案例】火焰狂舞

　　火焰是沒有固定形狀的，所以在漫畫中有著很強的變化能力。我們可以依據自己的想像和需要，將它繪製成武器、翅膀或衣服等等。

1. 繪製出人物的身體結構，確定所要表現的人物動態。

2. 然後在人物的身體結構上添加服裝、頭髮和五官的大致輪廓。

3. 進一步細化細節，繪製出服裝的皺摺和蝴蝶結裝飾。

4. 清除掉多餘的草稿線條，完成線稿的繪製。

在人物的手中添加一隻火焰組成的飛鳥，造型盡量可愛一些，突出 Q 版的特點。

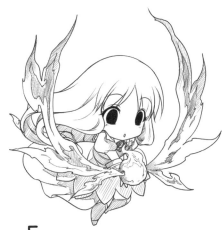

5. 使用斜線表現人物的陰影，並將人物的眼睛塗黑。

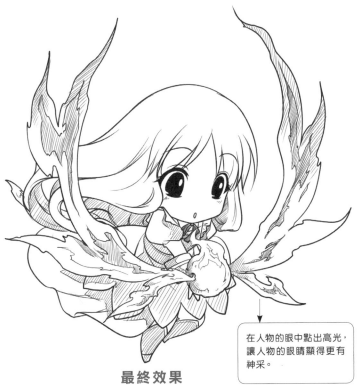

最終效果

在人物的眼中點出高光，讓人物的眼睛顯得更有神采。

挑戰四格和單幅漫畫

之前我們學習了Q版人物、道具、動物等的繪製方法，四格和單幅漫畫其實就是將這些加以組合、變化，配合劇情就形成了吸引眼球的四格漫畫，配以合適的構圖突出主題就形成了單幅漫畫。

傳統的田字四格漫畫

四格漫畫與Q版人物有著天然的契合度，是最能發揮Q版人物特性的漫畫形式。四格漫畫有著內容簡單、故事情節精煉、篇幅較少的特點。

【基礎講解】四格漫畫表述要清晰

四格漫畫分為開頭、發展、高潮、結尾四部分。每一格都需要說明故事情節的一部分，每一部分都是一個完整的場景展現。

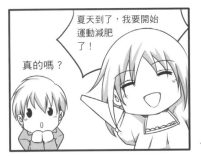

開頭部分向讀者傳達一個故事發生的內容或地點。

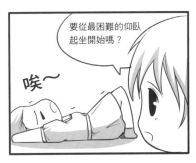

發展部分多為角色的心理描寫或者對故事的補充。

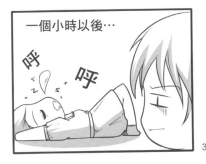

高潮部分則是四格漫畫中比較重要的一個環節，對故事的進一步完善讓情節更加飽滿。

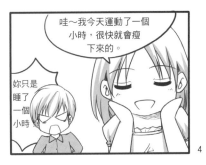

結尾部分則是給故事畫上一個句號，大多是以轉折的形式為故事結尾。

☆ **重點分析** ☆

平視和壓抑氣氛展示圖

壓抑的氣氛可以用黑白漸變來表現，普通視角下的人物並沒有什麼氣勢，感覺稀鬆平常。

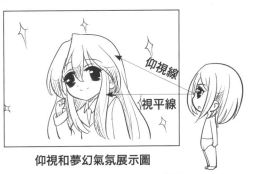

仰視和夢幻氣氛展示圖

當畫面轉為仰視時，人物的氣質則會顯得更為突出，夢幻的感覺可以用星星來表現。

【案例賞析】四格漫畫作品展示

在學習了四格漫畫的特性和畫面特點之後，我們來欣賞一下兩個四格漫畫作品。

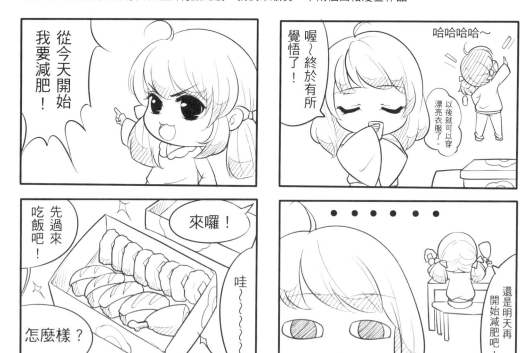

減肥什麼的明天再説

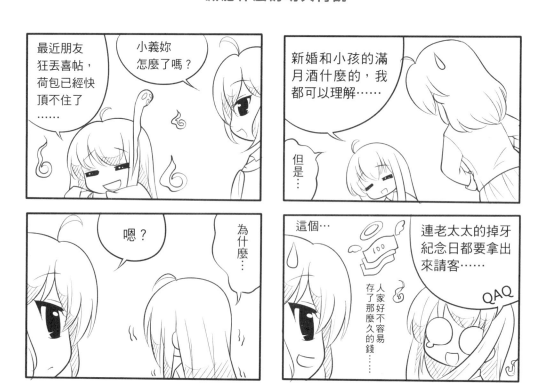

小義的煩惱

【實戰案例】創作四格漫畫

通過上面的學習，我們對四格漫畫的創作有了一個大致的瞭解。那麼現在我們就進入實戰階段，自己動手創作出一個四格漫畫故事吧。

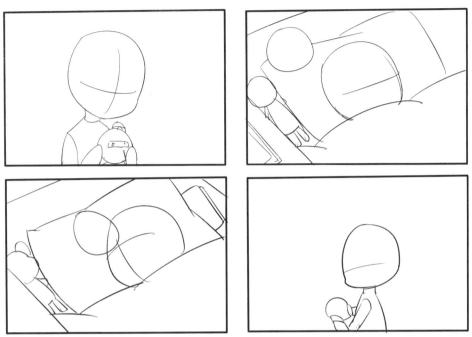

1. 先在腦海中想好要繪製的故事以及四個部分的畫面安排：主角每天早上都起不來，於是想到了把鬧鐘放近一點，然而翻身的時候被鬧鐘砸醒了。用隨意的線條先表示出每個畫面的構成吧。

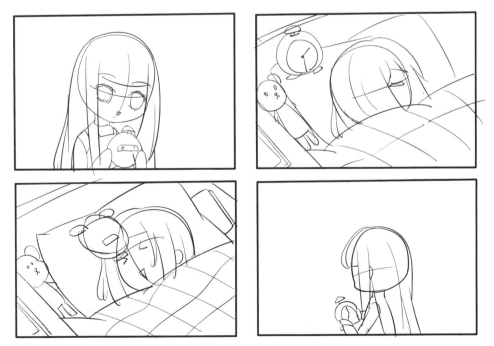

2. 在上一步的基礎上，給人物添加髮型和服飾，以及場景的細節，在繪製人物時，要盡量保持一致。

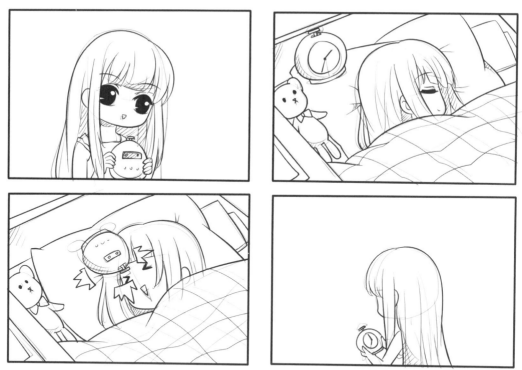

3. 草稿完成後開始描線，人物的外輪廓線要粗一些，髮絲的細節用細一些的線條表現，桌子和床沿可以採用直線來進行繪製。

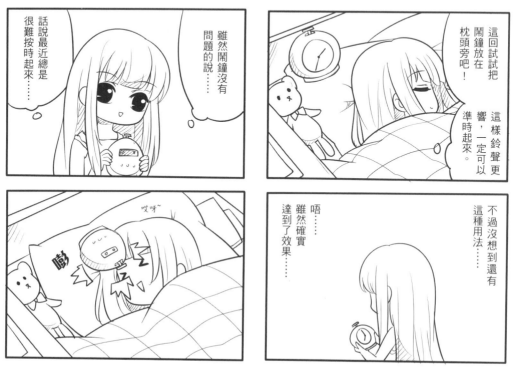

4. 畫面的線條勾勒完成之後，繼續添加對話框和文字，畫面一下子就變得更加完整了。

輕鬆的吐槽式多格漫畫

多格漫畫一般是一個系列故事用多個格子來描繪,有5個格子、6個格子、8個格子或者幾十個格子的。它包含四格漫畫的基本要素,可算四格漫畫的延伸版。

【基礎講解】多格漫畫

多格漫畫是系列小故事,繪製的時候被分為多個分鏡頭,進行故事的描述。這種漫畫一般都有連貫複雜的劇情,或者對於動作神情的細節刻畫,所以畫面相較於四格漫畫要多一些,但是畫面的內容也更加飽滿,細緻有趣,閱讀起來也是槽點多多。

多格漫畫

多格漫畫

我們在繪製漫畫的時候,要分為開頭、發展、高潮、結尾這四個步驟。四格漫畫就是每一個格子都需要體現相應的故事情節,每一個格子也相應要有一個完整的場景。而多格漫畫的不同就在於,它沒有明確的格數限制。所以無需太過明確畫面的場景,可以重點描繪人物的肢體動作與面部表情,或者烘托氣氛等有趣的畫面內容;還可以放置很多槽點,帶領讀者走進漫畫的世界,和漫畫人物一起嬉笑怒罵。多格漫畫的分格形式也沒有特定的拘束,可以像四格漫畫一樣每一格都一樣大,整齊劃一,或者像普通漫畫那樣隨意分格,不受拘束。

【案例賞析】多格漫畫展示

　　大多數的多格漫畫都是情節緊湊、內容搞笑、畫面豐富的，而且結局往往出人意料，讓觀眾們槽點連連。下面讓我們一起來感受一下吧。

多格漫畫展示

【實戰案例】創作多格漫畫

通過上面的學習，讓我們對多格漫畫有了一定的瞭解，那麼現在我們就進入實戰階段，開始動手創作出一個多格漫畫吧。

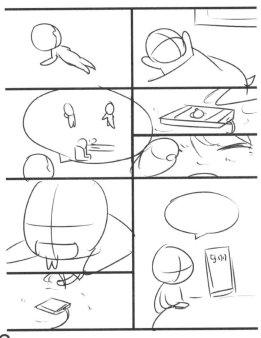

1. 首先繪製出一個大概的框架，這樣在後面繪製的時候我們可以更方便地繪製漫畫的分鏡。

2. 繪製出大致的構圖和人物輪廓，在這一步中我們需要不斷地調整，以達到表達故事情節的目的。

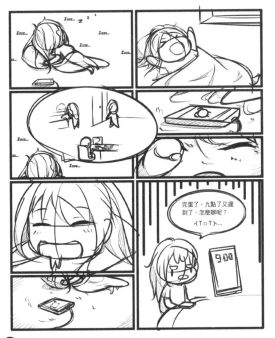

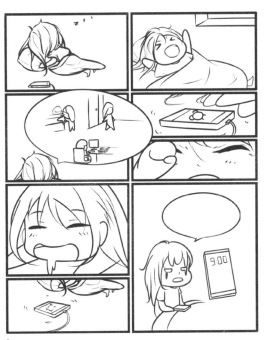

3. 確定好構圖後，可以進行下一步的繪製，設定出人物的表情和裝扮，細化畫面的內容。

4. 確定好草稿後，我們就可以勾線了。然後擦掉草稿上多餘的線條。

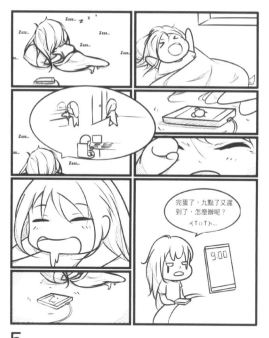 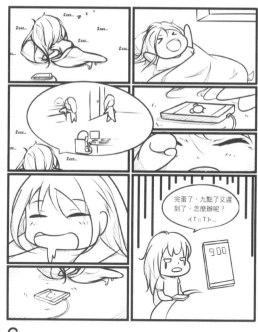

5. 在畫面上添加一些文字，可以適當地渲染氣氛。

6. 最後，添加一些斜線烘托氣氛，增強畫面效果。

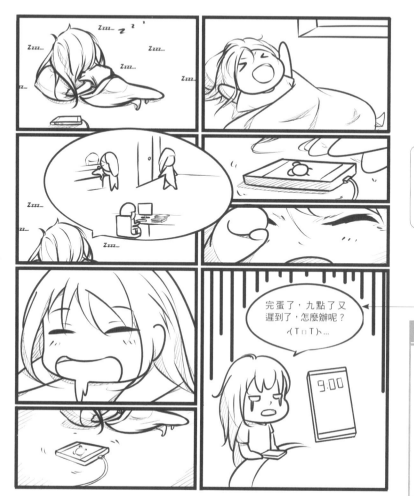

對話框和文字在漫畫中是非常重要的。有時對話框和文字也能夠成為畫面中的一部分，和任務與場景緊密結合在一起。不過對話框的布置安排是比較難以把握的。

┃技巧總結┃

1. 多格漫畫的故事性是非常重要的，所以有一個劇情完整的小故事是繪製多格漫畫的前提條件。

2. 繪製的時候適當添加人物的特寫鏡頭，會給觀眾很深的代入感。

62

LESSON

雙人構圖有很多

雙人構圖漫畫中一定會同時出現兩個人物，這兩個人物之間可以存在一定程度上的互動。在構圖時，除了考慮人物之間的互動外，我們還需要設定空間關係。

【基礎講解】雙人組合的關鍵是互動

互動是雙人組合中很重要的一個要素，搭配合理的互動會讓畫面更加新穎有趣，人物的身分也能在互動中體現出來，還能凸顯主題。

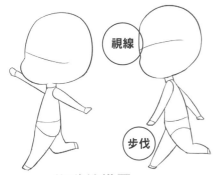

旅遊結構圖

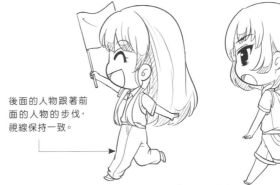

後面的人物跟著前面的人物的步伐，視線保持一致。

旅遊展示圖

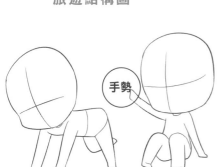

擦地結構圖

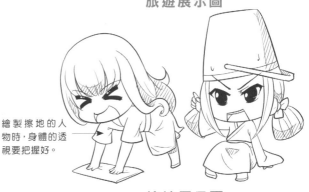

繪製擦地的人物時，身體的透視要把握好。

擦地展示圖

☆ 重點分析 ☆

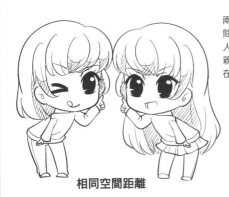

兩個人物的空間距離相同時，人物之間比較親密，彷彿貼在一起。

相同空間距離

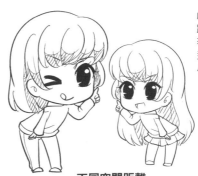

處於不同空間距離的人物有著很大的差異，通過人物的大小來表現。

不同空間距離

【案例賞析】Q版雙人構圖案例展示

在學習了雙人組合的互動和空間感之後，我們就來欣賞一下Q版雙人構圖案例吧。

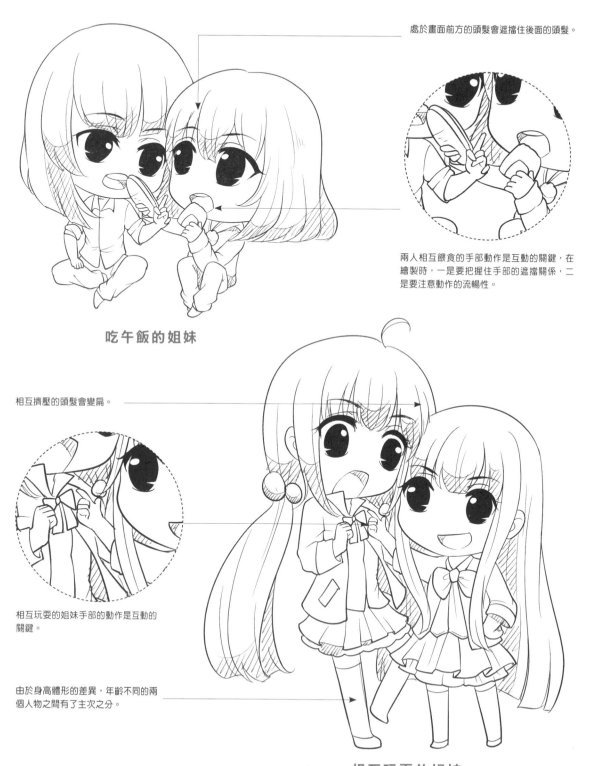

處於畫面前方的頭髮會遮擋住後面的頭髮。

兩人相互餵食的手部動作是互動的關鍵，在繪製時，一是要把握住手部的遮擋關係，二是要注意動作的流暢性。

吃午飯的姐妹

相互擠壓的頭髮會變扁。

相互玩耍的姐妹手部的動作是互動的關鍵。

由於身高體形的差異，年齡不同的兩個人物之間有了主次之分。

相互玩耍的姐妹

【實戰案例】陽光姐妹

　　雙人組合的畫面要複雜一些，需要考慮兩個人之間的互動和畫面安排。下面我們就來創作一個較為活潑的雙人組合案例。

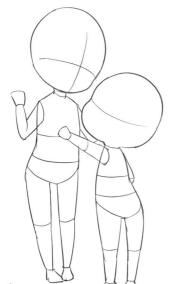

1. 設定一個3頭身和一個2.5頭身的少女，先繪製出人物的身體結構。

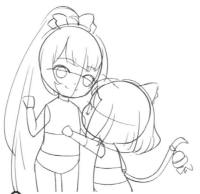

2. 將一人的髮型設定成短髮貓耳，另一人設定成單馬尾，以塊面的形式將髮型大致畫出來。

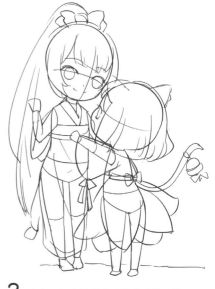

3. 畫出兩個人物的衣服的大致輪廓線。

5. 以細膩的筆刷用嚴謹流暢的線條繪製出貓耳少女的頭部。

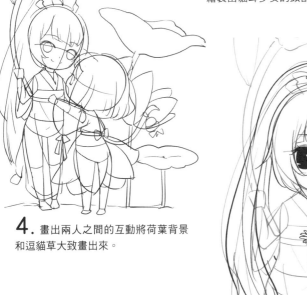

4. 畫出兩人之間的互動將荷葉背景和逗貓草大致畫出來。

6. 在上一步的基礎上繪製出貓耳少女的服飾，尾巴上的鈴鐺花圓潤一些，顯得更加可愛。

7. 將單馬尾少女的頭部和髮型勾勒出來。

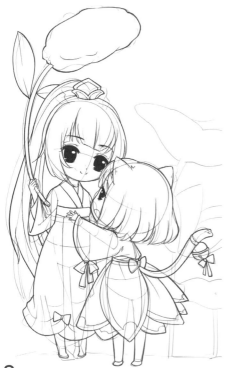

8. 繪製出單馬尾少女的服飾和手上的逗貓草。

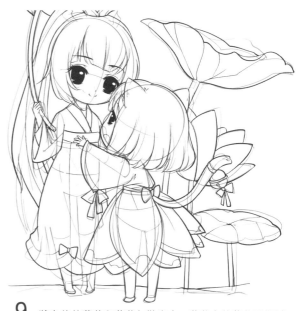

9. 將身後的荷花和荷葉勾勒出來，荷葉上的莖葉用細膩的線條表現。

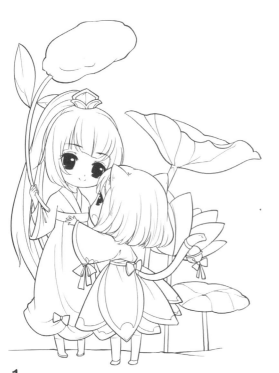

10. 清除多餘線條，用細膩一些的線條為頭髮添加一些髮絲細節。

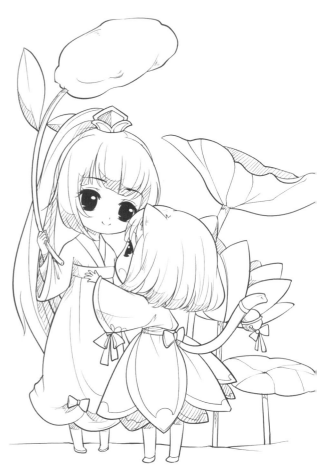

最終效果

63

多人構圖也常見

將兩人以上的人群適當地組織起來，構成一個協調的完整的畫面的方法稱為多人構圖。

【基礎講解】多人構圖並不難

構圖指作品中藝術形象的結構配置方法。它是造型藝術表達作品思想內容並獲得藝術感染力的重要手段，是視覺藝術中常用的技巧和術語，特別是在繪畫、平面設計與攝影中。

S形構圖是比較常見的構圖方式，將人物S形擺放，既有節奏感，又不會顯得太過凌亂。

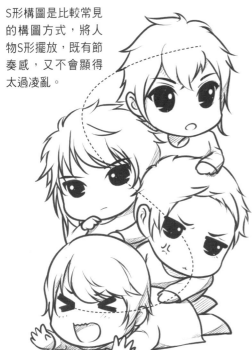

S形構圖

梯形構圖

顧名思義，如同梯形一樣的構圖，但是要注意畫面的平衡。

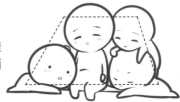

三角形構圖

有時以三個視覺中心，有時以三點成面的幾何構成來安排景物，形成一個穩定的三角形。

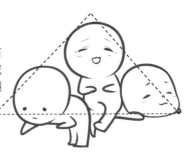

方形構圖

方形構圖類似梯形構圖，但是對於畫面的分割要求十分嚴苛，要按照三分法來平均畫面，使畫面達到一定程度的平衡。

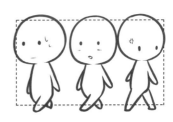

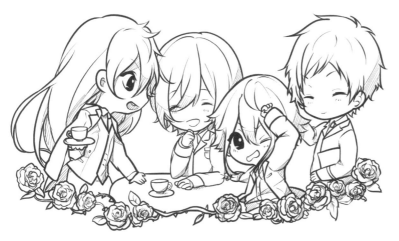

在方形構圖中，人物的擺放也要適時調整，上下前後錯開，這樣畫面內容就會豐富很多，不會顯得太過死板。

【案例賞析】Q版多人構圖案例展示

通過前面的學習，我們瞭解到了不少構圖方式。下面就讓我們一起來欣賞一下吧。

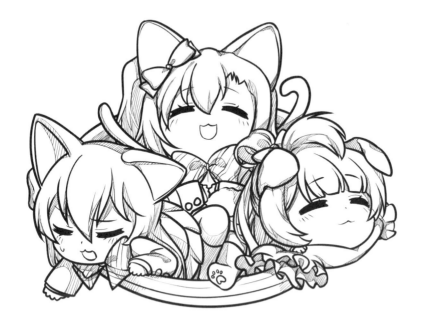

構圖的時候，可以應用一些透視技巧，這樣可拉開物體之間的距離感，畫面也更加層次分明。

構圖時可以加一些道具，適當地打破畫面結構，這樣看上去就不會那麼死板了。

三角形貓咪擬人圖

在繪製不同漫畫的時候有不同的標準，所以繪畫的時候要大膽，不必太在意一些條條框框。

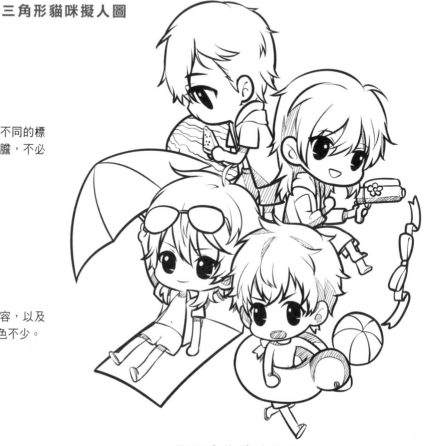

繪畫時設定不同的場景內容，以及人物道具，都可為畫面添色不少。

S形正太海邊度假圖

【實戰案例】小夥伴一起嗨

　　我們這次來繪製一個正太聚合的Q版多人案例，首先以S形構圖來安排整個畫面內容，所以我們繪製一個聚餐的場景是比較符合設定的。

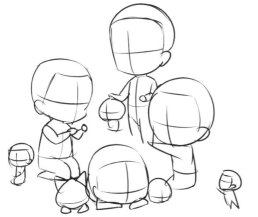

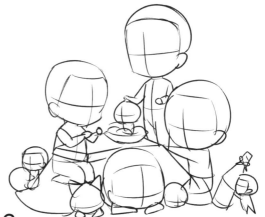

1. 首先繪製出四個人物的身體結構，以及身邊小人的結構動態。

2. 添加人物身邊的場景裝飾，注意場景中帶有透視，注意物體的透視關係。

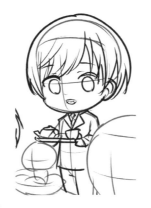

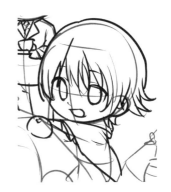

3. 繪製出最左邊人物的頭髮、五官和衣服等細節。

4. 接著畫出中間的人物，注意人物的身體動態。

5. 最右邊的人物身體被擋住了大半，但衣物要按照身體結構繪製。

6. 繪製出最前面的人物，注意五官的描繪。

7. 繪製出人物兩邊的玩偶，注意透視關係，狐狸靠前，要大一些，布偶靠後，相對的小一些。

8. 然後繪製出草稿中剩下的三隻玩偶。

9. 整理草稿，添加細節，使畫面看起來更加豐富。

10. 開始描線，細化人物的五官，讓線條變得更加流暢。

11. 清除多餘的草稿線條，這樣線稿的部分就完成了。

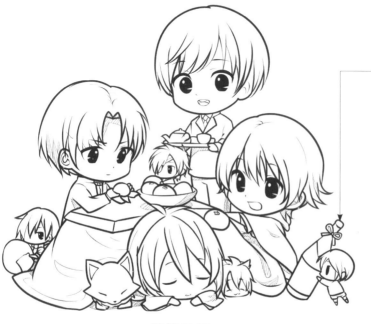

最終效果

繪畫時添加一些小玩偶，會為畫面帶來不一樣的感覺。

| 技 巧 總 結 |

1. 在繪製組合人物時一定要先繪製一個草稿，不要盲目動筆就畫，否則畫面中的人物容易大小不一，十分奇怪。

2. 畫面中的透視不僅場景上有，人物上也有，繪畫時要注意。

64

夢幻場景的氛圍體現

歡快的聖誕節給人的印象是喜悅、浪漫、夢幻，要營造出聖誕節氣氛需要用到節日用品，所以在開始創作之前需要蒐集一些資料。

【基礎講解】氣氛渲染的要點

禮物盒、聖誕帽、鈴鐺、聖誕樹等都是可以烘托出聖誕氣氛的道具，將其合理利用就可以構築出自己想要的畫面效果。

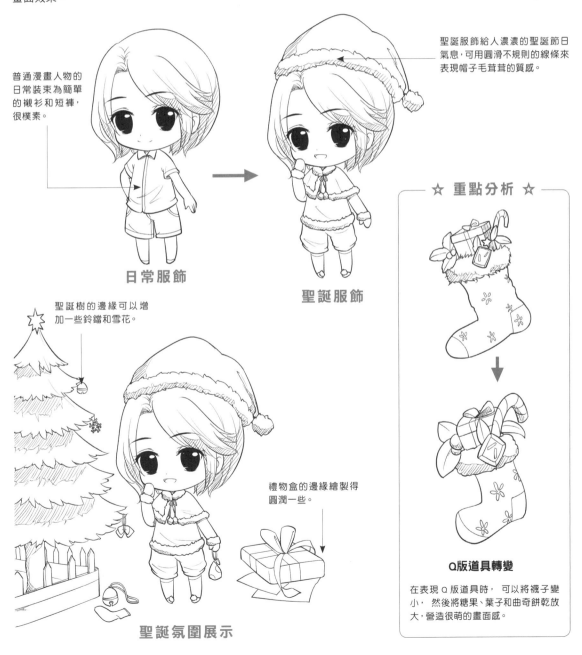

普通漫畫人物的日常裝束為簡單的襯衫和短褲，很樸素。

日常服飾

聖誕服飾給人濃濃的聖誕節日氣息，可用圓滑不規則的線條來表現帽子毛茸茸的質感。

聖誕服飾

☆ **重點分析** ☆

聖誕樹的邊緣可以增加一些鈴鐺和雪花。

禮物盒的邊緣繪製得圓潤一些。

聖誕氛圍展示

Q版道具轉變

在表現 Q 版道具時，可以將襪子變小，然後將糖果、葉子和曲奇餅乾放大，營造很萌的畫面感。

【案例賞析】聖誕主題案例展示

對如何渲染節日氣氛有一定瞭解後，讓我們一起來看一下聖誕主題展示吧。

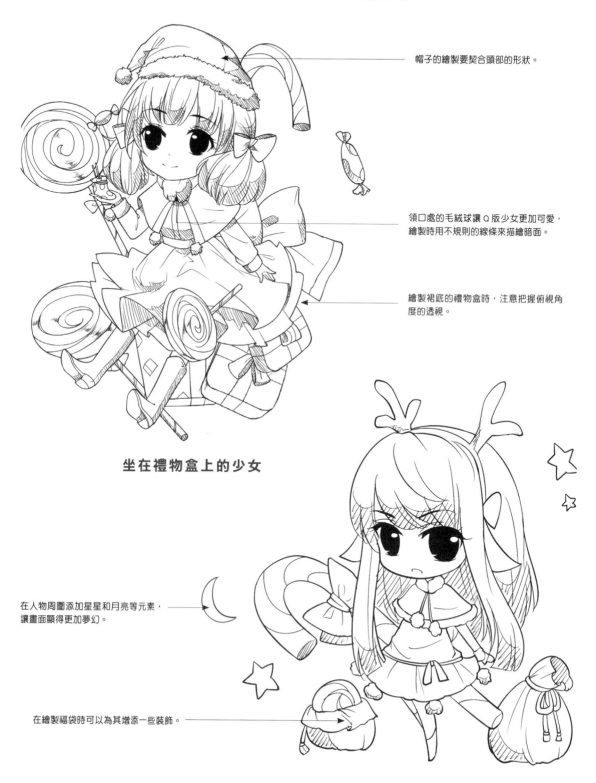

帽子的繪製要契合頭部的形狀。

領口處的毛絨球讓Q版少女更加可愛，繪製時用不規則的線條來描繪暗面。

繪製裙底的禮物盒時，注意把握俯視角度的透視。

坐在禮物盒上的少女

在人物周圍添加星星和月亮等元素，讓畫面顯得更加夢幻。

在繪製福袋時可以為其增添一些裝飾。

坐在拐杖糖上的少女

【實戰案例】聖誕節

跪坐在福袋上的Q版少女為3頭身比例，這個頭身比既可以凸顯出人物的可愛，也可以加強服飾的塑造。

1. 先畫出3頭身少女的身體結構，然後用圓圈將周圍的物體標示出來。

2. 在人物身體結構的基礎上，畫出五官的位置和頭髮、衣服的造型。

3. 以塊面的形式繪製出身體下方的禮物盒，並將福袋和周圍散落的棒棒糖繪製出來。

4. 用細膩的筆刷先將人物的臉部、瀏海等繪製出來。

5. 將禮物盒的緞帶畫出來，在繪製草稿時不用過多考慮穿插關係。

6. 頭頂的帽子要用不規則的線條表現毛絨邊緣。

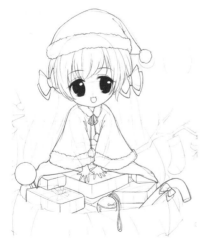

7. 接著我們勾勒出人物的服飾和身體下方的禮物盒的大致輪廓。

8. 將福袋下方的結構勾勒出來，然後描繪出繩子的細節和禮物盒的緞帶。

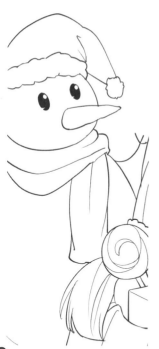

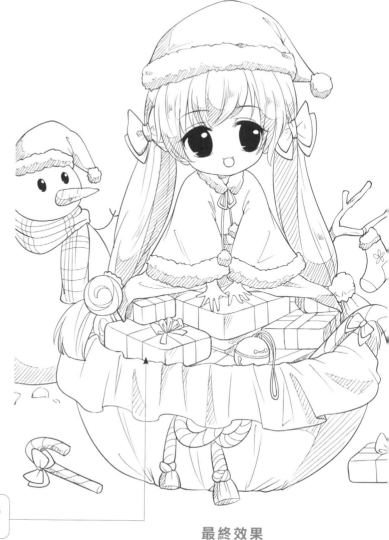

9. 最後勾勒出身後的雪人，雪人的造型以可愛為主，脖子上的圍巾用柔軟的線條來表現。

禮物盒之間層層疊疊的關係和人物身上的絨毛是繪製時需要注意的重點。

最終效果

65

真實場景的細節展現

在漫畫中場景是不可或缺的一部分，繪製Q版人物也必須要繪製同樣具有Q屬性的場景。但是Q版場景應該如何繪製呢？下面我們一起來看一看吧。

【基礎講解】場景透視的法則

透視是在平面的畫幅上以一定的原理表現物體的空間感，雖然我們畫的是Q版場景，但是將透視應用到我們的Q版漫畫作品中，也可以讓作品看上去更加立體。

一點透視

畫面中所有物體的消失點只有一個，這就是一點透視。

兩點透視

在畫面中，有兩個消失點，且這兩個消失點在同一水平線上，則是兩點透視。

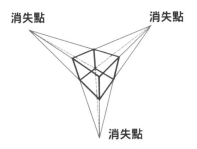

三點透視

和兩點透視的原理相似，用三個消失點來繪製的一種立體空間關係，就是三點透視。三點透視常用於繪製場景的俯視或仰視圖。

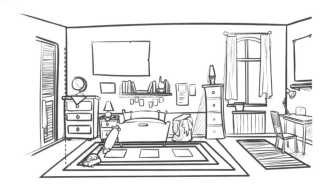

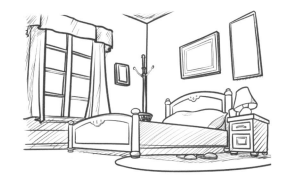

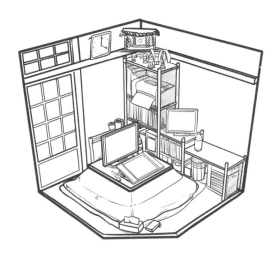

【案例賞析】室內場景案例展示

Q版漫畫中臥室場景都是跟隨Q版人物繪製的，所以場景中也會有許多Q版物體，讓我們來欣賞一下吧。

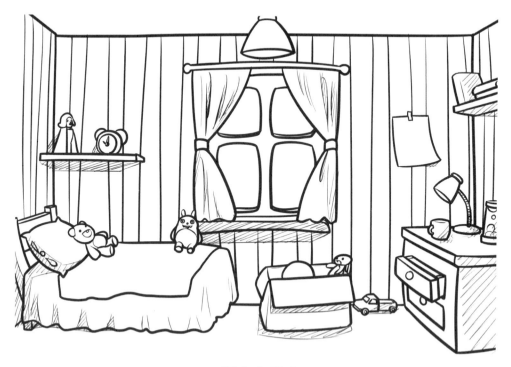

Q版少女臥室

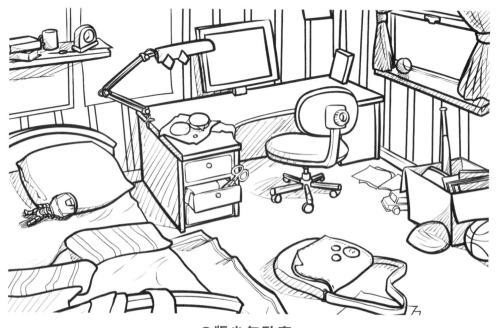

Q版少年臥室

【實戰案例】午後小憩

我們這次要繪製一個休憩的Q版小女孩和她的房間。小女孩的房間應該是溫馨可愛的，所以我們繪製的時候需要添加一些女性的生活用品。

1. 首先確定視角，這是一個兩點透視場景。然後畫出房間結構的參考輔助線。

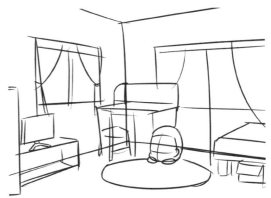

2. 確定構圖之後，在已經畫好的輔助線上，大致畫出畫面內容。

3. 繪製出趴在桌面上休憩的少女。注意其手部與頭部之間的關係。

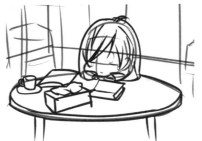

4. 繪製出少女身前的桌子，上面的生活用品使畫面十分生動。

5. 繪製出少女身後的床，以及床下的箱子。

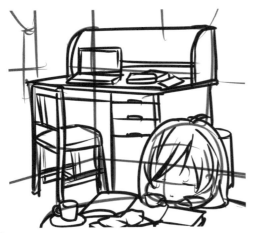

6. 然後繪製出少女身後另一側的書桌，同理再加上一些生活用品。

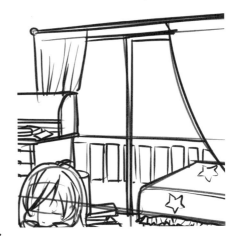

7. 繪製涼臺的時候。注意窗簾與窗戶和窗外的欄杆之間的遮擋關係。

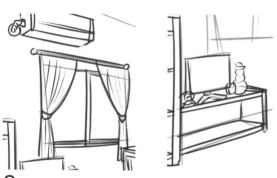

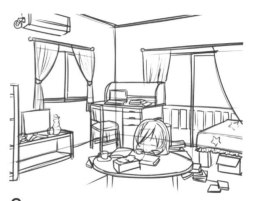

8. 繪製出最右側的窗戶、空調和電視櫃子。繪製場景的時候透視是非常重要的，不要忘了。

9. 整理畫面，添加一些散落的書本，使整個畫面更具生活氣息。

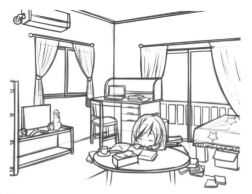

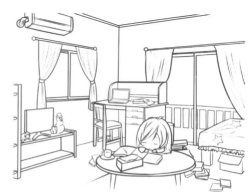

10. 開始描線，細化整個場景，整理場景中的物體的透視關係，讓線條變得更加流暢。

11. 最後清理掉多餘的草稿線條，這樣線稿的部分就完成了。

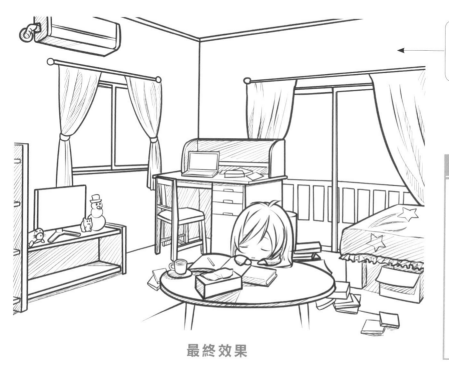

最終效果

繪製家庭場景的時候，生活氣息是十分重要的，會讓觀眾們有代入感。

技巧總結

1. 繪製場景之前，先將場景的視角定好，之後再繪製透視結構線，這有利於整體場景的繪製。

2. 繪製的過程中，要不斷地修改畫面，這樣才可以繪製得更加準確。

66

LESSON

奇幻場景的感覺很重要

仙俠類主題的Q版漫畫是現今比較受歡迎的題材，背景一般以古代為主，山石奇獸都是比較切合主題的素材，更能凸顯奇幻的感覺。

【基礎講解】古風Q版的要點

人物多以古裝為主，髮型也大多是長髮，更能展現風姿卓約的感覺。人物可以攜帶一些修仙的法寶，例如如意、葫蘆、寶劍等。

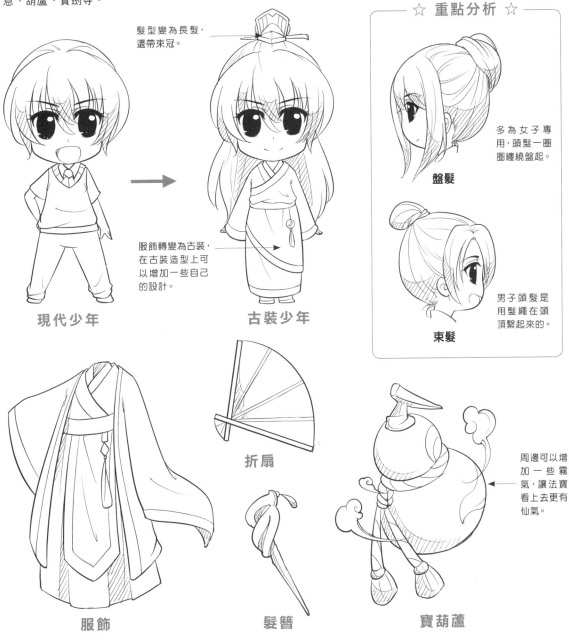

髮型變為長髮，還帶束冠。

服飾轉變為古裝，在古裝造型上可以增加一些自己的設計。

現代少年

古裝少年

☆ **重點分析** ☆

多為女子專用，頭髮一圈圈纏繞盤起。

盤髮

男子頭髮是用髮繩在頭頂繫起來的。

束髮

周邊可以增加一些霧氣，讓法寶看上去更有仙氣。

服飾

折扇

髮簪

寶葫蘆

221

【案例賞析】仙俠主題案例展示

大致瞭解了仙俠類漫畫之後，下面我們就來欣賞一些仙俠類主題案例。

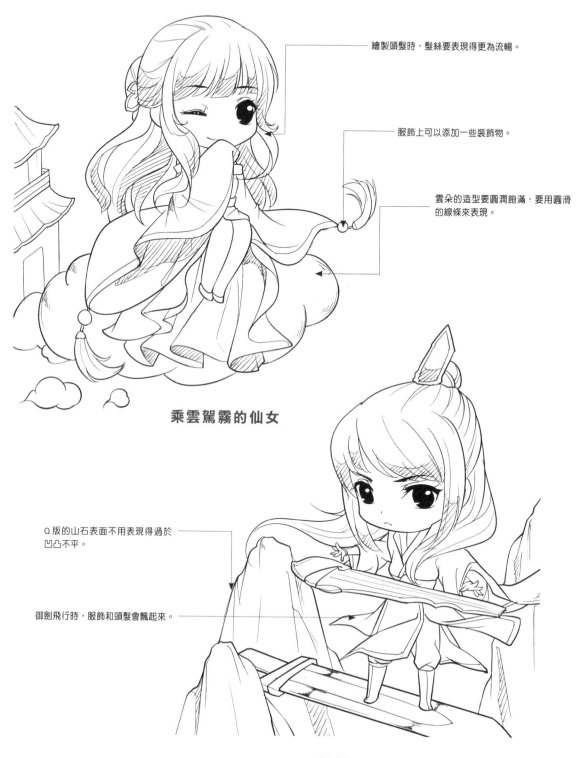

繪製頭髮時，髮絲要表現得更為流暢。

服飾上可以添加一些裝飾物。

雲朵的造型要圓潤飽滿，要用圓滑的線條來表現。

乘雲駕霧的仙女

Q版的山石表面不用表現得過於凹凸不平。

御劍飛行時，服飾和頭髮會飄起來。

御劍飛行的道士

【實戰案例】上仙駕到

我們來畫飛行中的兩個小仙童，一個乘坐在仙鶴上，一個站在白雲上，採用三角形構圖。

1. 首先將人物的身體結構繪製出來，用塊面的形式表現出雲朵的體積和仙鶴的造型。

2. 然後在上一步的基礎之上，進一步繪製出人物的髮型和服飾。

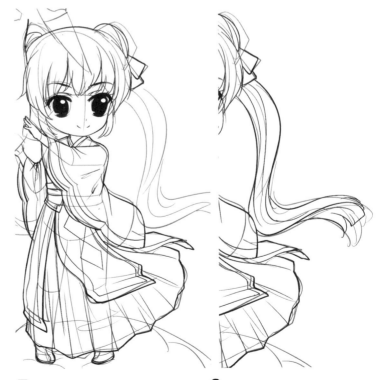

3. 用流暢的線條繪製出人物的頭部和五官，將眼睛塗黑。

4. 然後用白色顏料將眼睛的高光繪製出來。

5. 將服飾繪製出來，人物的袖子為廣袖，注意表現出飄逸的感覺。

6. 將頭髮補全，用流暢的線條來繪製頭髮。

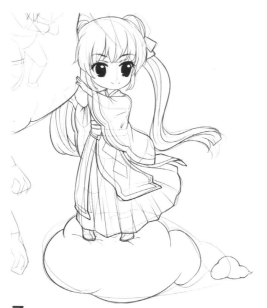

7. 人物繪製完成後，將腳底的祥雲繪製出來，祥雲的外輪廓要圓潤飽滿。

8. 將左邊的童子和仙鶴勾勒出來，仙鶴的翅膀不用表現過多的羽毛。

9. 線稿勾勒完成後，擦除多餘線條即可。

最終效果